U0106481

遇見宋瓷

Song Dynasty Ceramics

許晟

著

Content

目錄

Foreword

前言

在這世界上，除了情感、智慧等等無形的事物之外，可以被看見的美好物體，往往是無處不在的，比如陽光、雨露、星辰、花草，以及一切大自然的造物。在美感方面，人類的創造終究比不過自然，所以人造的材料只能次之。而在所有的人造材料裏，宋瓷耗費的人力也許空前絕後，但它從不以此為榮；它的最終目標是將創造的權力交還給自然。人在自然面前的天真與謙卑，帶來了宋瓷這一可以永世令人驚歎的造物。日本歷史學家小杉一雄曾用一種很不「學者」的方式說道：「宋代陶瓷才是貫通古今東西、人類所能得到的最美器物。」這一觀點終究是可疑的，但它令人好奇：「最美」可以是什麼，裏面有些什麼，可以怎樣被看見？

當人們去博物館或者美術館的時候，雖然身體走進去了，心卻會被各種各樣的專業知識擋在門外。「看不懂。」人們最常說的就是這句話。宋瓷更是這樣，在博物館裏隔著玻璃，加上展櫃的反光，根本沒辦法細看。這個樣子，不僅「看不懂」，根本就是「看不清」嘛。那怎麼辦呢？常常就只能聽故事了，比如，「這一件是宋徽宗用過的」……大家只能隨著這句話，開始自發地想象；更常見的是：「這一件要四億人民幣哦」……哇，既然這麼貴，那麼一定很好，就多看兩眼吧。可是，到底好在哪裏？還是雲裏霧裏的。

所以本書的主要目的，就是跟從未了解過宋瓷的人分享它的美麗之處。

為什麼是宋瓷呢？

今天的人們常常覺得美好的東西很稀有，其實不然。不僅美術館裏有那麼多藝術品，還有那麼多好看的影視作品、漂亮的衣服和鞋子，更不用說自然的風景、可愛的動物，還有我們時而快樂時而悲傷、時而荒誕時而平常、混雜了酸甜苦辣的生活本身……那麼宋瓷到底有什麼不可替代的地方？

本書所談是那些最頂尖的宋瓷。無論任何領域，只有最頂尖的部分，才能建立起跨越時空的關聯。頂尖的宋瓷有一個共同點：它們沒有任何具體的紋飾，也沒有任何華麗的造型，看上去都十分簡潔。它們的美集中在兩處：一個是色彩，一個是質感。在瓷器發展的歷史中，只有宋代的高檔瓷器，對簡潔的美學有著深入的理解和執著的追求；也只有宋代的高檔瓷器，是以不計成本的

方式，以最苛刻的標準，追求最好的色彩與質感。它們不是作為工藝品被製作的，而是作為當時最前衛的藝術品被創造的。

色彩與質感是最抽象的，也是無處不在的，所以它們的美不僅屬於過去，也屬於今天和未來。我們身邊的每樣東西都有自己的色彩與質感。即便是看不見的東西，比如一種情感或者一種感覺，也常常被人們賦予色彩和質感，就像「熱情」一般是紅色的，「憂鬱」一般是藍色的……《蠟筆小新》裏還有這樣的情節 —— 一位同學說自己肚子疼，小新就問他：是「布拉布拉」的疼，還是「轟隆轟隆」的疼。這便是難以形容的、但每個人都可以理解的「質感」。

頂尖的宋瓷所追求的，便是用自身可見的色彩與質感，去包容這個世界帶給人的、各種難以形容的經驗和感受。有時候，它們就像天上的光，海裏的鹽；另一些時候，它們又像是枕邊的充電器和洋娃娃……我想，這就是它足以讓最挑剔的人也被感動的原因。對每個人來說，宋瓷的美都是陌生的，但又是可以感同身受的。它們就像是一首首從未聽過卻被期待已久的歌，可以讓素不相識的人分享某個一閃而過的念頭，或者生活中某些難以說清的部分。它們就像宋人站在人類的角度，對著這個創造了人類的世界，寫了一首詩，或者發出了一聲感歎。

欣賞宋瓷不是為了停留在過去，而是為了在連接古今的色彩與質感裏，尋找人在現代社會中常常丟失的東西：那是一種單純的愛美之心；或者，一種人與自然之間天然存在的、精神性的聯繫，一種人在自然的寵愛之中所獲得的溫暖與驕傲。宋瓷的美是基於這種聯繫而誕生的，在今天，又成為人們找回這種聯繫的線索和依據。

因為色彩與質感的緣故，宋瓷之美最純粹的時候，就是它們成為碎片的時候。越是破碎，它們的色與質就越是奪目。於是，像所有的碎片一樣，宋瓷的碎片脫離了實用性，用殘缺的形體換取到靈魂的綻放。這本書所展示的，就是最好的宋瓷的碎片。讀者甚至不用把它們看作宋瓷，而是看作一塊顏色，一束光，一個音符，一陣風，或者風裏飄散的花瓣……在造物的韻律裏，它們都是一樣的。

選取碎片還有另一個原因，就是頂尖的宋瓷實在太過稀少，不要說完整的器物，就連書中的許多碎片本身，都是極其難得的，有些碎片根本就沒有相對應的完整器物存世。要把宋瓷最好的部分聚集在一起，除了用碎片的方式，也別無他法了。這也是我希望這本書做到的：讓讀者們一次性看到宋瓷最好的一面。

本書按瓷片的類型分成不同章節，並對每個類型和每一片樣本進行了介紹。

如果說這本書有什麼實用性的話，也許就是為讀者們提供了一份「色卡」。眼睛是需要訓練的，如果這本書所提供的視覺經驗，能讓讀者的眼睛變得更敏銳、更挑剔，那就再好不過了。無論在什麼時代，人都需要高級的色彩和質感。

Appendix

附

戰國 ● （公元前475—前221年） 原始青瓷（落灰成釉）

漢代 ● （公元前206—220年） 綠釉陶

三國兩晉 ● （220—420年） 早期青瓷

南北朝 ● （420—589年） 成熟的青瓷

隋朝 ● （581—618年） 成熟的白瓷

唐朝 ● （618—907年） 強調裝飾：青瓷，三彩，唐青花
強調簡潔：白瓷，秘色瓷

五代十國 ● （907—979年） 青瓷從裝飾向簡潔過渡

北宋 ● （960—1127年） 青瓷從翠綠色系向天青色系轉變
簡潔美學成為主流

南宋 ● （1127—1279年） 天青色系延續為粉青色系
簡潔美學的成熟和世俗化

宋瓷的基本知識並不複雜，但任何一個問題稍加深入，都涉及許多複雜的專業內容。在此僅為希望深究的讀者提供一些基本知識的導引，如有敘述不清之處，也請諒解。

　　陶器是由泥土定型之後燒製而成的，瓷器則可以看作陶器在表面和內部兩方面的進化：表面添加了一層玻璃質感的釉料；內部的陶質由於燒製溫度更高，變得細密緊緻，發生了「瓷化」，從「陶胎」變成了「瓷胎」。

　　一般認為，最早的瓷器可以追溯到戰國時期的所謂「落灰成釉」：在燒製陶器的時候，窯內偶然有草泥灰一類的雜質，隨著空氣的流動落在陶的表面，形成了釉面的效果。最早開始批量生產的帶有釉面的陶器，一般認為是漢代的綠釉陶器。它們之所以還稱不上「瓷器」，主要是因為燒製溫度較低，胎骨還沒有被「瓷化」，或者說瓷化程度很低。葉喆民先生曾在《中國陶瓷史》一書裏詳細論述了這個問題，這裏就不展開討論了。

　　在南北朝時期（420—589 年），中國瓷器的發展脈絡逐漸清晰。值得注意的是，雖然陶器的製作遍佈歐亞大陸的各個早期文明，但瓷器在中國的發展卻成為特例。這大概就是「中國」在英語中被稱為 "China" 的原因。「落灰成釉」，這個充滿煙火與塵土氣的、隱藏在細微之處的小小奇跡，大概只有東亞人懂得欣賞吧。

　　在南北朝時期，最早成熟的瓷器類型就是青瓷，主要在南朝領土內的長江流域燒製。「青瓷」這一名字的由來，在於其翠綠色系的釉面，所以也可以稱它為「綠釉瓷」。它與漢代的綠釉陶器，以及早期「落灰成釉」所形成的灰綠色表面，是一脈相承的。中國矽酸鹽學會出版的《中國陶瓷史》，對各類瓷器的化學成分和燒成機制有著詳細研究。「綠釉」，簡單來說，是瓷器釉面最為初級的形態。假設一個人現在才開始研究燒製瓷器的方法，那麼只要此人沒「抄作業」，最先燒成的就一定是綠釉瓷，也就是青瓷。

　　南朝的青瓷解決了瓷器各種基本問題：胎質的穩定性，釉面的穩定性和耐用性，造型的穩定性，以及各種較複雜的造型工藝。在釉色方面，綠釉已經可以被穩定地燒製，但其色彩、光澤、透明度、厚度等等，並不能被隨心所欲地

控制，產品質量參差不齊。其中，高品質的翠綠釉產品幾乎僅限於貴族和皇室使用。這時候比較著名的青瓷窯場有「岳州窯」、「越窯」等。

「越窯」首先是一座燒製青瓷的窯場名。窯場一般按其所在地命名，比如越窯位於古時浙江的越州，也就是今天的上虞、餘姚一帶。同時，著名窯場燒製的瓷器都有其標誌性特徵，所以窯場名也用來稱呼此處所燒製的瓷器。「越窯」因為專門燒製青瓷，而且檔次很高，所以成為產自越窯的青瓷的名字。

能夠以窯場來命名的瓷器，總是帶著窯場特有的傳奇和榮光。本書每一個章節，都介紹了某種特定類型的瓷器，除了少數例外，這些類型都是按照燒製它們的窯場來命名的。

到了隋代，位於洛陽附近的鞏縣窯首先燒製出質量很高的白瓷，並逐漸形成了高質量白瓷一般由北方窯場燒製的傳統，與南方的青瓷傳統對應，於是有了「南青北白」的說法。造成這一現象的根本原因，可以認為是各地原料的不同：北方用於燒製瓷器的泥土鐵含量較低，因此經過特定的工藝和選料，就容易製作出白色的瓷胎和釉料；南方泥土中的鐵含量一般較高，燒製出的產品就容易發紅，進而發黃 —— 釉料和火候更好的時候，就會發綠。青瓷就是利用了這一點。

唐代是中國的大融合時期，在文化和藝術方面也是如此。具體在瓷器上，表現為工藝技術的進一步提高，出現了自覺而非偶然的、高檔瓷器與普通瓷器的工藝區別。在頂級瓷器的領域，也逐漸出現了兩種自覺的、美學方向的分野。第一種就是以著名的「唐三彩」為代表的，受到西域美學影響，強調華麗裝飾與色彩的美學；第二種就是以「秘色瓷」為代表的，受到魏晉以來的形而上精神影響的，強調簡潔的釉面色彩與質感的美學。燒製前者的著名窯場就是鞏縣窯，後者則是越窯。但是，在這兩座代表性窯場的內部，也出現了美學風格的碰撞：鞏縣窯在燒製唐三彩的同時，也燒製以簡潔著稱的白瓷；而越窯的青瓷也有許多注重繁複裝飾的類型。還有一個很有趣的現象，就是以白色釉面為基底，用從西域進口的鈷藍顏料來繪製花紋的青花瓷，在唐代也出現了。

到了北宋，在頂級瓷器領域，美學的分歧逐漸消失，尤其是後期天青色汝

窯的出現，不僅意味著「青瓷」從翠綠色系到天青色系的轉向，更標誌著瓷器對極簡美學的認定。由於這一認定，高檔瓷器和普通瓷器的分野越來越明顯：獲得皇室支持的高檔窯場，例如汝窯和建窯，以不惜成本的方式追求質感；普通窯場沒有這樣的條件，只能以釉面的裝飾來彌補質感的不足，發明出許多以人工在釉面加工紋飾的方法。著名的當陽峪窯和磁州窯，就是以這樣的紋飾加工而出名的。這樣的加工當然也帶有美妙而豐富的藝術性，但從瓷器工藝來說，人工的熟練度，與追求極簡質感所需要的極高技術和極大成本相比，是十分易於普及的。這一體系滿足了絕大部分的市民階層需要，也誕生了許多無法以窯場名來命名的瓷器類型。這些類型只能以其工藝來區分：例如「窯變釉」、「絞胎瓷」、「白地黑花」、「跳刀」等等。另外，像定窯、湖田窯、耀州窯等窯場，則生產著高質量的、特徵明確的白瓷與翠綠色系青瓷，保持著用窯場名來為自己的產品命名的榮耀，但其美學導向卻因受到成本與技術的限制而左右搖擺。

到了南宋，成熟於北宋中後期的建窯窯變釉不斷發展，為宋瓷的極簡美學注入了新的活力；加上官窯和龍泉窯，宋瓷終於到達了巔峰，並很快隨著王朝的隕落走向終點。宋代留下的有關瓷器的文獻少之又少，大概都如窯爐裏的灰塵一樣散落在戰火中了，這也給後世的宋瓷研究留下了很多疑點。明代文人總結宋瓷有「五大名窯」：汝窯，官窯，哥窯，定窯，鈞窯。但經過近年來考古研究的不斷發展，發現「哥窯」更可能是南宋滅亡後，官窯窯場在 13 世紀繼續燒製出的、質量略差的仿官窯產品；而「鈞窯」也很可能不是出自宋代，而是宋王朝南遷後，由佔領北方的金王朝燒製的。

在宋朝以後，瓷器如同繪畫一樣，有了固定的傳統。在宋代以前，瓷器還不一定能成為今天的瓷器 —— 它首先是某種人工合成物：它的質感可以是疏鬆的，它可以僅僅是琉璃、玉石或金銀器的替代品。在宋代以後，瓷器被認為是不可取代的，它必須兼備由內而外的堅硬與脆弱，這已經被認定是瓷器的天然「性格」。在今天的人看來，不加修飾的瓷器都應該是純色的 —— 這也被認為是瓷器理所當然的特徵。這麼說來，瓷器是在宋代才成為瓷器的。

宋朝滅亡後，始於唐朝的青花瓷重新出現，以人工技法裝飾釉面成為瓷器生產的主流。北宋的汝窯、南宋的官窯，直到今天仍被歷代巧匠作為標杆來仿製。仿製的水平是否超過了前朝，已經不重要了，因為，瓷器再沒有像在兩宋時候那樣，不顧一切地追求前所未見的美感。美學的發展常常如此，並無可惋惜之處，只是每每回想起來，都覺得意猶未盡。

01

NO.101 ——— NO.102

年輕的外婆——越窯的秘色

本書從唐代的越窯開始，是因為越窯最為著名的「秘色瓷」預示了宋代高檔瓷器的審美，從唐代之前富麗堂皇的裝飾，開始朝著單純的釉色與質感轉變。

　　在兩晉到五代的高古瓷中，越窯是青瓷的最傑出代表。它將翠綠色系的釉色表現到了極致。在人類藝術的發展過程中，沒有任何其他藝術，能夠像越窯這樣，僅用單一的翠綠色系，就表現出無上的典雅、雍容和宗教感。

　　越窯的質感會給人一種莫名的親切和安全感，同時又是那麼遙不可及；就像外婆無微不至的溫柔，和她那些遙遠的、永遠無法被完全了解的故事。所有世間的苦難都像煙霧一樣從她身上升起，而她依然是一塵不染的。越窯就讓人想起這樣的女性。

　　NO.101 並不是越窯最著名的「秘色瓷」，但它體現了越窯在晚唐五代時期最為普遍的特徵：翠綠而典雅的、擁有微妙灰度的釉色，堅硬與溫潤兼備的質感，以及精美而克制的、以釉色為主導的紋飾。

　　今天，「翠綠」似乎是一種單一的色彩，但在越窯，翠綠也有許多層次，或深或淺，或濃或淡。越窯的翠綠不同於植物的綠，也不同於玉的綠，而是一種屬於瓷器，或者說屬於越窯自身的獨特質感。似乎，只有在越窯，翠綠色才達到了自己的極致。這種微妙的視覺質感難以描述，但它是可以被看見的。

類型
越窯青瓷

產地
上林湖窯場

時代
五代
907—979年

最寬處尺寸
134.8mm

越窯粉盒蓋的殘片，擁有溫潤內斂的翠綠釉色以及克制的印花紋飾，是越窯釉色與質感的代表。

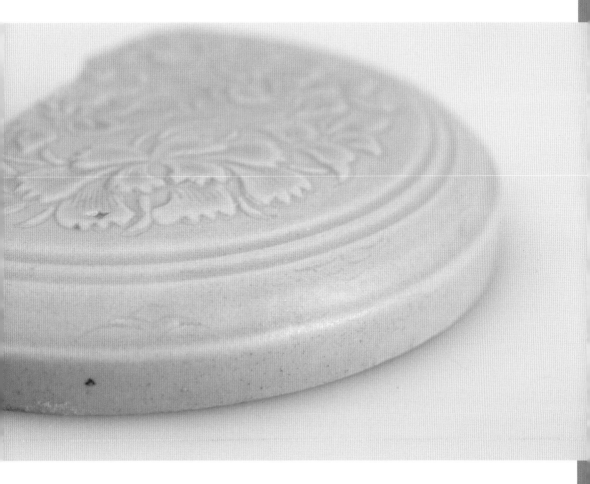

NO.101 採用了少見的印花工藝，細膩清晰，紋樣也幾乎是唐宋花卉折衷後的典型，有文獻價值，也很耐看，給人溫婉的感覺。它的釉色從某種程度來說，並不算最典型，因為還不是那種更加鮮艷、更加亮澤的嫩綠色。但是，與飽和而張揚的翠綠色相比，它的灰度更高，因此顯得內斂。這樣的內斂更加符合越窯後期的美學路線。

它身上有許多精緻的細節等待被發現 —— 比如那些印花的邊緣和轉折，釉

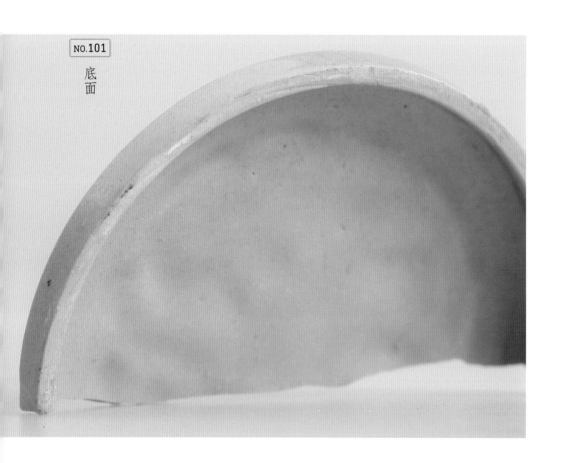

色在不同光線下的顯現或後退，都能讓視線在上面停留許久。但是，它似乎又沒有給自己留下多少被欣賞的時間，它的內斂，使它一直在視線中向後退縮。

這樣的溫潤和淡泊，幾乎映照了在「五代」——這個動盪的唐宋過渡期，一切高貴的事物所必然擁有的、特殊的時代氣質：不失風采，又顯得屏弱而憂鬱，而且是轉瞬即逝的。

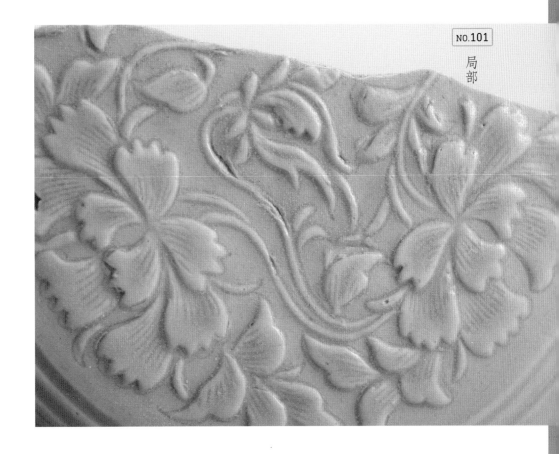

NO.101

局部

NO.102 則代表了越窯最高級的類別：「秘色瓷」。在秘色瓷之前，越窯一直以釉色以及釉面的刻花、劃花或者印花裝飾聞名；而目前發現的、確定能夠被稱為「秘色瓷」的器物，最大的特點，首先在於取消了釉面的紋飾裝點，僅以簡潔的器型和素色的釉面示人。

其次，從色彩來說，「秘色瓷」依然屬於翠綠色系。與普通的翠綠色越窯相比，其釉色的獨特之處，不是來自色階本身的變化，而是由更加精湛的做工所帶來的、一種更具「現代化」氣質的挺拔質感。

秘色瓷的瓷胎不僅選料更加嚴格，打磨的工藝也十分細膩，這就讓表面的綠釉擁有了更加平滑的、藉助微小氣泡而產生的、由內而外的反射。這或許是其獨特質感的由來。此外，這一片中心的圓弧也反映了另一個特點，就是去掉了紋飾，所有的造型元素都強調結構和比例，這就讓越窯擁有了類似極簡主義的美感。

從它的品質就能看出，簡潔不是為了節省工藝成本的偶然為之，相反，它所花費的技術成本更加巨大，是簡約而不簡單的、意在挑戰美學高度的有意為之。這樣的釉色與質感，與唐朝各個藝術領域所流行的華麗裝飾背道而馳，卻在北宋成為新的美學風潮。因此，說秘色瓷是高檔宋瓷簡約美學的開端也不為過。

同時，秘色瓷在裝飾上的克制，體現出了一種理性色彩。它的翠綠幾乎可以被看作一種毫無性格特點的色彩，放棄了所有自我表現的能力，令觀者不禁自問：「我到底在看它的什麼？」似乎它更加適合遠觀 —— 在兩尺之外觀看它，它就像莫蘭迪畫中的器物：既在那裏，又不在那裏。「秘色」的「秘」字，並不是強調它的稀有或者高貴，也不是強調它的工藝有多麼高級或者神秘；而是在告訴觀者：不要聽別人怎麼說，安靜下來，回想自己心底的秘密，回想這個世界留給我們的、藏在骨子裏的信息。那麼，這樣的內斂而帶有冥想色彩的美感，源自哪裏呢？

如果說高檔宋瓷的美學來自北宋新儒家思想的影響，那麼唐代秘色瓷便是受到了禪宗思想的影響：禪宗思想正是超越宗教、走向純粹理智的新儒家的發

擁有傳奇色彩的「秘色瓷」殘片。所謂「秘色」，除了工藝更加精緻外，更強調簡潔的釉色與質感，這是對唐代以華麗風格為主的美學的巨大突破。

類型
越窯秘色瓷

產地
上林湖窯場

時代
五代
907—979年

最寬處尺寸
91.0mm

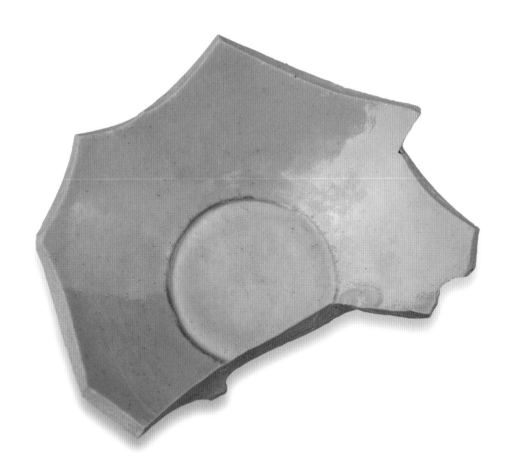

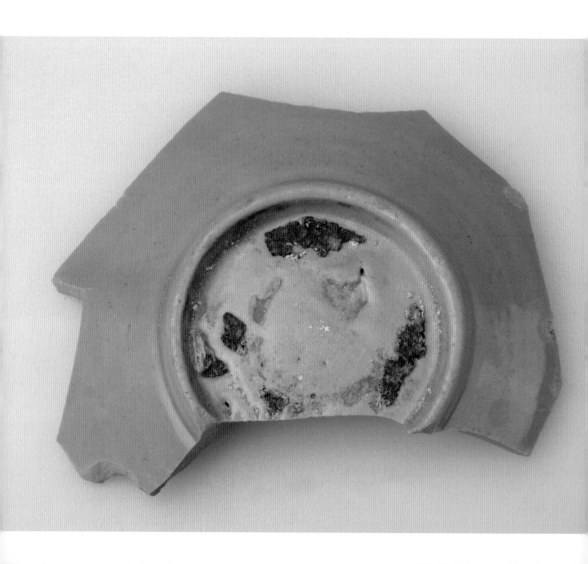

NO.102

底
面

端。秘色瓷也在抽象的色與質中，在一個宗教思想佔主導地位的時代，表現出超越宗教性的獨特美學，也預示了北宋瓷器以新儒家思想為主導的脈絡。

這種種特點結合在一起，達成了對某種抽象精神的傳遞。那是一種極其有活力又極其自然、極其華美又極其沉穩的氣質。看著越窯的釉面，似乎就看到了它的靈魂。對宋瓷來說，越窯就是那位年輕的外婆。

宋徽宗時期，天青色的汝窯出現以後，青瓷的美學經歷了巨大的轉向，從翠綠色系轉向了天青色系，並由南宋官窯的粉青色系所繼承。越窯不再是青瓷的巔峰，並逐漸走向衰落。但越窯對單色釉極致的追求，以及確立的青瓷高度，在很大程度上影響了宋代整個瓷器審美的走向，是宋瓷脈絡裏必不可少的一部分。

也有一些越窯器物，因為工藝誤差等關係，呈現出偏黃的釉色。這樣的器物並不能表現出越窯的本色，所以本章沒有收錄。另外，在南宋早期，官窯成立之前，越窯還承擔了為南宋宮廷燒製仿汝窯器物的工作，燒製了一批釉面偏灰青色的作品。這部分作品雖然屬於「宋代越窯」的範疇，但已經屬於汝窯審美體系，而不再是經典的越窯了，所以本章也沒有收錄。還有一種釉色與秘色瓷極其接近，但有華麗紋飾的越窯產品，一般情況下也被稱為「秘色瓷」，雖然我並不認同這種稱呼，但也承認這種瓷片所體現出的品質。雖然本書不重視紋樣，但仍然希望收錄這樣一片樣本。遺憾的是，這類瓷片也很稀有，所以只能算是本書的缺憾了。

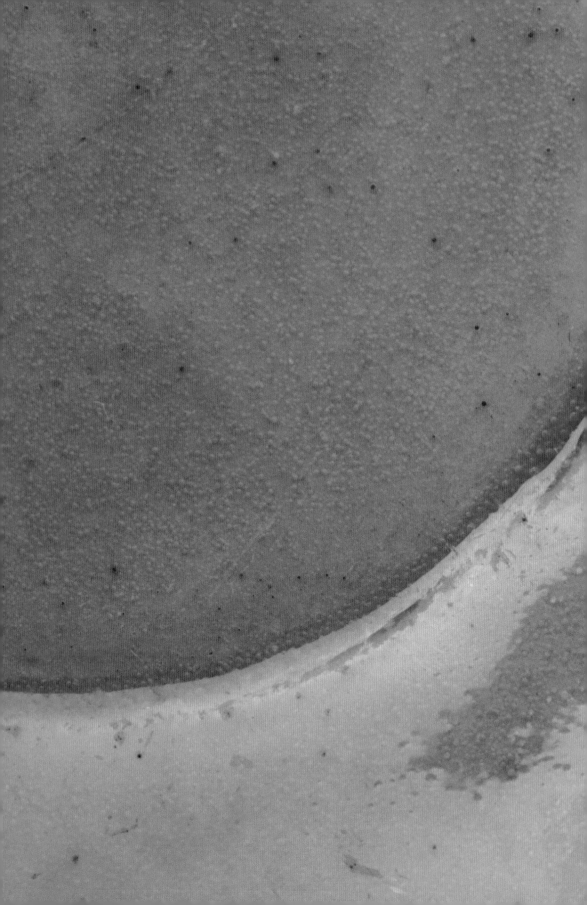

02

NO.201 ———— NO.203

亢龍有悔──

汝窯的天青

「汝窯」一般指宋徽宗時期燒製的、具有天青色釉面的高檔青瓷。汝窯不僅是宋瓷中無可爭議的最上品，而且數量稀少，所以其神秘程度和傳說的豐富程度，絲毫不遜於越窯的「秘色瓷」。

汝窯的窯場位於古代汝州，今天的河南寶豐縣清涼寺。按照以窯場所在地區來稱呼其產品的習慣，清涼寺窯場生產的所有青瓷，都可以被稱為「汝窯」，或者「清涼寺窯」。但是，清涼寺窯場的大多數產品是翠綠色系的青瓷，並不是人們心目中那種最好的天青色。出於認知的習慣，今天所說的「汝窯」，一般僅指最高檔的天青色產品。而清涼寺窯場生產的其他產品，則可以用「清涼寺窯」這個更寬泛的名字。

從美學思想的發展來說，天青色的汝窯燒製成功以後，青瓷的美學導向就從以越窯為代表的翠綠色，轉向了汝窯的天青色，並且被南宋的官窯和龍泉窯的粉青色所繼承。汝窯的出現，實際上改變了「青瓷」這個大類別的審美取向。

汝窯是公認的宋瓷魁首，如果要選一種顏色來形容整個宋代的氣質，估計許多人會選擇汝窯的天青色。但是，那麼多宋瓷看下來，如果懷著極大的期待，最後才看到汝窯，觀者多半會發現，它並沒有那種出眾的、令人驚歎的美。它的釉面很薄，釉色略顯寡淡，與官窯的典雅或者建窯的深邃相比，汝窯的實物顯得平淡無奇。實際上，最上品給人的觀感往往如此。

類型
汝窯

產地
清涼寺窯場

時代
北宋
960—1127年

最寬處尺寸
40.6mm

汝窯標準的「天青色」。所謂「雨過天青雲破處」，就是這種清冷而透亮的藍色。看起來普通，但與今天許多仿天青色的印刷設計相比，就能發現其中區別。

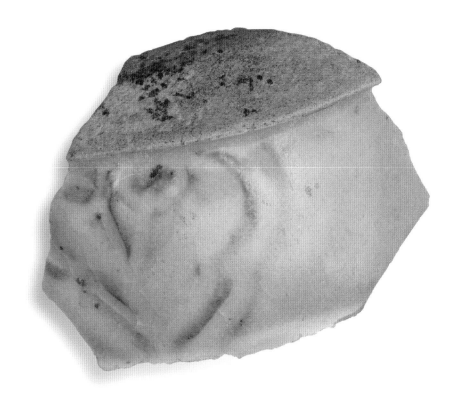

NO.201 就是很具代表性的天青色釉面，有淺而細碎的開片。黑色的紋飾是印花工藝，從釉層下面透出來，像一顆心的形狀。可以看出它的釉面很薄。汝窯幾乎都是如此，如果保存條件不好，釉面很容易被土浸吞噬，大面積泛黃。這一片的開片縫隙裏也有薄薄的土浸，幸好還沒到影響釉色的程度。

由於釉面很薄的關係，它們在今天看起來，似乎都被時間變得木訥了一點，因此，最好的觀賞方式是在陽光下。如果有一縷上午的陽光灑在它身上，它立刻就能散發出柔和而又冷艷的光彩，讓人想起差不多一千年前，它誕生的那個美好時代。但是，它不會發出任何懷舊的召喚，相反，它會讓人發現天地間永遠都存在的那種永恆之美，並因此對當下充滿信心。這才是宋王朝留給我們的最寶貴的遺產。

汝窯是五代北宋時期追求極致釉色的巔峰，也是南宋延續內斂氣質的開端，因此，它沒有五代北宋瓷器的外放與張力，也沒有南宋瓷器的雍容與典雅。它不會讓人的審美情緒受到刺激。那麼，如何形容它的美感呢？

汝窯的天青色，據說最早來自五代時期後周的皇帝柴世宗對釉色的要求：「雨過天青雲破處，這般顏色做將來。」柴世宗在世的時候，這一釉色似乎並沒有燒製出來。雖然傳說中有所謂「柴窯」—— 也就是柴世宗時期的官窯，但至今並沒有發現任何物證：既沒有窯場舊址，也沒有燒製的實物。宋徽宗似乎對柴世宗的這一追求很上心，終於讓汝窯把天青色燒製出來了。

「天青色」是什麼樣的顏色呢？其實，據我個人的經驗，它在今天江南的許多地方依然可見 —— 北方或許也有，但我沒有見過。所謂「雨過天青雲破處」，就是在白天，下過一場暴雨之後，太陽出來了，空氣濕潤而明朗，天空又有厚厚的大片雲層；這時候，雲層沒有遮擋到的天空，是普通的天藍色，而如果雲層中間有破洞，露出了一小塊天空，那塊天空就是天青色的。有時候，如果雲層非常厚，那麼在雲和藍天相交的地帶，也會有大片的天青色。它似乎來自某種折射，所以當雲層或陽光有變化時，那塊顏色就很快消失了。我最近一次看到那種顏色是在 2018 年夏天的杭州 —— 說明它是一直都會出現的。那種顏色，就是與汝窯的釉色一模一樣的，冷而薄的，如煙一般的藍色。可以

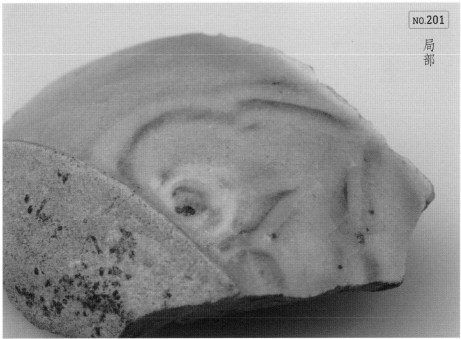

說，「雨過天青雲破處」這句話看似詩意，其實是一句最為平鋪直敘的、對如何尋找天青色的指引了。

這個顏色在自然界裏，據我所知，似乎就只會在雨過天青雲破處出現，是名副其實的天上的顏色。但是，平日裏，又有幾個人會在雨過天晴的時候，注意到甚至去尋找它呢？即便在後周以後的古籍裏，賞花賞月者歷來不少，至於賞天青者，我還從沒讀到過。

NO.202 的釉面已經脫離了「天青」，進入「天藍」的範疇了，屬於非典型的汝窯釉色。不過，它反映了幾個很典型的汝窯工藝。首先是「香灰胎」：汝窯的胎質細膩緊實，呈淺灰色，看起來幾乎是柔軟的，就像燃燒後的香灰一樣。這一片橫截面露出的胎，雖然略有土浸，但依然能看到香灰般的質感。

其次是「芝麻釘」：汝窯器物一般底足都有釉面包裹，為了在燒製的時候不讓底部的釉與支撐面粘連，就會用支釘將器物懸空放在窯爐裏。燒製完成後，工匠把支釘取下來，器物底部就會留下支釘連接處的痕跡。從五代開始，越窯、汝窯、南宋官窯等最高檔的瓷器經常採用這一工藝。其中，只有汝窯的支釘痕跡最為細小，最為精緻特別，是小芝麻的形狀。另外，這一片是完全沒有開片的，這一點尤為難得。

為什麼稱它的釉色為「天藍」呢？關於汝窯的釉色，明代文人高濂有一句被廣為引用的評語：「天青為貴，粉青為上，天藍彌足珍貴。」這一片就是極稀有的、「彌足珍貴」的天藍釉。它確實不同於標準汝窯的冷藍色，它是暖暖的藍色，就像雨過天晴以後，沒有雲的時候，那大片藍天的樣子。它底足的那一面保存得更好，釉色基本保持了原樣，另一面的釉面在保存過程中有損傷，看起來顏色就不那麼鮮亮了。

但是，對高濂這句話中的「粉青為上」，我整體上是不同意的。首先，「粉青」這個名稱是何時誕生的，是基於怎樣的釉面而誕生的？據我讀書的印象，它是南宋才出現的詞，最早是用來形容南宋龍泉窯的 —— 為什麼不是形容官窯呢？因為南宋當時沒有多少人能見到官窯。如果「粉青」是在南宋或南宋以後才出現的詞，那麼，汝窯就不存在刻意燒製「粉青」這個品種的情況了。高濂

汝窯當中更加稀有的「天藍色」。明代文人將其歸為最上品，但至今無法確認此釉色是燒製時有意為之，還是由於誤差造成的。

類型
汝窯

產地
清涼寺窯場

時代
北宋
960—1127年

最寬處尺寸
58.4mm

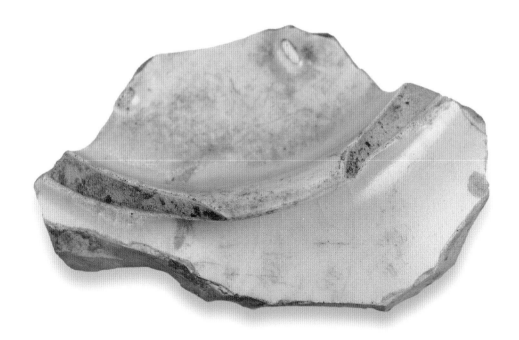

NO.202

内側局部

身處更晚的明代，為了用更細膩的方式，將某種灰度範圍內的天青色釉面區分出來，引用了南宋之後的色彩名，將其稱為「粉青」，這體現了審美的豐富。但在考古層面，顯然不能反映汝窯真實的色彩取向。

而且，「粉青」這個名字本身，不僅來自色調，還來自釉面那種乳濁的質感。汝窯的釉面都偏薄，與南宋官窯的粉青質感絕然不同，這是工藝決定的。用粉青去形容汝窯因為工藝偏差而出現的任何釉色，都混淆了汝窯與官窯的本質區別。

說了這麼多，這一碎片，至少證明了高濂先生的「天藍」還是言之有物的。這一小片天藍色，依然能讓人看到柔和而寬廣的天空。這樣的天空似乎是有感情的，讓人想起那句「天地有生物之心」，而「善」也是來自這種天地「生發萬物」的本能。今天的天空與高先生所見的藍天沒什麼區別，所以「善」也是一直如此。天空似乎沒什麼好看的，一直是那個樣子，但是，它籠罩著自然和世間的一切變化。

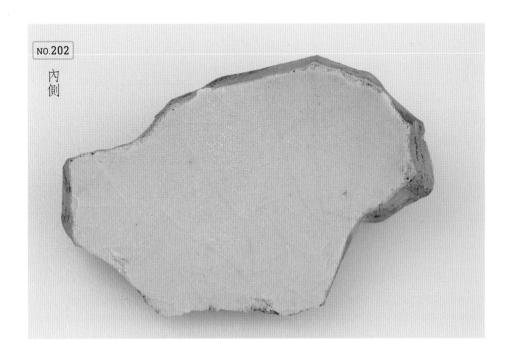

NO.202

內
側

　　《周易》對乾卦的解說很有名，很多人都多少知道一點：它從最初的「潛龍勿用」開始，到「見龍在田」，再到「飛龍在天」，最後到「亢龍有悔」——金庸先生的小說裏「降龍十八掌」的招式名，就來自乾卦中的這些解說辭。簡單來說，它們形容了龍從潛伏到騰躍天際的過程，由此來比喻陽氣不斷上行的狀態。那麼，為何最後以「亢龍有悔」結束呢？

　　「有悔」就是覺得有些不妥，有點悔悟。那麼，龍飛到最高處，悔悟些什麼呢？《周易》也解釋了：「天德不可為首」。龍飛到最高處，成了群龍的首領，而龍又代表了「天德」，也就是天地間最大的規律；那麼，這條最高處的龍，就成了「天德」的表率。可是，「天德」應該是無處不在的，而不應該被任何化身所代表，所以，這條飛到最高處的龍，就感到不妥了。於是，這條龍又一次隱藏了自己。《周易》還解釋到：「見群龍無首，吉」；也就是說，「群龍無首」的狀態實際上是最好的狀態，因為群龍的首領應該是天地的規律本身。最好的東西，到了最好的狀態，就會隱匿起來，成為天地的一部分，這是世間的規律。

　　天青色代表了來自天地間的、自然的、卻又不為人所注意的美好。這樣的美，不像山水、花朵，也不像月光，或者晚霞，會十分彰

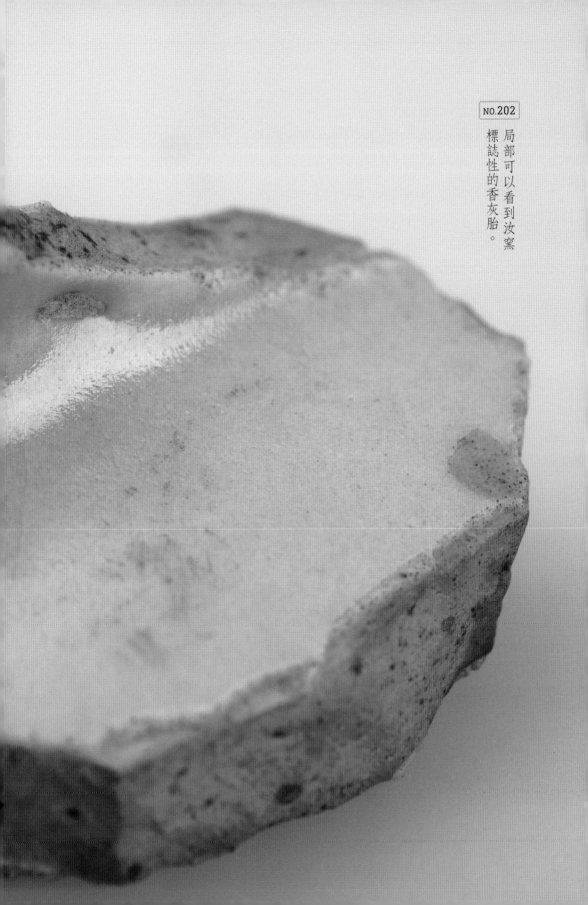

局部可以看到汝窯
標誌性的香灰胎。

顯自己。天青色的美是高懸在天上，卻又低調而謙和，而且轉瞬即逝的。它是所有美好之物的首領。而所有美好之物的最好狀態，就是不需要首領的、「群龍無首」的狀態。因此，天青色或許也會像「亢龍有悔」那樣，對自己的出現感到不妥，並很快隱匿起來吧。

汝窯之所以是瓷器的極致，就在於它所彰顯的這種來自天上的氣質，以及宋徽宗和窯場的督造及工匠們對這種氣質的領會。人類之藝術對色彩的發現與使用，莫過於此。汝窯的氣質，源自那轉瞬即逝的群美之首，而它幾乎也暗喻了汝窯甚至整個北宋的命運。

我時常想，宋瓷的簡約美學，或許還有許多別的可能性，就像鈞窯有巧克力一般的釉面，龍泉窯有水果般的釉面，這些美感都可以慢慢悠悠地發展個一兩百年，誰也不會膩味。誰知道汝窯一下子把所有問題都解決了，逼著大家「上了天」，便只能曾經滄海難為水了。

另一個相似的情況出現在西方：在「文藝復興三傑」裏，與達‧芬奇或米開朗基羅相比，拉斐爾最沒有個性，但他的個性並沒有讓位給俗世，而是讓位給了「完美」。18世紀，英國畫家們曾經有一個流派叫作「拉斐爾前派」，或者「前拉斐爾派」，意思是，拉斐爾把繪畫做到了完美，後面的畫家們便只能玩味各種屈居完美之下的趣味了；他們

這個流派的目標，就是要回到完美出現之前，去尋找其他關於完美的可能性。結果，他們並沒有找到，拉斐爾還是只有一個。汝窯也是如此。

關於汝窯的兩個重要問題

首先，燒製汝窯的清涼寺窯場，出現了宋神宗年間的錢幣「元豐通寶」，說明這座窯場在宋徽宗之前就存在。可以推測，在宋徽宗時期，大約是這座窯場的工藝品質很高，所以被皇宮指定來研發天青色的汝窯。

那麼，清涼寺窯場是不是北宋的「官窯」呢？首先，按照南宋「官窯」的標準，「官窯」作為窯場的身份，必須符合由宮廷直接投資、建造、管理，所有產品僅供宮廷使用等條件。目前並沒有任何證據能證明清涼寺窯場符合這些標準。更可能的情況是，這座窯場在為宋徽宗的宮廷生產「汝窯」的同時，也會為民間提供高品質的翠綠色系青瓷。

如果清涼寺窯場不是北宋的官窯，那麼北宋宮廷是否有自己的「官窯」呢？根據一些古籍的隻言片語，在開封城內，似乎也有過一座距離皇宮很近的，由宮廷直接投資、建造、管理的窯場。但是，如果那座窯場真的存在，它的舊址在今天也無法得見了，因為宋代開封城的遺址如今被掩埋在黃河的泥沙之下，難以挖掘。

第二點，距離清涼寺不遠處還有另一座重要窯場「張公巷」，也燒製品質很高的翠綠色系青瓷，另外有極少數的產自北宋的瓷器，帶有模仿天青色汝窯的痕跡。

NO.203 就是一片出處無法確定、但具有張公巷產品基本特徵的瓷片。它的胎精緻輕薄，釉面帶有玻璃質感，底部的支釘痕與汝窯的芝麻釘一致。從這一片可以看出，在汝窯的天青色出現的同時，傳統的翠綠色系青瓷在被取代之前，工藝也邁上了新的台階。

據考古發現，張公巷窯場在北宋滅亡之後控制北方的金王朝時期依然活躍，而且燒製出一種做工精良、釉色極其微妙、數量極稀少的淡青色青瓷，有人根據明代文獻中的模糊記錄，把它形容為「卵青色」。這種青瓷在氣質上

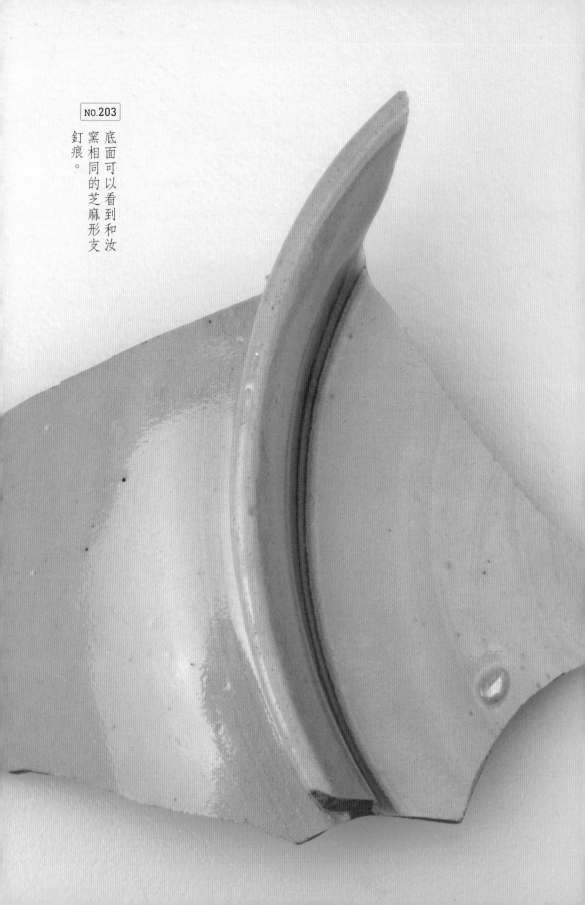

底面可以看到和汝
窯相同的芝麻形支
釘痕。

類型
青瓷

產地
河南某窯場

時代
北宋
960—1127年

最寬處尺寸
73.3mm

與汝窯工藝有許多相似之處的傳統翠綠色系青瓷，且擁有汝窯無法達到的輕薄和堅硬，可以將其看作傳統青瓷工藝極其成熟的表現。

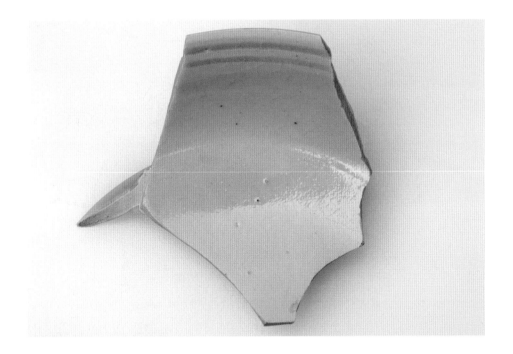

繼承了汝窯的淡雅輕薄，但在色調上有所不同。目前，這樣的瓷器被認為是為金王朝的皇宮專門定製的。可惜的是，我只見過這種瓷片，沒辦法把它編進書裏。

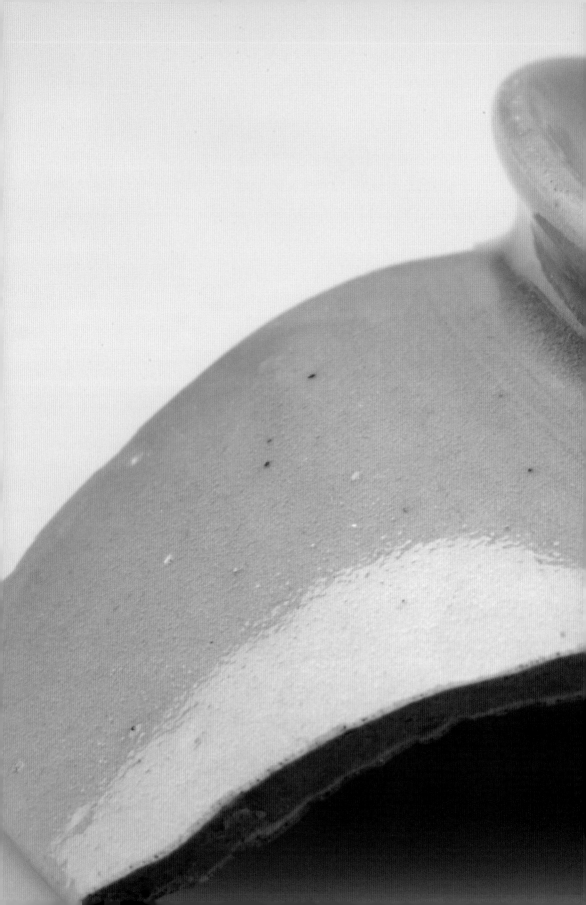

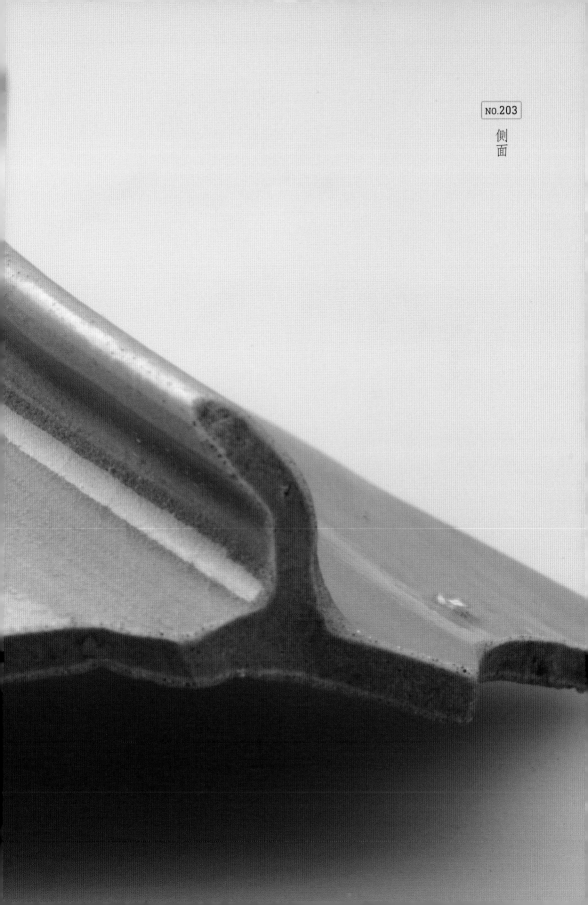

03

從黃昏到清晨——無名窯場的孤獨

在汝窯的天青色出現前後，北宋的瓷器工藝在整體上已經呈現出獨特的面貌。在當時，最為著名的窯場還有北方的定窯、耀州窯，以及南方的建窯、湖田窯等；至於龍泉窯、吉州窯、南宋官窯等，都是在南宋才發展成熟或者剛剛出現的。在北宋的所有窯場裏，最能體現整體美學面貌和發展趨勢的，不是定窯 —— 因為白瓷已經自成一體很久了；不是耀州窯 —— 因為耀州窯的翠綠色青瓷已經處於被取代的邊緣；也不是湖田窯 —— 因為湖田窯更像是白瓷在工藝特點而非美學特徵上的發展。那麼是誰呢？是以北宋都城以及整個河南地區為中心的、許多並不著名的窯場的作品。

　　這些窯場往往不是專門生產高檔瓷器的，因為北宋不比南宋，消費高檔瓷器的人群要小很多，來自皇宮的資助也十分有限。因此，許多窯場都要生產性價比更高、銷路更廣的產品來維持自己的運作。但是，宋朝從上到下有許多愛美之人，因為離首都近，近水樓台的雅人多，這些窯場也願意努力嘗試更高檔的產品，並有許多獨特的創造。這些創造的重點常常在質感與色彩方面，體現出對簡潔美學的認知與追求。

　　比如 NO.301 這一片，是一件斗笠型茶盞的殘器，有著被稱為「紫金」的釉色和金屬般的釉質。更重要的是它輕薄而堅挺的胎骨，以及銳利而瀟灑的整體感。它是胎質、造型、釉質以及色彩的完美結合，很直接地反映了北宋在思

類型
細白胎

產地
當陽峪窯

時代
北宋
960—1127年

最寬處尺寸
128.1mm

與定窯的頂級印花一樣，使用了「細白胎」工藝，對胎的選材和打磨要求很高，擁有輕薄堅挺的質感，也讓釉面更加平滑閃亮。

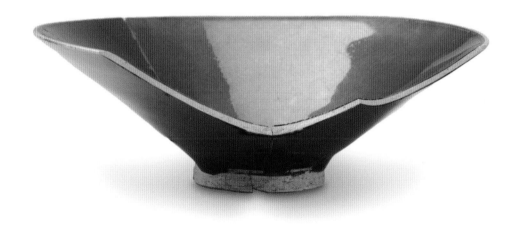

想和美學領域的高度，以及對完美的苛刻追求。因為深邃，所以苛刻；因為苛刻，所以瀟灑。這樣的氣質，如果出現在一個人的身上，也是十分迷人的，可惜這樣的人今天並不多見。

它的金屬氣質反映了宋代高度發達的工業意識，充滿現代感，散發著蓬勃的生命力。它沒有任何裝飾，連線條和輪廓都是極其簡潔的。它是一個靜態的整體，就像某種冥想的對象。它的美學與工藝水平，與宋代任何窯場的著名產品相比都不落下風。

生產它的窯場名為「當陽峪窯」，位於河南修武一帶，是一座對宋瓷略知一二的人才可能聽說的窯場。這樣的產品在當陽峪窯豐富的產品線裏只是極少數。但當陽峪窯似乎在用這樣的器物宣告：雖然無名，但如果有足夠的成本，我們也可以做到。

NO.303 也產自當陽峪窯，基本工藝與前兩片一致。它的釉色發綠，是前一片的釉面在燒製過程中意外發生窯變而造成的，算是另一種變體。它的胎非常硬，有結晶的感覺，釉面十分堅挺平滑，到今天似乎還能劃傷皮膚，手感也十分堅實，極其難得。

雖然青瓷在宋代盛行，但在整個宋代瓷器的色譜裏，這樣的綠色卻與其他所有青瓷不同，只能在這樣的窯變釉裏見到，猶如綠色的火焰被限制在另一個很薄的維度裏。它

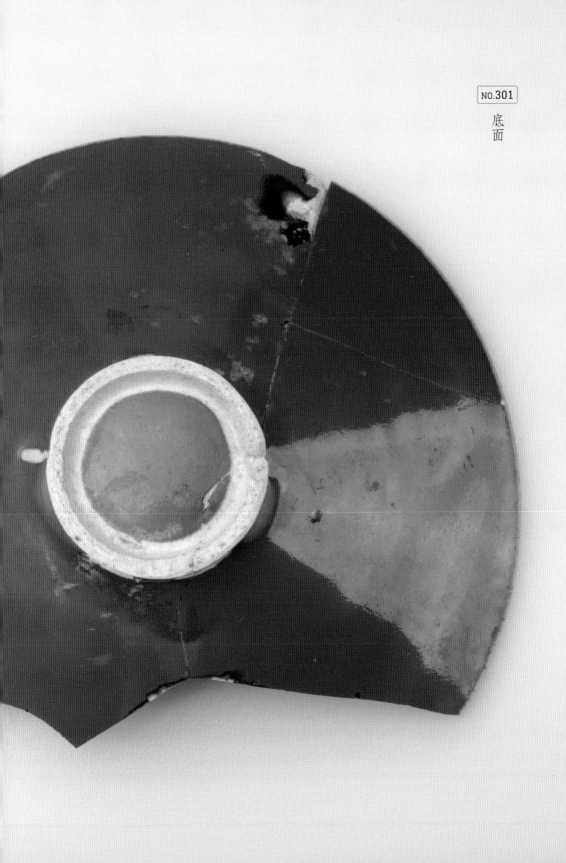

内
側

類型
細白胎窯變

產地
當陽峪窯

時代
北宋
960—1127年

最寬處尺寸
94.4mm

基本工藝與前一片一致，但釉面出現了窯變，就像點點星光。「窯變」意為在燒製過程中出現的釉面色彩或斑紋的變化。那些金屬一般的光澤就像來自瓷器內部，似乎這種瓷器本來就有金屬內膽一樣。這倒非常呼應它們身上的現代氣質。

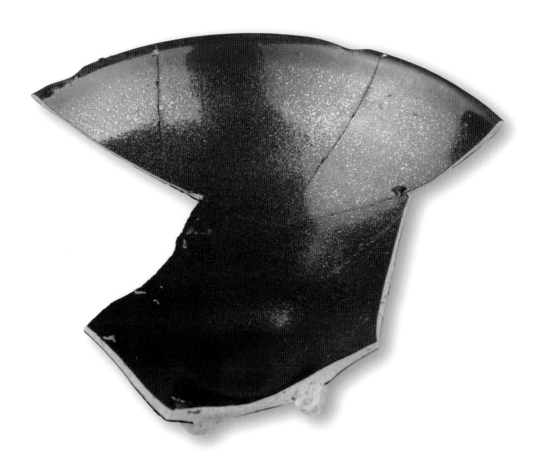

類型
細白胎窯變

產地
當陽峪窯

時代
北宋
960—1127年

最寬處尺寸
99.6mm

與前一片的基本工藝一致，但出現了不同的窯變效果，釉色變成了青綠色。這種窯變一般屬於意料之外、情理之中，具有可遇不可求的美感。

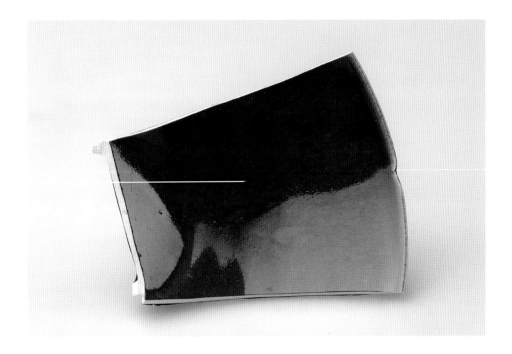

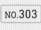 NO.303

底
面

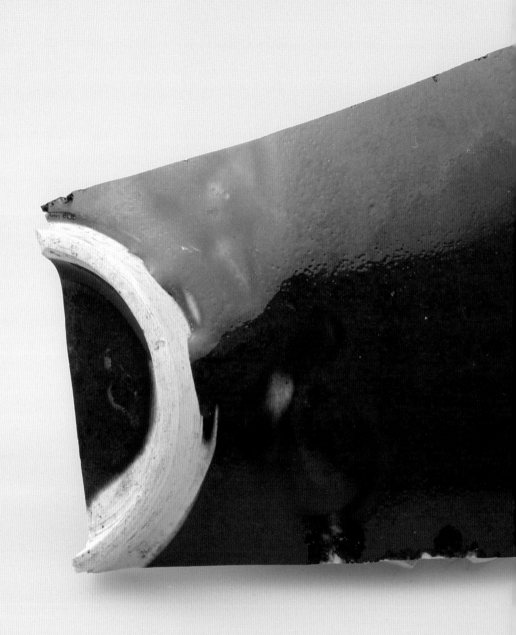

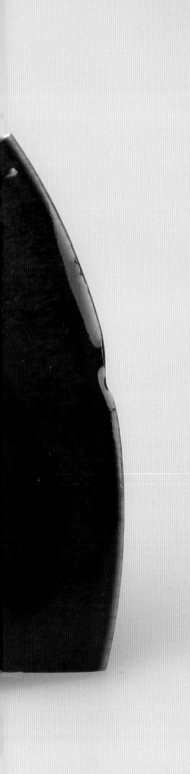

的色彩和做工都是乾脆利落的，似乎有著某種來自北宋的冷傲，這種冷傲是未被規訓和修飾過的。人們常說綠色代表自然，但這一片綠色，無論如何無法令我想到自然，卻能想到人性中的野性。

NO.304 的胎質與前面三片不同，沒有那麼輕薄堅挺，僅在這一點上，就低了大約一個檔次。但它用一絲不苟的方式，再現了宋人對夜晚的偏愛。

NO.304 的產地同樣不明，它一般被稱為「北方油滴」，因為以河南為中心的很多北方不知名窯場，都生產過同類器物。「油滴」是形容它星光閃亮的釉面，我覺得這個形容不好，它怎麼能跟「油」扯上關係呢？

這樣的窯變釉不算特別常見，但也不算稀有。它的工藝似乎並不太複雜，但代表了北宋能夠普及到民間的審美高度。這滿天星光的感覺，似乎並不是來自深思熟慮後的審美，而是仰望天空的習慣所帶來的直覺。

為什麼有仰望星空的習慣呢，因為宋人是當時世界範圍內最關心天文的人群，他們對天文學的貢獻一直影響到啟蒙運動之後的歐洲。有人說宋代關心天文是為了「占星」，對此我只想問：資本主義制度下的一切發明也都是為了賺錢嗎？還有人說宋代沒有科學。很簡單，因為宋人沒有發明「科學」這個詞，宋代只有「格物致知」。「格物」不是對

類型
窯變釉

產地
當陽峪窯

時代
北宋
960—1127年

最寬處尺寸
121.9mm

拋棄了「細白胎」工藝的普通黑釉窯變，產量比前面三片更高，屬於相對普遍、也更具代表性的北方窯變釉面。

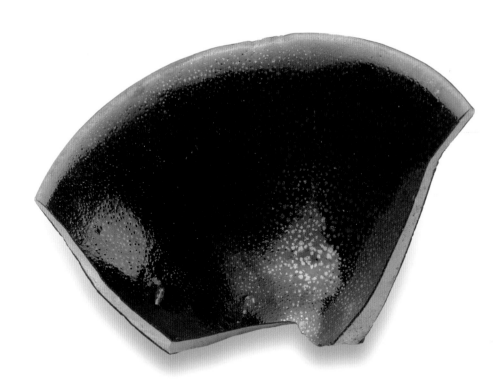

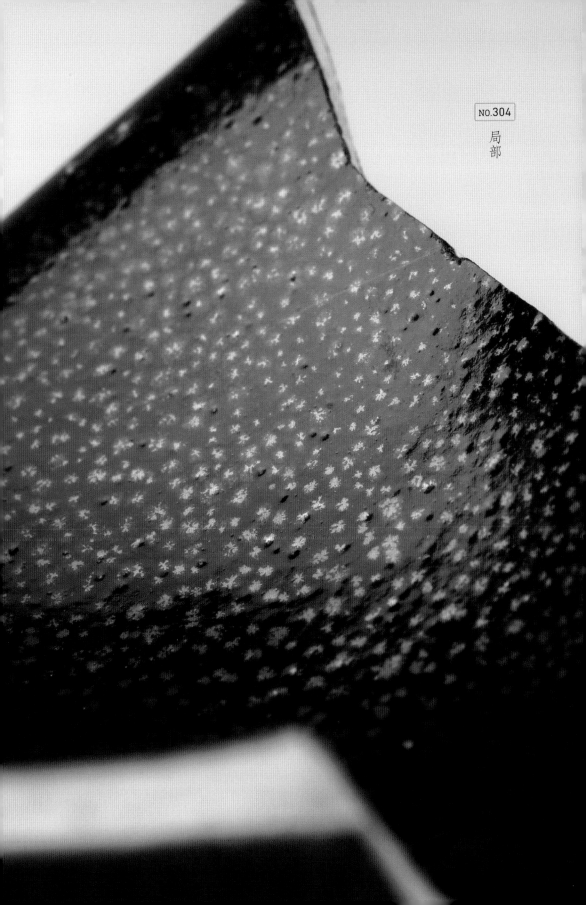

NO.304

局部

NO.304-2

局部

類型
窯變釉

產地
河南某處窯場

時代
北宋
960—1127年

最寬處尺寸
99.9mm

與前一片工藝等級相近，是擁有深藍色釉面和發散狀窯變的釉面，較常見於北方民窯，體現了窯變釉在茶盞中的流行。

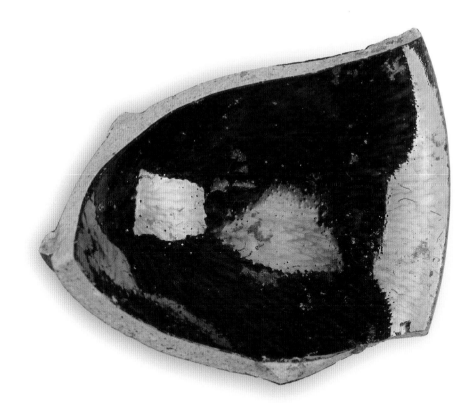

類型
窯變釉

產地
當陽峪窯

時代
北宋
960—1127年

最寬處尺寸
116.8mm

與上一片相比，胎質和工藝都略為粗糙，屬於中等工藝水準的窯變釉面，但依然體現出對簡約而抽象之美感的追求。

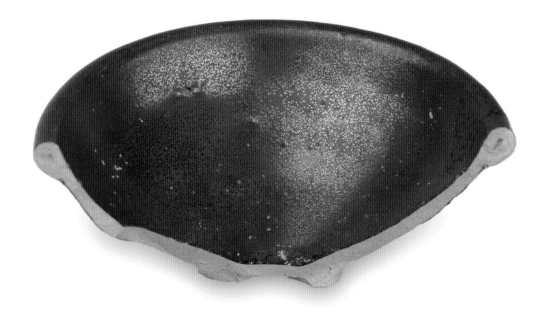

NO.305

局
部

著一杯茶發呆，而是腳踏實地搞研究。看待歷史有個基本原則：不能用今天的眼光去對比古人，而是要站在古人的立場，看他們懷有怎樣的意志，如何對待這個世界。

這一片金屬斑點的疏密、明暗和大小，人工無法控制，在每個器物上也都不盡相同，有的太大太亮，也並不好看。NO.304 疏密有致，看起來是舒服的。它也一直在訴說著夜空對於宋人的重要性。今天，人們習慣於在夜裏玩手機，如果真的離不開手機，也最好不要在被窩裏玩；走到窗邊或者陽台，在夜空下玩吧。夜空值得好好享受，尤其在夏天，塗點驅蚊水，問題應該不大。

NO.305 則像是另一種更富浪漫主義色彩的夜空。它以紫金釉為底色，佈滿了繁星點點般的窯變。「紫金」這個色彩幾乎就是今天常說的「醬色」，所以這種釉色也被稱為「醬釉」。但我認為，

NO.306
局部

工藝水平較高的純黑釉面，雖然沒有使用「細白胎」工藝，但胎質潔白緊實，釉面平整潤澤。

類型
黑釉

產地
河南某處窯場

時代
北宋
960—1127年

最寬處尺寸
145.2mm

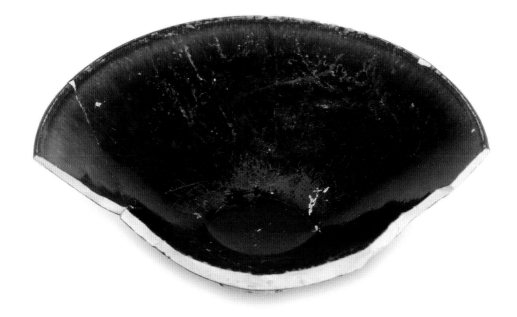

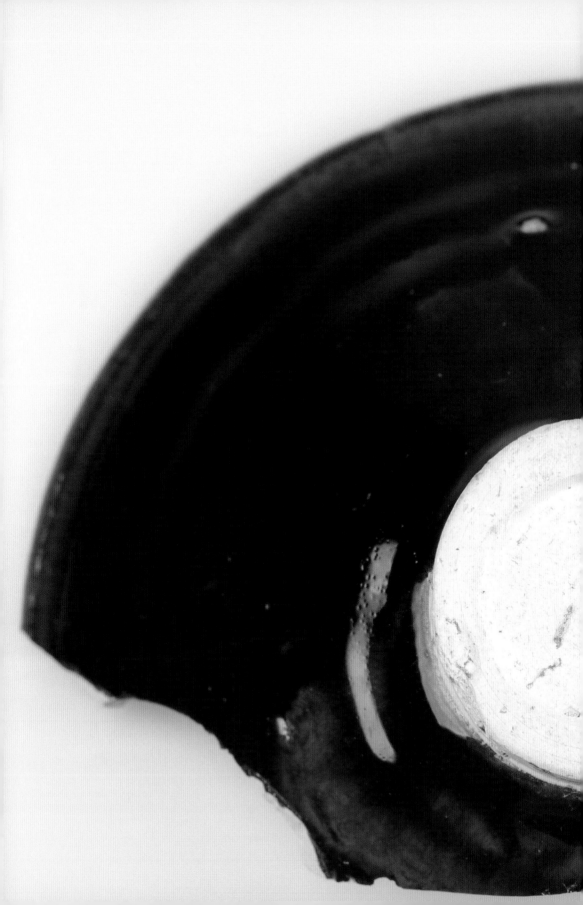

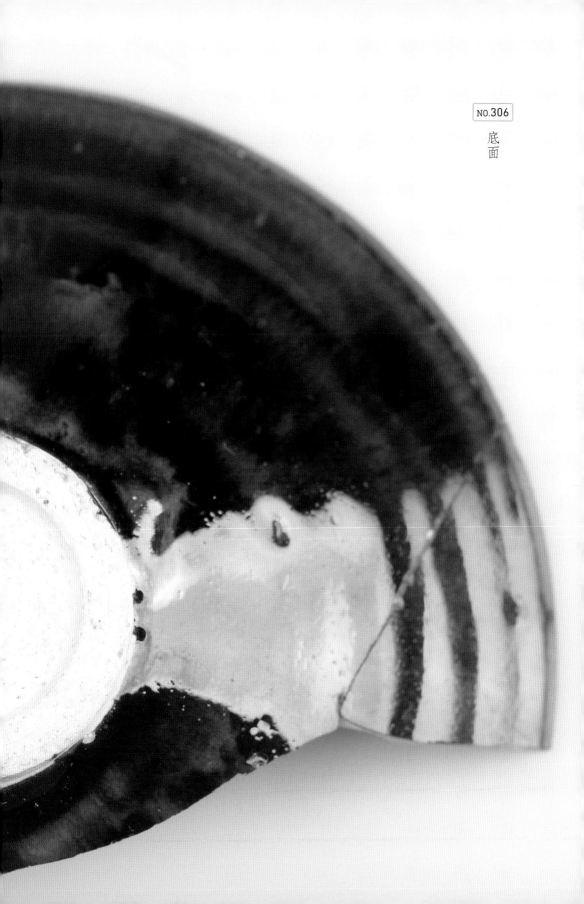

NO.306

底
面

類型
黑釉窯變

產地
當陽峪窯

時代
北宋
960—1127年

最寬處尺寸
135.5mm

與前一片品質相近，但加入
了人為控制的窯變斑紋的釉
面。發散狀的窯變是提前染
色造成的，與前面幾片的自
然窯變不同。這種釉面的
缺陷在於黑色容易失去層
次感。

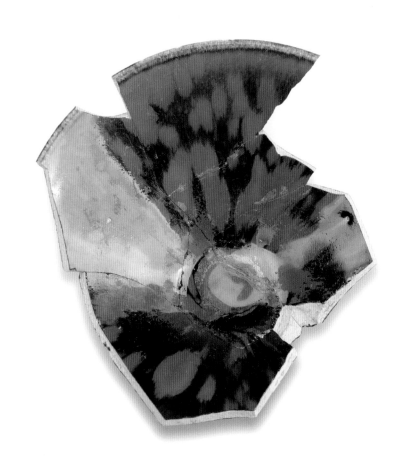

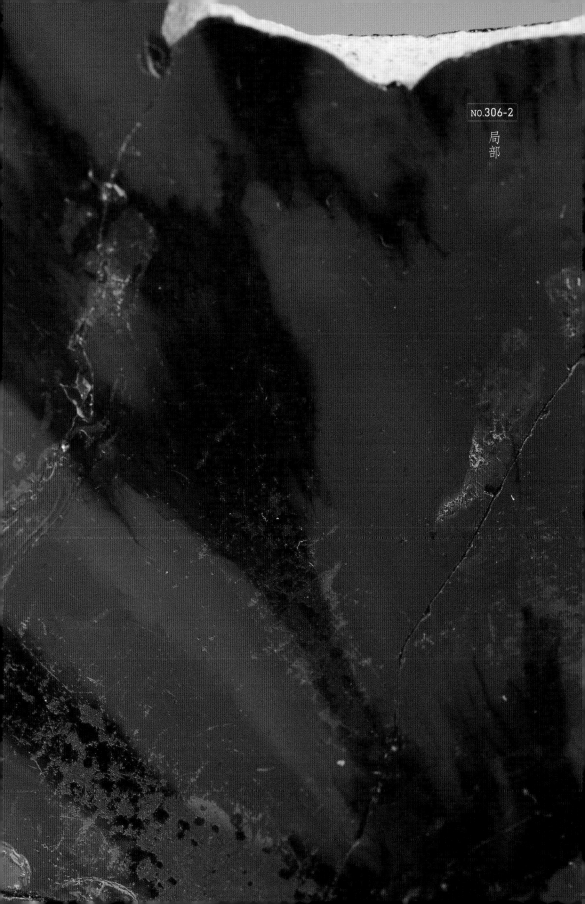

NO.306-2

局部

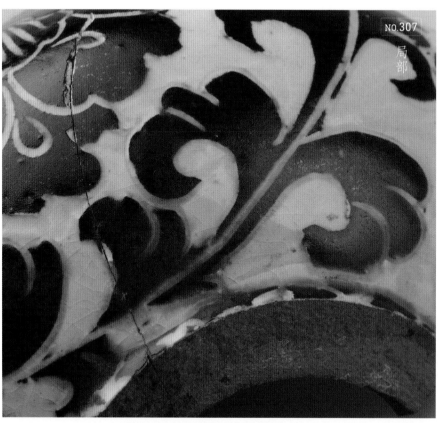

NO.307

局部

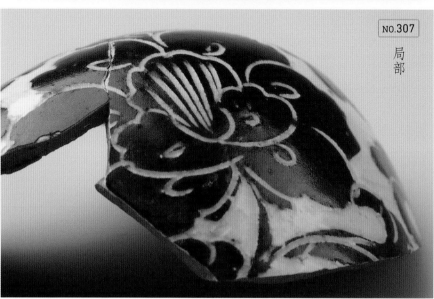

NO.307

局部

類型
白地黑釉剔花工藝

產地
當陽峪窯

時代
北宋
960—1127年

最寬處尺寸
108.3mm

以圖案為裝飾的釉面中的上品。宋代許多以黑白紋飾為主的瓷器屬於宋代繪畫和書法藝術的延伸，不在本書討論範圍之內。

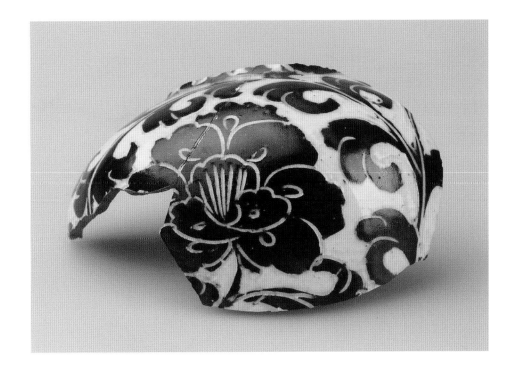

類型
不明

產地
不明

時代
11—13世紀

最寬處尺寸
51.9mm

稀有的黑地綠釉剔花工藝，與前一片的基本工藝相似，但罕有較完整的器物存世，僅提供給有興趣的讀者參考。

北宋滅亡、金王朝佔領北方以後，當陽峪窯生產的「紅綠彩」幾乎站在了宋代美學的反面，體現出王朝的更替給審美風格帶來的改變。

類型
紅綠彩

產地
當陽峪窯

時代
12—13世紀初

最寬處尺寸
82.2mm

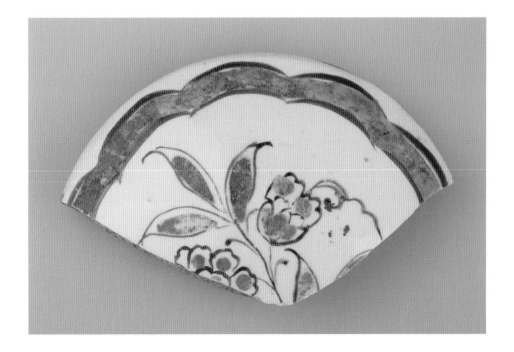

類型
絞胎工藝

產地
當陽峪窯

時代
北宋
960—1127年

最寬處尺寸
90.2mm

「絞胎」工藝的釉面，同樣以突出手工難度、製造視覺「奇觀」為主要美學方向。不難看出其中許多不修邊幅之處，這意味著它已經不再被作為高檔瓷器而製作了。

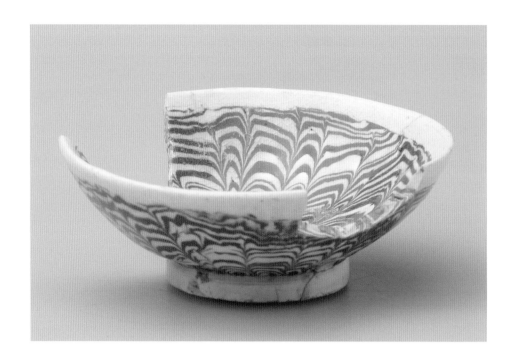

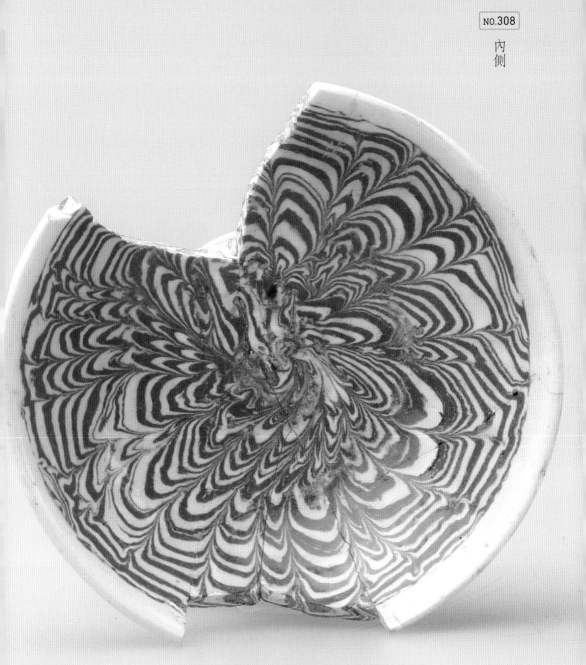

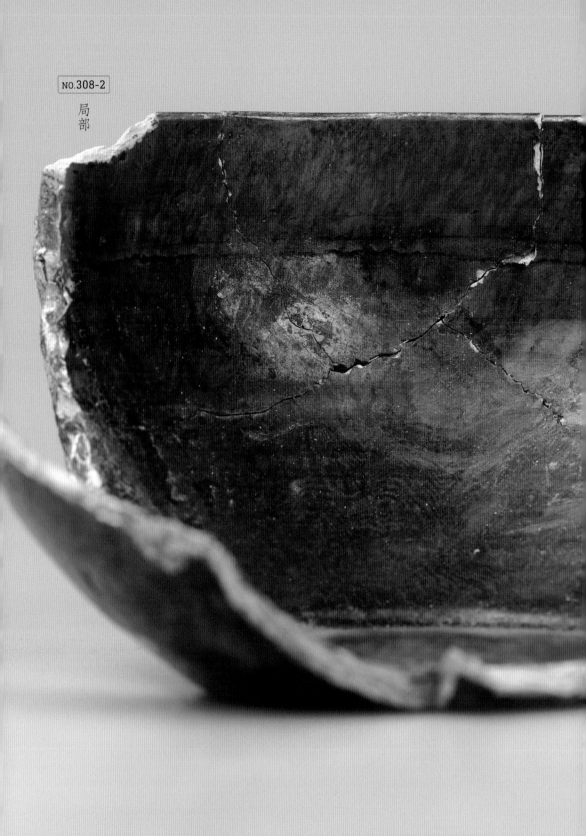

類型
絞胎工藝

產地
鞏縣窯

時代
唐
618—907年

最寬處尺寸
145.8mm

唐代的絞胎釉面，雖然與上一片工藝相同，但精緻度極高；這是因為絞胎工藝在唐代還未普及，僅用於較為重要的器物。

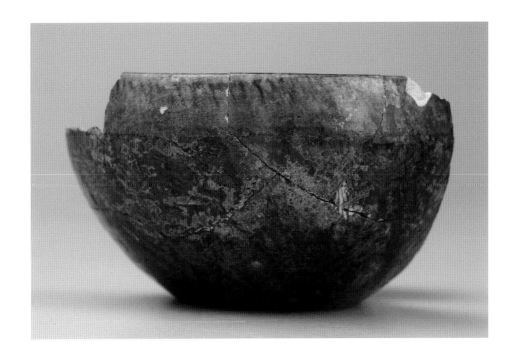

NO.308-2

局部

古人稱其為「紫金」，一定有他們的道理。我在裏面看不到「紫」，也看不到「金」，但能看到一種生於天地之間的大氣、端莊和華麗。這些複雜的感受，都被這一種顏色概括了。或許，這也只是我自己的想象而已。

它的胎質比上一片還要粗糙一些，但它的釉面有一種恰到好處的溫和與乾淨，點點銀光又像是某種遙不可及的奇跡，似乎代表了宋瓷最初吸引我的那種東西。

它是我最初見到的瓷片之一，在那段時間，我覺得最美的宋瓷不過如此了，只要一想到它竟然來自宋代，就會有種既美好又心碎的感覺。後來，我見到了許多比它更加高級的碎片，但它依然是不可取代的。有時候，審美就是一件如此個人化的事情。但是，這種個人化的判斷，一定要有明確的理由和明確的前提。這樣的判斷才可以幫助我們認識自己，認識自己與這個世界的關係，而不是簡單地蜷縮在自己的世界裏。

NO.306 是一片沒有星光的夜空。它代表了許多無名的北方民窯都生產過的一個重要品種：黑釉瓷。這半個斗笠盞無疑是其中的翹楚，因為黑色的深邃與黑色的光澤，這兩個似乎矛盾的視覺效果，被它同時再現了出來。

這種釉質一般會搭配這樣的斗笠盞器型出現，大概是因為，普通的黑釉器物，釉面只是一種配飾；但是，斗笠盞這種器物本身就對美感有更高的要求。將斗笠盞端在手上俯視，就像凝望著另一個宇宙的入口，這就要求黑釉具備很高的質量。

這半隻斗笠讓我有了一個發現：如果是一般的黑色，它需要有足夠的體積或面積，才能顯示出黑的魅力；而這樣高級的黑色，只需要一點點殘片，就能讓人進入另一個維度。當代有一位藝術家叫卡普爾（Anish Kapoor），他委託研究機構製作了一種「最黑的黑色」，只要在任何地方抹上一點點，那裏就會像出現了一個小小的黑洞一般。這斗笠的黑色則讓黑洞發出了光。黑色的眼睛不是黑夜給的，也無需只用它們來尋找光明。人們凝視著這樣一汪黑色，可以提醒自己，到底多久沒有跟黑夜好好相處了；又或者，在那些常見而媚俗的抒情之外，自己到底有沒有仔細欣賞過夜空，有沒有像捧著一隻或半隻黑釉斗笠

類型
青瓷

產地
不明

時代
五代—北宋
10—12世紀

最寬處尺寸
51.1mm

擁有極高工藝水平，但產地未知，至今也未見任何同類器物存世的謎之碎片。

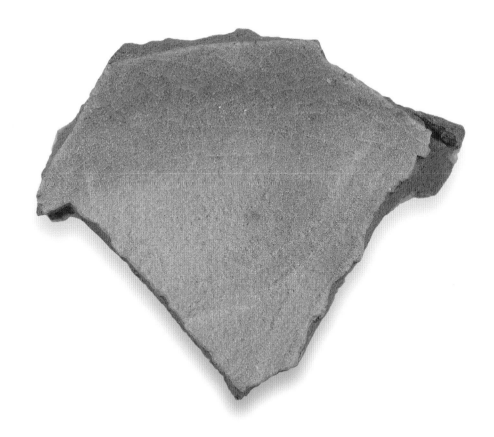

那樣，與夜空建立一種深刻的、個人化的、私密的關係。

在漫長的時間裏，上面這些器物並沒有留下如「五大名窯」那樣的盛名，而是逐漸被忽視和遺忘。它們代表了北宋沒有被記錄的那部分繁華，而它們和那些繁華一樣，逐漸被剝離了細節，只留下草率的故事和寥若晨星的物證。

這些器物中有些幾乎達到了宋瓷最高的高度，有些在用自己的方式努力朝那個高度靠近，但最終失敗了。它們身上那種無可奈何的瑕疵，來自對美的敬畏和信念。這種氣質如今被掩埋在歷史的角落裏，但遠比任何可以目睹的實際成就更加重要。北宋，雖然是人類文明的一個黃金時代，但它被遺忘的部分，遠遠多於它被記住的部分。如果說那些著名窯場的著名產品是屬於白天的，那麼這些器物就是屬於黑夜的，而黑夜擁有另一種真實。有本書叫作《東京夢華錄》，本章的器物就來自那孤獨、苦楚而又驕傲的夢。

NO.307 展示了這些無名窯場更為常見的嘗試。它使用了黑白兩色圖案裝飾，這是它們在成本不足、無法集中生產高檔瓷器的情況下，作出無奈妥協的代表。但是，這種妥協後的產物依然可以在各方面壓倒大部分宋代瓷器，它們只是無法完成對當時最前衛的簡潔美學的表達而已。

它的工藝名為「白地黑釉剔花」：有兩層釉面，底層是白釉，表層是黑釉；窯工用細小的竹刀等工具，剔去表層黑釉的一部分，呈現出花卉等圖案。這就要求剔下去的每一刀都有精確的深度，既要去掉表層的黑釉，又不能傷到底層的白釉，有點像廚藝比賽裏的切豆腐。在這一片瓷片上，還能看到剔刀在底層的白釉上留下的痕跡。在所有黑白兩色的圖案裝飾中，白地黑釉剔花是工藝難度最高的一種。

這一片的燒製溫度偏高，所以白釉有些發黃，如同「燒糊」了一般；仔細看黑釉，甚至有一些地方因為溫度較高而隱約顯出了棕色的窯變。這些痕跡幾乎讓人想象出刀工、釉料與窯火交相輝映的過程。唐代的賈島有一句寫蓮花的詩：「千根池裏藕，一朵火中花。」這片姑且算得上另一種「火中花」吧。

這一片完全沒有簡潔的意思，而是突出了手工與圖案的趣味，但在最終的釉面上，花卉的圖案依然是以釉質為基礎而顯現的。花卉應有的飽滿與色彩，

被釉面的質感從另一個維度表現了出來；所以，雖然顏色是黑白，花朵卻依舊飽含生命力。這種生命力來自瓷器獨有的質感本身。

NO.308 也產自當陽峪窯，同樣使用黑白對比作為美學的基礎。它的工藝名為「絞胎」：窯工像編花一樣，將黑白兩種胎土分開，再編織在一起，製成各種花紋，再定型，最後在表面上一層透明釉。燒製完成後，就成了今天看到的樣子。

按目前的考古發現，這種工藝在瓷器上的運用是始於唐代的。唐代窯工之所以會發明這一工藝，我猜測是受到了製作原理與之非常類似的西域絞胎琉璃的影響。

如果沒有好的原料，沒有好的設備和資金支持，就用手工的創造彌補質感的不足 —— 北宋絞胎工藝和前面的雙層剔花一樣，都源於這一理念。但是無論怎麼看，它的做工，都有種不修邊幅的感覺，尤其底足的部分，似乎反映了明顯的成本不足，以及窯工在精益求精和條件所限之間的尷尬。這也讓宋代絞胎瓷有了一種特殊的頑強氣質：雖然用筆在表面畫要省事很多，也看不出多大差別，但它還是認定，一種由內而外的東西是不可替代的。高級的美必須是由內而外的，瓷器也必須實踐這一點。即便不完美，也不能迴避。這是它的光芒所在。真切的美，一定是被實踐出來，而非被形容出來的。

NO.308-2 是一個唐代絞胎鉢的殘器，工藝與前一片幾乎相同，只是內外兩面的釉色不同。同時，它顯示了比宋代絞胎更加慎重而精緻的工藝，顯示出內斂而深沉的底蘊。那些更加細密的絞胎紋理，配上它的色彩，彌漫著莫名的宗教感，令人想起敦煌壁畫裏的山水。它們誕生自與宋代完全不同的時代氣息。

為什麼唐代的絞胎工藝比宋代的更加精緻呢？因為在當時這一工藝剛剛成熟，顯然要為檔次更高的器物服務。今天也一樣：一種高難度的工藝在初期總是用於更加重要的器物，等到這一工藝被徹底攻克了，重要性也就下降了，它就不會再被全力以赴地對待，氣質也就無法再具備特殊的印記。

這就像電腦——今天的家用電腦，比當初製造原子彈的計算機都要厲害，但

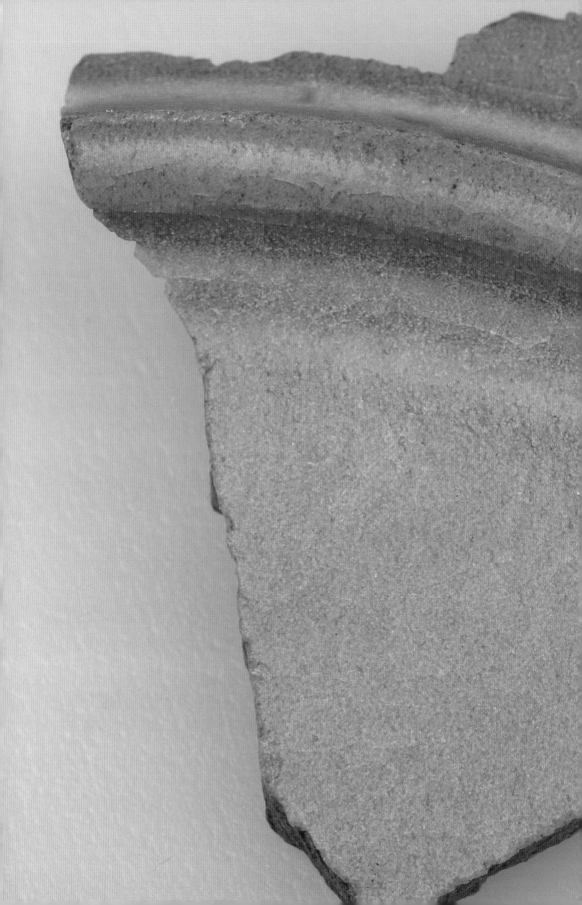

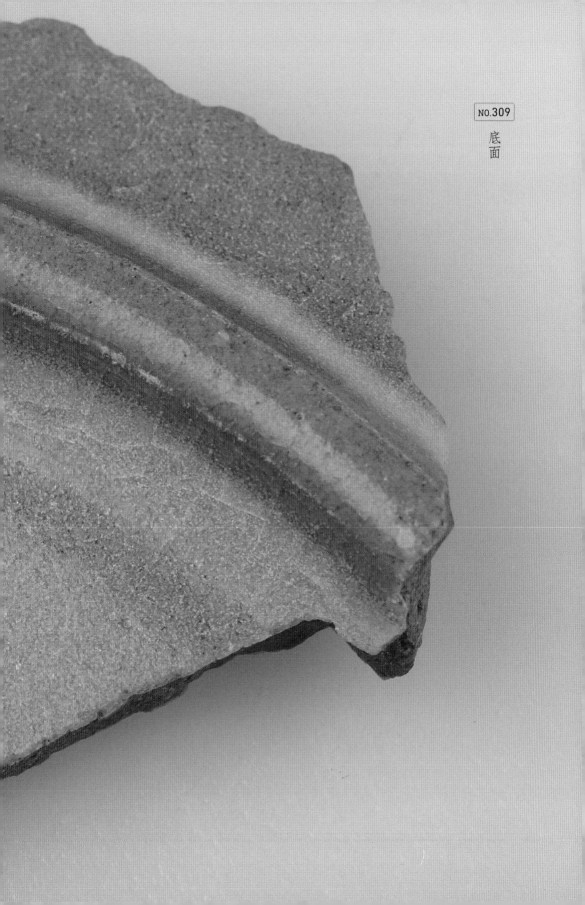

NO.309
底
面

類型
青瓷

產地
不明

時代
五代—北宋
10—12世紀

最寬處尺寸
51.6mm

與上一片一起被發現的同類碎片，由筆者一位朋友的父親早年在地攤上覓得。

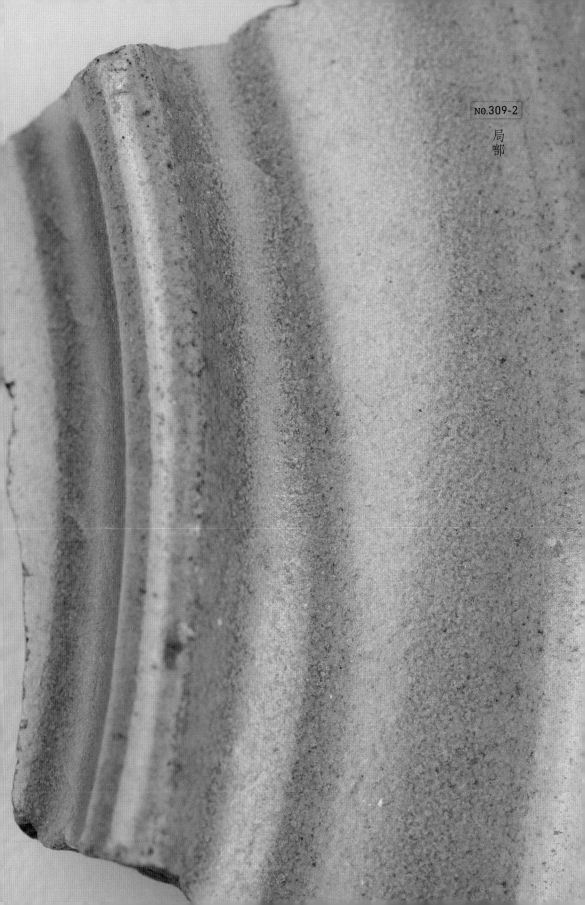

NO.309-2
局
部

大家也只用它來聊天和發郵件了。但是，今天再看到那台用來製造原子彈的計算機，仍然能從它身上體會到一種屬於特定時代的力量，一種給人無盡想象的科技感。而今天的家用電腦，雖然用了更加炫目的裝飾，卻無法令人產生這樣的感受。

北宋當陽峪的絞胎瓷器，之所以無法成為北宋頂尖瓷器的代表，而只能反映出窯場的折衷之路，原因也就在這裏。

所以，「工藝」的價值，並不是恆定的，而是要看它的時代背景。比如，今天的宋瓷仿品，即便做到跟當時的宋瓷一模一樣，無論價格如何，它的美學價值都要低很多。要記得，如果一件仿品做到了跟真品一模一樣，它也並不是因為自己而美麗，而是因為它所模仿的對象很美麗。它只是在成為別人而已。

這些器物帶著一種孤獨感。面對高不可攀之處的無奈妥協，便是這種孤獨感的來源。就像一個人，如果不再追求更高的境界，對現狀是滿意的，也就不會孤獨了。可是，如果他要追求更高的境界，卻又求之而不得，就會感到孤獨與無奈。這裏說的「更高境界」並不是金錢和名利的成功，而是理想的美學境界。我們無法推斷這些窯場的主人是否真的有那樣的理想，但是，這些竭盡許多人一生所能而誕生的器物，在整體形式和細節上的各種缺陷，卻流露出這種抽象的氣質。它們既有宋王朝的雅致，也有淳樸和粗獷。

比起其他著名窯場的著名產品，它們受到了最多的忽視和誤解，也留下了許多的疑問。其中許多器物的產地及時代，直到今天也無法得以確認。但它們用自己的實體存在，展示出了宋代美學不可或缺的一個片段。它們就像是金字塔尖的下面一部分，它們延展的方式，讓我們看到一幅更完整、更廣闊的圖景。我們也會發現，比起完美的事物，不完美的事物才真正構成了人間。但人類永遠處於追求完美的過程中，並不斷感受著挫敗，最後能留下一點碎片的已經是佼佼者了。可是，人至少擁有對完美的想象，這大概就是生而為人的驕傲吧。

NO.309 則與前面的瓷片非常不同，是一片謎一般的青瓷。它擁有非常精緻的做工和簡潔的美感，品質很高，僅從工藝的嚴苛程度來說，並不輸給汝

窯，看得出是翠綠色系青瓷發展到極成熟時期的產物。根據各種特徵來推斷，它的生產時期大約是五代或北宋。關於它的產地，我也請教了一些專攻青瓷的學者，基本排除了它出自任何著名窯口的可能。不僅如此，在現在所有可查的瓷器收藏中，沒有任何與它同類的器物或瓷片標本。所以，它就成了一個謎。

NO.309 的釉色很特別，類似橄欖色。更重要的是，它的綠釉輕薄而規整，轉折處一絲不苟，整個釉面就像附在胎上的一層膜。這樣的工藝看似簡單，實則對整個生產線都有很高要求。比如，對胎的打磨要十分嚴謹細緻，保證結構的嚴謹。不僅是打磨，即便胎土的選材不好，密度不均勻，燒製時稍有變形，也會影響釉面的平整度。這是典型的追求極致的簡潔美感的高難度工藝。可是，這麼好的東西，卻不知道是哪裏來的，連同類都沒有了。真正的孤獨，應該是屬於它的吧。

04

NO.401 ——— NO.403

「定窯」作為窯場的名字，是指位於古代定州（今天河北曲陽縣一帶）的著名窯場，以高質量的白瓷以及精美的印花或劃花工藝聞名。這座窯場生產的瓷器，也就被稱為「定窯」。

定窯白釉的質感自然是它的標誌，同時，它表面那些瀟灑的劃花與繁複的印花，又與高檔宋瓷的簡潔風格相悖。這是定窯最特別之處。為什麼會這樣呢？先從沒有紋飾的定窯說起吧。

NO.401 就反映了定窯的白釉特點。在我看來，拋開瓷器專業領域的說法，它最大的特點就是沒什麼特點。當然，我們仍然可以說，它的白是一種溫潤的白，釉面細膩緊實，無可挑剔。但是，我實在找不到描述這種白瓷的語言；或者說，我並不知道該如何欣賞白色。如果說黑色能讓人想起黑夜的種種意象，白色卻不能讓人想起白天，因為白天是五彩的；如果我們非要讚美它的釉面「類銀似雪」，那僅僅是因為我們喜歡的是「銀」和「雪」，而不是它本身。

白色是包容一切的顏色，是最沒有態度和表情的顏色；白色也有很多微妙的變化，但這些區別常常被人忽略，除非它的面積被放大。這麼說來，這片白色倒是很適合被放大的。如果它變成一個房間，就會是一個溫和的、能夠包容和安撫各種情緒的房間。它無法代表宇宙，因為宇宙是黑色的；它也無法代表那種能與黑暗對抗的光亮，因為它是不發光的。它不帶來任何刺激、任何情緒，這是習慣

類型
白瓷

產地
定窯

時代
北宋
960—1127年

最寬處尺寸
74.8mm

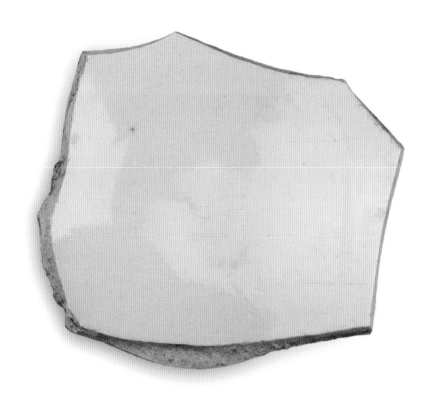

了現代審美的人難以欣賞的。它在提醒我們已失去了很多耐心，而這種提醒本身就會讓我們不耐煩——這也不是我們的錯。

在今天，白瓷幾乎成了瓷器的基本形態：似乎瓷器的最基本款就應該是白色的。比如我們去宜家買一個瓷盤，如果買最「素」的，那麼就買白色的。可是，在隋代，素面白色的瓷器，卻是當時最高級的瓷器了，只有掌握了最高技術的最好窯場才能夠燒製成功。簡單來說，能讓釉面變得夠白，就已經很不容易了。這是由白釉的原理決定的：白釉的燒製需要高純度的高嶺土，這種土含鐵量很低。只有掌握了高嶺土的開採和加工技術，才能燒製出白瓷。

這與青瓷的發展很不同。青瓷的翠綠色，幾乎可以說是自然界「白給」的。最早偶然燒製成功的瓷器是戰國時的青瓷，據說是一些類似釉料的灰落到了燒製陶器的爐子裏，形成了綠色的釉面。這說明，最容易製造的釉面就是綠色的——也就是說，青瓷是瓷器最基本、最天然的樣子，瓷器技術一定是從青瓷開始的。戰國時粗糙的青瓷出現，到漢代和南朝重視紋飾和雕塑的外形，逐漸發展到唐代，青瓷的工藝已經十分成熟了，燒成翠綠色，基本不是難事。那時的瓷器設計師壓根就沒有想過，純粹的翠綠色釉面有什麼特別的美感；他們覺得，瓷器當然需要華麗的裝飾才算高級。

正如本書第一章所呈現的，直到唐代，隨著思想和美學的發展，越窯才有了以釉色和釉質為重的、簡約的秘色瓷，開啟了瓷器美學從華麗到簡約的轉變。也就是說，青瓷從繁複走向簡約，是一種主動的美學選擇。

最早的白瓷產品，在剛出現的時候，就特別突出釉色和釉質的美感，尤其是造型簡約的透影白瓷，幾乎已經是白瓷的巔峰作品。因為在那個時候，「白瓷」本身就代表了一種新穎的創造，它是瓷器的一次技術突破。而由新技術生產的產品，往往本能地就要突出本身的質感——比如今天，如果有了納米材質的茶杯，它一定不會加入什麼裝飾，而是要突出納米材料的質感本身。直到納米材料普及了，大家才會尋思：是不是應該在杯子上加入點裝飾？

所以，定窯不喜歡再做素面的白瓷，因為這樣無法與前朝的創造拉開距離。畢竟，白色就是白色，它不像青瓷那樣，可以從翠綠色發展到天青色，再從天青

色發展到粉青色……白色只有「夠白」的白色和「不夠白」的白色。最經典的「類銀似雪」的白色釉面，在隋代就已經完成了，沒有什麼改進的空間。所以，就像出於天然的叛逆心，定窯癡迷於釉面的劃花和印花技術，尤其印花，簡直到了無所不用其極的程度。

NO.401

底面

NO.401

局部

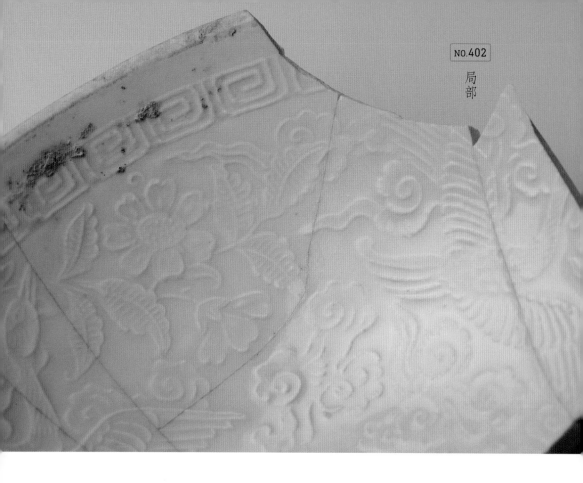

　　NO.402 反映了定窯典型的印花工藝。定窯的裝飾工藝主要有劃花和印花兩種，而印花是它最為特別的標誌性工藝。這片的印花並無太特殊之處，只能說質量上乘，圖案的邊角分明。與上一片相比，它的釉色偏黃偏灰，但代表了定窯釉面的平均色彩狀態。單獨看，並不會覺得它「不夠白」，但如果與前一片相比，就顯得黃了。印花圖案的輪廓邊緣要更白一些，這是工藝帶來的特點，也使得整體圖案看上去更加晶瑩了。

類型
白瓷

產地
定窯

時代
12—13世紀

最寬處尺寸
96.0mm

「印花」是指用刻好的模具印製圖案的工藝。本書並沒有定窯的「劃花」，也就是用手工劃出的紋飾，因為定窯的劃花並不如印花那麼有代表性。

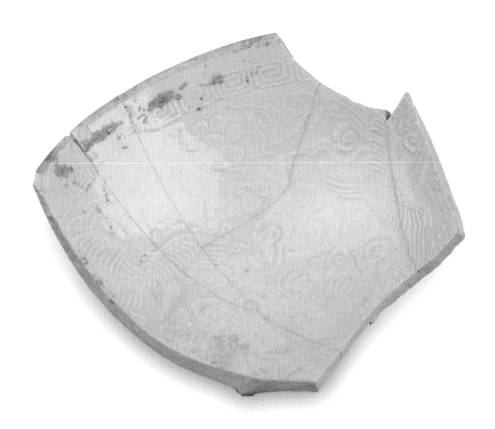

類型
白瓷

產地
定窯

時代
12—13世紀

最寬處尺寸
139.9mm

代表了定窯最高品質的釉面
與印花，不僅做工精良，虯
龍和獅子舞繡球的圖案也是
當時不可僭越的皇家級別。
今天來看，圖案的內容並不
如它的視覺感受那麼重要。

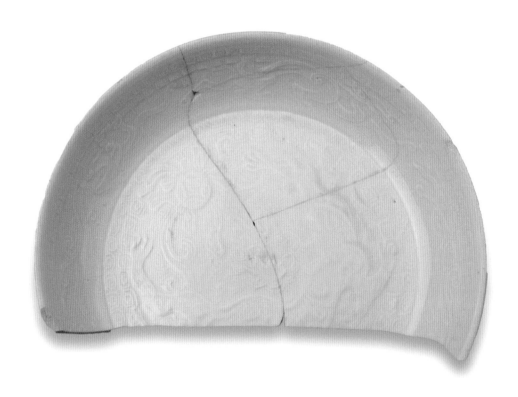

局
部

可以看出，印花的紋飾並沒有搶走釉色本身的主導性，整體的美感依然是以釉色和質感為基礎的。從視覺上來說，這些圖案都被溶解在一團白色的光暈裏，稍遠一點就看不太清，就像夢境被努力回憶起來的樣子。

NO.403 代表了定窯的頂級水準，無論釉色、質感還是印花的質量，都是如此。而且，從圖案和工藝就能看出，它屬於南宋宮廷向窯場訂製的產品。一般這類產品被稱為「官定」，也就是只有宮廷才能使用。它的圖案仿的是青銅器的卷雲和虬龍紋，中心是獅子舞繡球，看起來就很華麗，幾乎是南宋宮廷裏唯一會出現的、以圖案為主的瓷器作品了。

它的顏色是一種很晶瑩的白色，與第一片相比更加溫潤細膩；同時釉質和胎質似乎也與普通定窯略有不同，它的胎很薄，質地乾淨，可以透光。長久地看著它，我突然發現，與沒有圖案的素白色相比，似乎白色的底加上同色的圖案，這種若隱若現的感覺，最適合表現白瓷的質地，能更加透徹地表現出白色的質感和本質：白色圖案中的白色花紋，只依靠凹凸的表面帶來的厚薄以及光線的折射，來區分出細膩的不同，構成一片白色當中的華麗圖景。這或許是在南宋簡約美學的大潮裏，定窯依然選擇印花圖案的原因吧。

在這樣的視覺感受裏，那些裝飾紋樣不是任何冗餘的、基於精緻或奇觀的審美，而更像是對白瓷質感的最後挑戰。在頂級的定窯裏，那些穿梭於卷雲間的虬龍、追逐繡球的獅子，不像是在突出工藝本身，更像是來自釉面的白色本身的話語。定窯總被用「古典」的眼光看待；其實，換一個角度，它們就像出自繁華盡頭的朋克式的狂歡。

這樣的圖案會吸引視線不斷進入，讓瞳孔不斷放大，就像觀看一場白色的夢。

進入元代和明代以後，白瓷的工藝更加成熟。正如本書的前言所說，整個瓷器工業也逐漸從創造性的、代表了一個時代的工藝與美學之前沿的器物，變成了依附於既有的「瓷器」傳統的、炫耀技法的工藝品。在這個時候，「白瓷」工藝就最適合成為各種釉面裝飾的基礎，例如青花等等。大概就是這樣，「白瓷」成為今天最標準、最普通的瓷器的代名詞。而定窯，是白瓷工藝達到最高時的產物，也是白瓷審美衰落的開始。

定窯，無論其今天聲名如何，都更像是白瓷在美學上無可進步並步入衰敗之初的掙扎、不甘與懷舊。這聽起來是一種批評，但是，也就是因為這般對舊夢的堅持，那些刻花、劃花與印花圖案才以某種無可奈何的姿態，彰顯出自身的獨特氣質。

NO.403

底
面

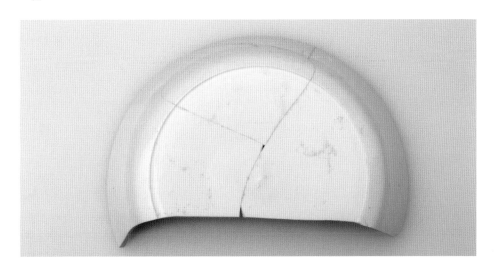

05

NO.501 ———— NO.509

祈禱的回報——官窯的灰

「南宋官窯」，是指由南宋皇室投資、建造，並且直接管理，專門燒製祭祀器物和皇宮生活用品的窯場。窯場有兩處，一處名為「老虎洞」，一處名為「郊壇下」。這兩處窯場燒製的器物，也被統稱為「南宋官窯」（簡稱「南官」或者「官窯」）。簡單來說，它代表了南宋瓷器的最高水準。

　　其實，「南宋官窯」最初是在努力恢復北宋滅亡之前宋徽宗時期最好的「汝窯」的樣子。「汝窯」是一種記憶中的完美，官窯對它的複製，也是出於對故國的思念之情。可是，原料不同，氣候不同，匠人不同，心境也不同了。無論如何，「汝窯」的完美都無法被複製。它就像逝去的時光，再也追不回來；也像逝去的故國輝煌，無法重現。

　　南宋對北宋的追憶，以及南宋官窯對北宋汝窯的追憶，融合在了一起。於是，在這個世界上，沒有任何一種器物像南宋官窯那樣，從做工、材料到成品、氣質，從內而外都彌漫著對求而不再得的過去的追憶。也許每個人都有那樣的回憶，但並不是每個王朝都有。

　　它誕生的過程也總是被無盡的失敗包圍著，再也沒有工匠能體會到如此確切的、用接近祈求與犧牲的方式，去換取「美」的過程。如果說汝窯誕生在完美的時代，那麼官窯就誕生在一個充滿殘缺的時代，但它因此獲得了某種遙不可及的、崇高的憂鬱。

類型
官窯

產地
老虎洞

採集地點
南宋皇城遺址

時代
南宋
1127—1279年

最寬處尺寸
96.7mm

官窯粉青釉的上品，表面有磨砂質感，因此色彩溫潤。它並非最標準的粉青釉，而是「典型而不標準」的。

它的美感是極其簡潔的，除了造型，就只靠通體一致的單一釉色和釉質來傳遞。越是簡潔的美感，越要以極高的工藝難度為代價。比如，它需要用紫金土作為胎的原料，而這種土在高溫中很容易變形；偏偏，官窯又需要多次上釉，多次進爐燒製，於是每次燒製都令人心驚肉跳。不僅胎體容易變形，釉色也很難控制，稍不注意，就算不變形，也會變了顏色。

所以，「官窯」的次品率極高。高到什麼程度呢？運氣不好的時候，合格品連「萬裏挑一」都做不到，以至於無論怎麼努力，即便設立兩處窯場，也滿足不了皇宮裏原本不大的需要；以至於，本來只以「粉青色」為合格產品，到後來，也不得不接受月白、米黃等等因為工藝偏差而衍生的色彩了。

南宋官窯無法復原汝窯的「天青色」，就轉而將「粉青色」作為最高標準。「粉青」是一種藍中泛青的感覺，幾乎只用於形容南宋官窯和龍泉窯。這種「粉」不是「粉紅」的粉，而是一種輕盈、透明而又溫潤的質感。

比如 NO.501 這片粉青色釉面就很具代表性。記住它的色彩，就能夠領會「粉青色官窯」的樣子了。在各種氣質不同的粉青之中，我認為，它是穿透人間

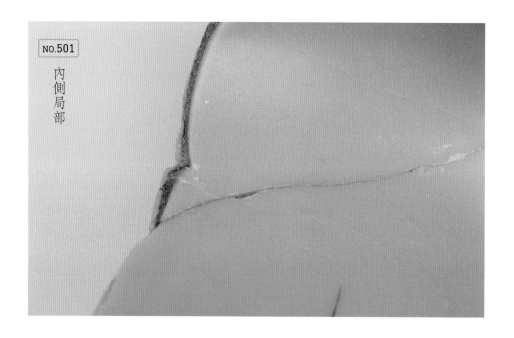

NO.501
內側局部

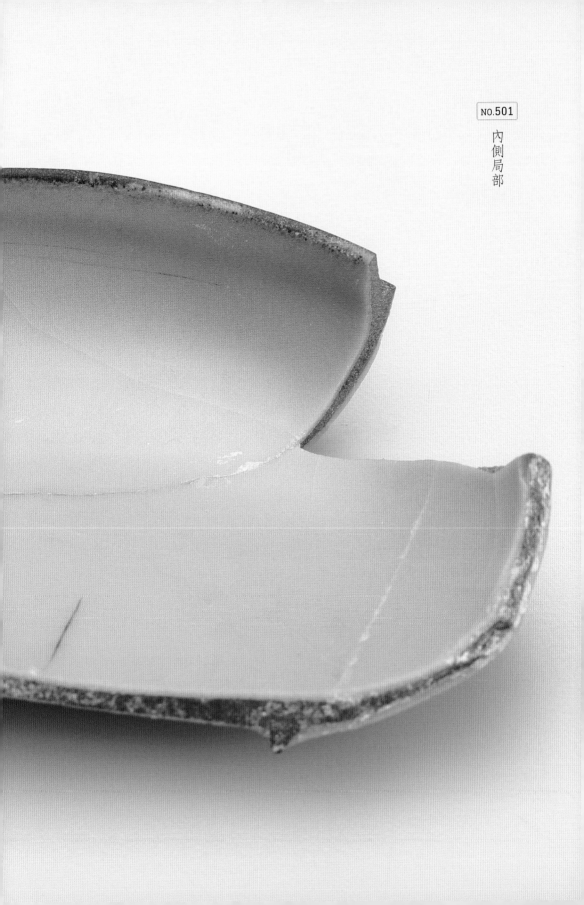

類型
官窯

產地
老虎洞

採集地點
南宋皇城遺址

時代
南宋
1127—1279年

最寬處尺寸
41.2mm

較為透亮的粉青釉面，上面的白色斑點是後天保存導致。

類型
官窯

產地
郊壇下

採集地點
南宋皇城遺址

時代
南宋
1127—1279年

最寬處尺寸
59.1mm

官窯粉青釉最為規範和標準的色彩與質感。由於過於「標準」，它反而失去了活力，但標準總是需要的。

NO.501-3

局
部

類型
'官'窯

產地
老虎洞

採集地點
南宋皇城遺址

時代
南宋
1127—1279年

最寬處尺寸
42.8mm

官窯粉青釉的另一種狀態，更加偏「粉」。這種「粉」不是「粉紅」的粉，而是一種輕盈透明的質感。

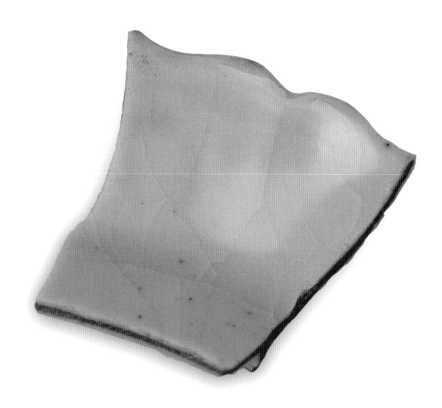

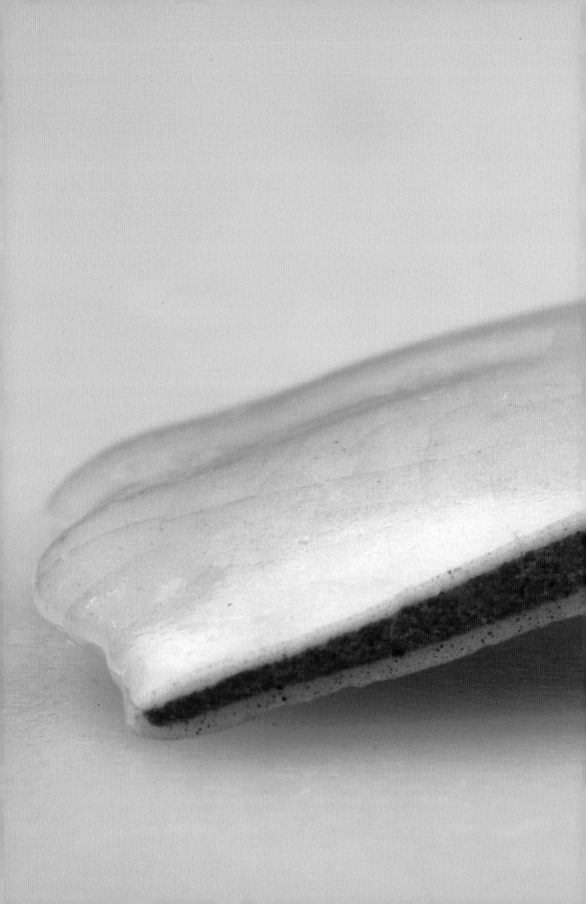

百味之後，有了滄桑感，卻仍不失典雅與嬌貴的粉青。

　　它的釉色有亞光質感，開片稀疏而細長，顯得沉穩而內斂。這種亞光質感與普通的粉青色官窯不同，不知道是什麼原因造成的：也許是燒製完成後就已如此，也許是後天保存條件讓它褪去了光澤。在這一點上，至今沒有科學的判斷方式。釉面的細長開片呈淡黃色，估計是在長年的保存過程中，泥土或者灰沙裏的雜質進入開片的縫隙，逐漸沉積導致的。

　　另外，這片碎片似乎是一個圓形粉盒的底部。底部的圈足內側也施了薄薄的一層釉，呈半透明的狀態，已經可以看到釉下的黑色胎土。於是，圈足就很自然成了「黑色」。

　　NO.501-3 這一片粉青則是最常見、最沒有性格的一種，最能代表「粉青」給人留下的普遍印象。龍泉窯的粉青釉面也與之接近。另外，它的釉面張弛有度，保存完好，除了碰撞導致的裂縫以外，本身並沒有開片，這是極其難得的。可是，它似乎把自己封閉在「粉青」的框框裏面了，缺少了自己的性格，並不如其他幾片看起來有性格。看來，完美的不是粉青，而是粉青所代表的、追求完美而不得的氣質。過於「標準」的粉青，反而顯得止步不前了。

　　NO.501-4 比上一片略偏藍一些，氣質顯得陽光許多。它的橫截面完整地展示了官窯的上釉工藝。明代人形容南宋官窯有「紫口鐵足」的特點，意思是口沿呈棕色，底部圈足呈黑色。

　　其實，並不是所有南宋官窯都有這個特徵。口沿和圈足有不同顏色，是因為在釉面最薄的地方透出了黑胎的關係。明清時代也製作過仿南宋官窯的產品，口沿和底足常常為了模仿這種效果而刻意上色，這就違背了官窯渾然一體的特質。最美的東西，一定沒有任何迎合趣味的加工，而是渾然一體的。

　　這種「渾然一體」不需要任何理由，就像春夏秋冬組成了四季的循環，就像天在地的上面，就像海洋是藍色的……

　　「渾然一體」也體現了製作官窯的材料本身的要求。每一種材料，都有自身的獨特「意志」，當它的特性被人力提升到極限時，這種「意志」就會顯現出來。官窯那些不可控的、微妙的工藝偏差，以及釉面各種意料之外的效果，

類型
官窯

產地
老虎洞

採集地點
南宋皇城遺址

時代
南宋
1127—1279年

最寬處尺寸
61.9mm

擁有鐵紅色開片紋的粉青釉面。所謂「開片」是釉面輕微裂開形成的紋理，一般是由於釉面與內胎的膨脹率不同導致的。

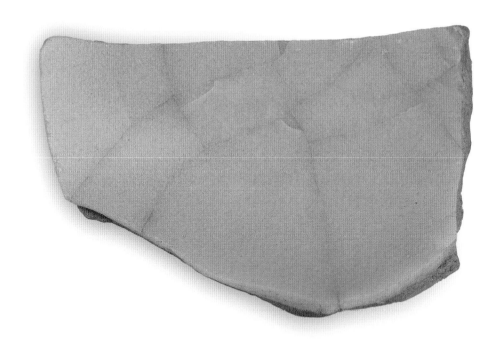

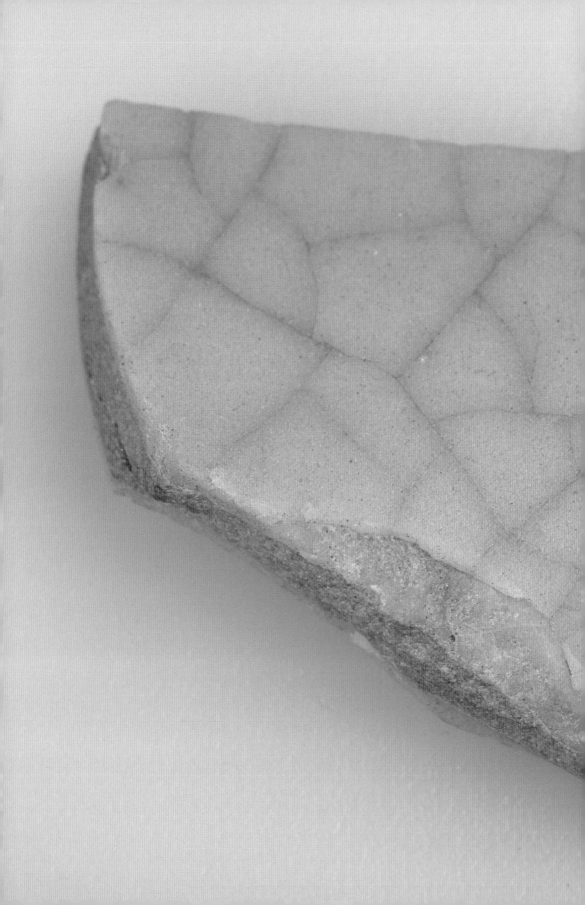

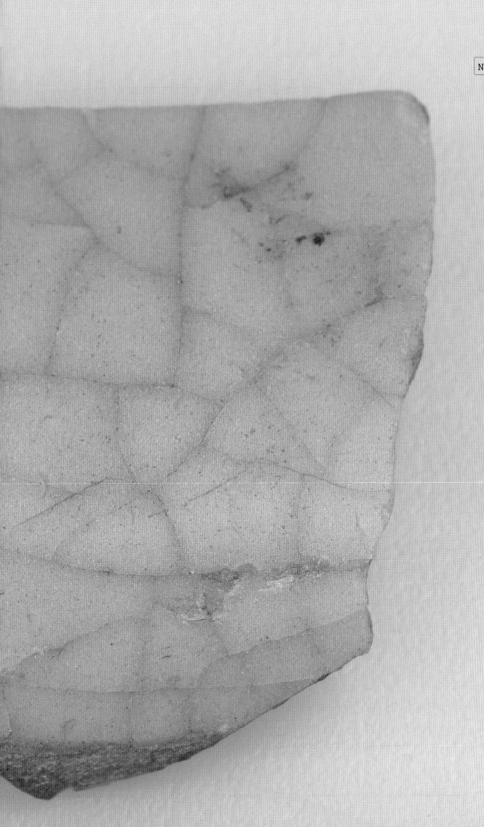

與其說是人力的誤差，不如說是材料自身意志的顯現。官窯的這些材料，只有在「心情好」的時候，才願意在火焰中蛻變為完美的器物，更多時候，它們寧願化作一團焦炭或者煙灰。

NO.502 的顏色略有不同，也屬於「粉青」的範疇。它兩面的開片狀態不一，一面更加細密，似乎開裂的節奏更快，另一面相對緩慢一些。在漫長的年月裏，它的兩面一直在用不同的方式變化著。

這一片更大的特點在於鐵紅色的開片，明代文人將其形容為「鱔血」。在明代人對宋瓷的品評中，粉青的釉色配上鱔血色的開片，是宋代官窯的上品。這一品評其實是有失偏頗的，因為這種「鱔血」開片，極大可能形成於製成後的保存過程中：其鐵紅的色澤，是由泥土或灰塵中的某種元素滲入開片發生化學反應而產生的。它是時間的產物，而非宋人在製作時的追求。不過，本書還是將它單獨列出，至少它作為典型，能呈現明代人眼中最好的宋代官窯的狀態。今天的人，應該有些新的想法才對吧。

說起來，明代人似乎普遍喜好曲折而有顯著妙處之物，這鐵紅色就是「顯著的妙處」。但在普通的宋人眼裏，它或許會顯得過於刺眼了？宋人喜歡的是「不顯著的天工」。在筆者看來，鐵紅色的開片更像是時間留下的傷痕，是帶著痛感的。有痛感當然是好的，但是，若能優雅地掩蓋下去，而不是把它當作美去刻意彰顯，或許更好？面對世間的所有痛感，與其賣弄，不更應該用優雅的方式去承受嗎？

總之，「粉青」作為一種顏色，並無絕對的標準，更多的是對一種印象的形容。同樣是「粉青」，有的溫潤，有的華貴，有的輕佻，有的生澀……其中的微妙，還是留給讀者自己慢慢體會為上。有趣的是，這些微妙的粉青色，觀賞的時候覺得其特點明確，但如果幾日不看，就回憶不出來了。這時候，才能發現其無法被粗略的印象所歸納的微妙之處。

NO.503 的顏色很難歸納，暫且將它稱為「灰藍」好了。官窯最具代表性的釉色是粉青色、月白色以及米黃色。這片卻不屬於其中任何一種。在官窯的燒製過程中，經常會因為窯內環境的微妙變化，使釉色產生偏差，其中大部分

類型
官窯

產地
不明

採集地點
南宋皇城遺址

時代
南宋
1127—1279年

最寬處尺寸
61.2mm

非典型的「灰藍色」釉面，擁有像葉脈一樣的開片紋。南宋官窯由於工藝複雜，偶爾會出現這樣意料之外且難以複製的「天作」。

會產生不均勻的、漸變的或者雜亂的色彩，因而成為殘次品。而這一片的發現地點是皇宮舊址，也就是說，它是被當作合格品投入使用的。

大概原因就在於，它的顏色雖然不標準，卻是非常均勻而特別的。它在粉青和月白之間，呈現出灰度很高的淺藍狀態。同時，它的開片呈棕黃色，開片的轉折也有不少棱角，粗細適度，就像葉脈一樣。這樣可遇而不可求的美感，誰若是還將它當作殘次品來對待，實在是暴殄天物。

我看著它，會想起黃昏的感覺。一香港詞人有句歌詞是「天早灰藍」，形容下午的最後，暮色準備降臨，夕陽卻還沒來得及給天空塗上紅色的時候。這一片就像那個時刻。小時候，這是放學回家吃飯的時刻，媽媽燉的排骨和自製的香腸正在等著。現在，按前述詞人的說法，是「想告別，偏未晚」

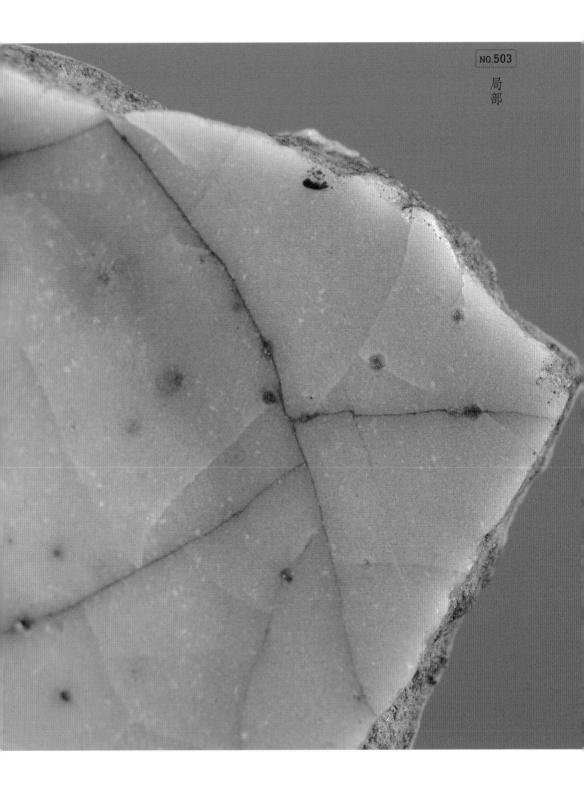

類型
官窯

產地
老虎洞

採集地點
南宋皇城遺址

時代
南宋
1127—1279年

最寬處尺寸
80.5mm

更淺的「灰藍色」釉面。官窯釉面在灰度上的變化極其豐富而細膩，這一片的美感由微妙的色感而來。

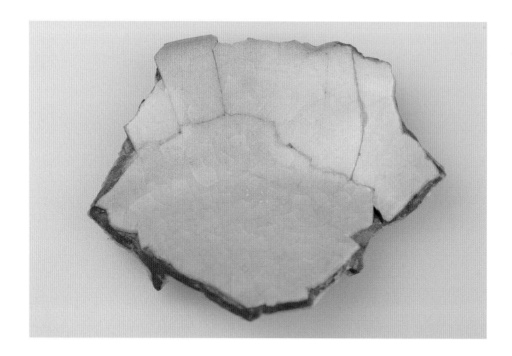

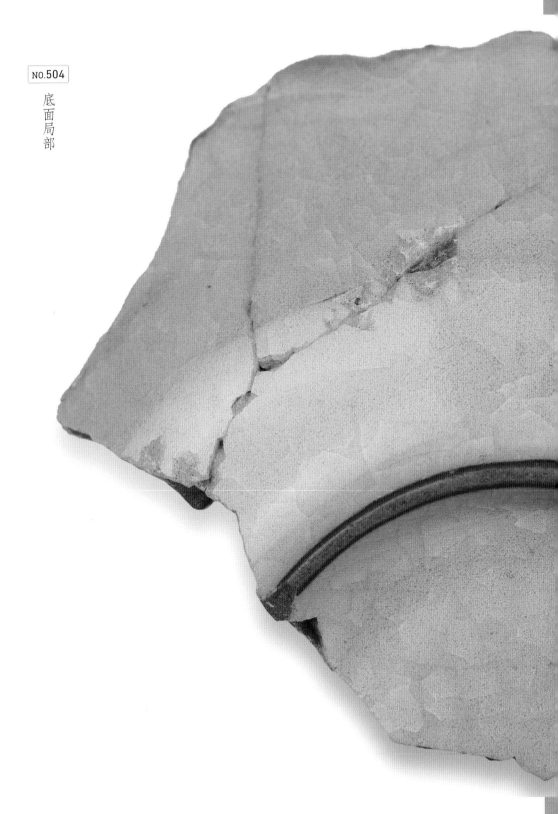

NO.504

底面局部

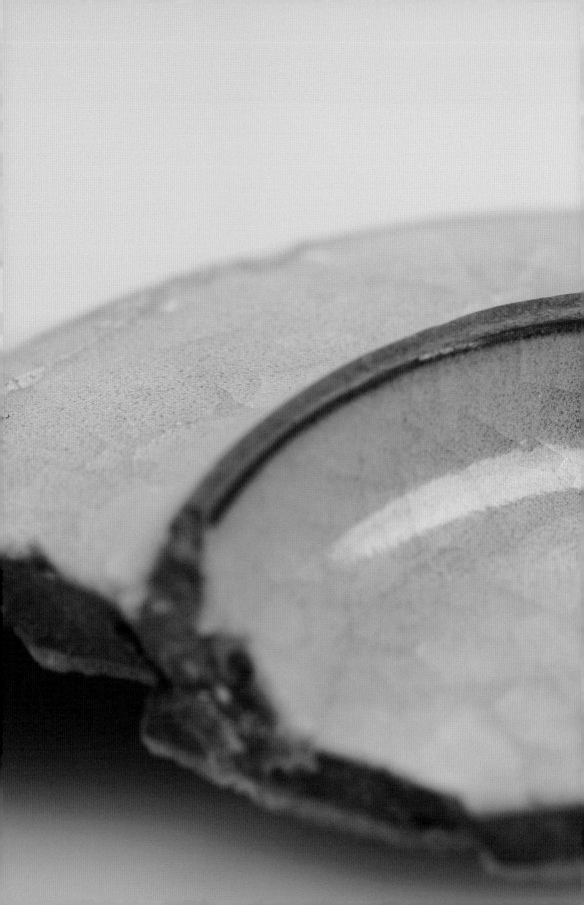

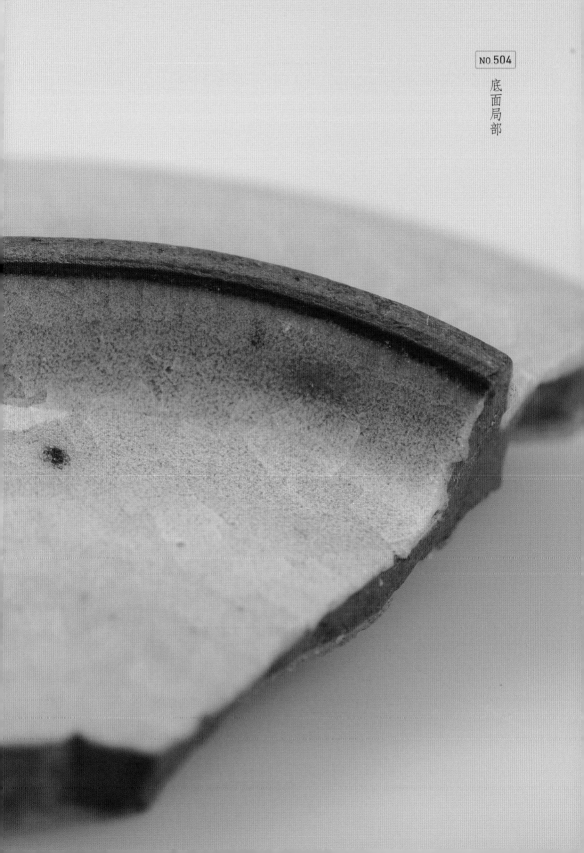

的時刻 ——「想告別」，是因為留下了恰到好
處的印象，所以那些剛剛開始約會的、羞澀
的年輕人，此時要面臨一個選擇：到底是一
起吃晚飯，還是找個藉口各自回家？

NO.504 是另一種灰藍。它也呈現非典
型的釉色，顏色更淺一些，接近灰色。釉面
的氣泡均勻而明顯，開片細碎，有層次，像
碎冰一樣。同時，開片是典型的由內而外，
並未透到表面，讓表層的釉面保持了封閉狀
態，避免了雜質侵入。因此，開片處就只是
裂縫，並沒有其他的顏色。像這樣的釉色，
更能體現官窯色彩的豐富。由於出自偶然，
所以它的稀有度與標準的粉青比起來也有過
之而無不及。

與 NO.503 一樣，NO.504 也是被看作
合格品，同時是偶然出現的、非典型的、難
以複製的釉色。在筆者看來，這一片的色彩
很容易被留意，它有一種細膩而敏銳的折衷
感，令誰看了也不會厭惡。它因此少了一些
銳氣，卻也是可愛的，畢竟有官窯的溫潤質
感在那裏。如果用紅樓夢的人物作比，它就
像是薛寶釵：一個人，既不能做自己，還要
能顯出自己的獨特氣質，這樣的難事能做到
的人不多。

NO.505 比前一片更灰一些，幾乎完全褪
去了藍色。如此鮮亮而單純的灰色是十分少
見的。它的釉色像是有意為之，但也可能是

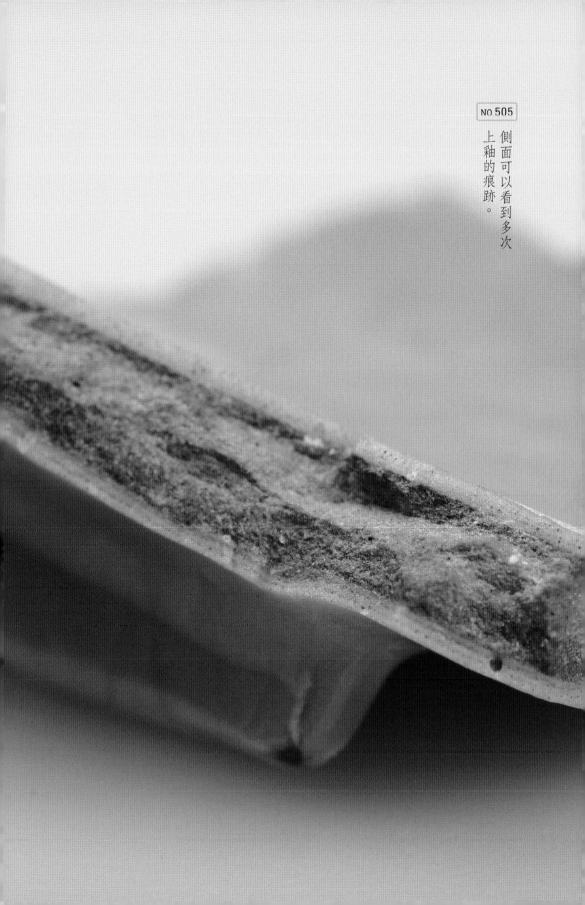

側面可以看到多次
上釉的痕跡。

類型
官窯

產地
不明

採集地點
南宋皇城遺址

時代
南宋
1127—1279年

最寬處尺寸
69.5mm

完全褪去了色彩的純灰色釉面，帶來另一種單純而充滿韌勁的美感。

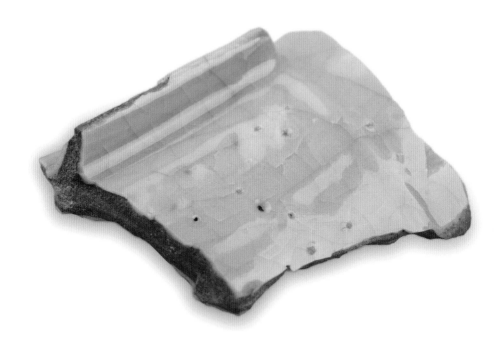

NO. 505

內側局部

燒製過程中的色彩流逝導致的。「灰」並不是官窯標準的釉色之一,不過,這一片也發現於皇城範圍內,是作為正品被使用過的。

　　換個角度看,無論什麼釉色,官窯的色彩都統一在某種高級的灰度當中。那麼這種灰,在某種層面上,也算是官窯的「本色」吧。再仔細看,這灰色裏融合了剛直與醇厚,倒像是君子的顏色。它的造型有很多曲折,用手撫摸能發現它的骨骼硬朗,每一處凹凸都很有道理。這倒與它的色彩很是呼應,都是直來直去,沒什麼隱藏的。

　　這一片的表面很有光澤,釉面幾乎沒有任何受損,這是保存條件很好導致的。大概,在漫長的八百年歲月裏,它恰好待在一個比較密封的小環境裏,沒有可見的氧化,也沒有任何泥土、灰塵或者水的浸泡痕跡。它的開片是典型的由內而外,沒有生出表面,所以釉面像裹了一層玻璃一樣,十分

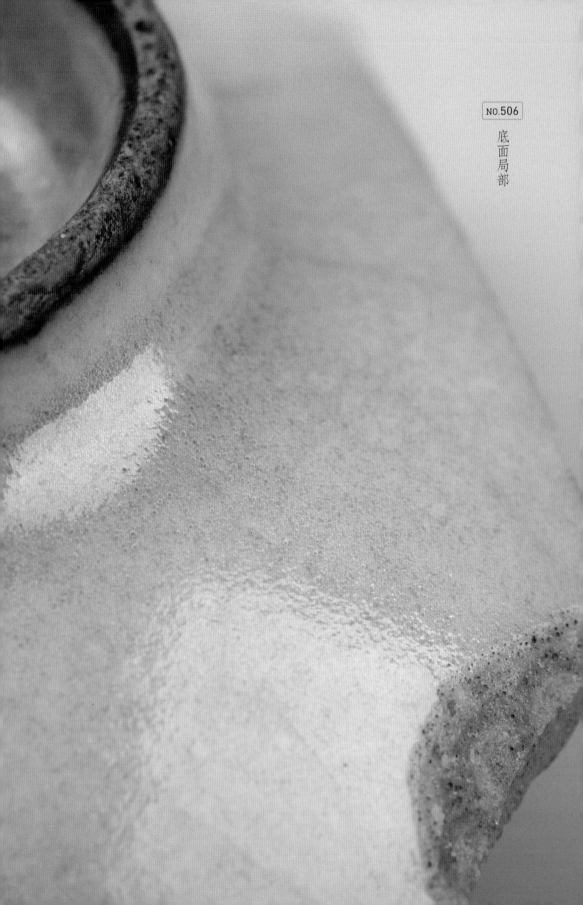

NO.506

底面局部

與「粉青」相對的另一種「月白」色釉面。與純灰色釉面的區別在於，會因為氣泡的折射而微微發藍，極其微妙，以至於照片難以反映。

類型
官窯

產地
老虎洞

採集地點
南宋皇城遺址

時代
南宋
1127—1279年

最寬處尺寸
79.1mm

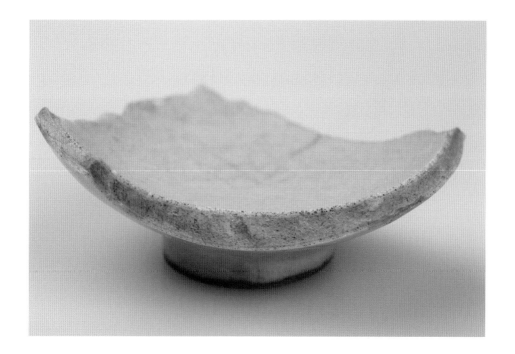

乾淨。

　　曾有人問我，瓷片能不能「盤」，我覺得，既然貓都可以「盤」，瓷片自然也可以。但是，我還是寧願保留它們的原樣，畢竟，它們已經被時間盤了快九百年了，何必畫蛇添足。

　　NO.506 可以算是著名的「月白」色了。這是一種白中略微泛藍的色彩。若仔細觀察實物，這一片也是微微泛藍的，但照片上幾乎看不出來了。筆者覺得，它更接近自己對「月白」的想象。單純從顏色上看，它與前一片灰色釉面是很接近的。不同之處在於，它的表面氣泡很明顯，灰色也是偏暖的。

　　當然，前面的 NO.504，那片如薛寶釵一般灰中帶藍的瓷片，其實也可以歸入「月白」範疇。官窯的色彩分類，並沒有什麼嚴格的標準，或者說，「粉青」、「月白」、「灰藍」，這些名字本身，就突出了它們與個人印象之間的深刻聯繫，超過了任何可以量化的色卡。

　　在明代人對宋瓷的品評中，「月白」是排在粉青之後列第二位的。可是，從發現的實例和文獻來看，宋人並沒有刻意燒製某種特定「月白」釉面的痕跡。所有的「月白」釉面，似乎都是偶然燒製而成。

　　在我看來，「月白」一直是謎一般的顏色。難道月亮不應該是白中泛黃嗎？甚至有時候，月亮也會泛紅。但「月白」為何是白中泛藍呢？也許，「月白」只是一種感覺，在這種感覺裏，藍色才更接近月亮的氣質吧。宋人的色感真是難以琢磨，兩個宋代文人一起賞月的話，會不會因為月亮顏色的問題吵起來呢？

　　NO.506-2 白中泛藍的特徵更為明顯。不過，這一片牽扯到一個更為重要的話題，就是「官窯」與「哥窯」的定義問題。首先，南宋官窯的老虎洞窯場直到元代仍在生產，這是考證出

來的事實。其次，對於明代人所總結的「汝，官，哥，定，鈞」這宋代「五大名窯」，其中的哥窯按目前更為合理的論證來看，是元人在老虎洞繼續生產的產品。也就是說，「哥窯」是作為南宋官窯的元代仿品而出現的。由於繼續使用同樣的窯場，技術也有繼承，導致官窯和哥窯十分接近。雖然「五大名窯」的說法已經深入人心，但嚴謹的精神用在考古研究中總沒有壞處。

NO.506-2 特徵上更接近「哥窯」而非官窯。由於它並非在窯場當地發現，不能作為判斷標準，我也就不對它的身份下結論了。它的顏色實在可愛，如果說它是哥窯，還真有點字面意思：像一位笑容清朗的大哥哥。

NO.507 這一片與其他官窯截然不同，它兼具冷峻與溫潤的氣質。這來自非常複雜的原因，屬於典型的「不規範」釉面。它本來是粉青色，由於保存條件的問題，表面發生了白化反應，所以現在看上去就成了白色。時間也許不懂魔法，但絕對懂得創作。

從細節圖片還能看出，在表面的白色之下，有如同被極細密的棉紗覆蓋著的、隱約透出的粉青色。那才是它的本來顏色。官窯是多次上釉，釉面都有一定的厚度，而現在只剩最底層的部分粉青釉沒有被白化。至於為何會發生白化現象，目前只能推測是釉面在特定的保存環境中發生了類似鈣化的化學反應。

它的部分區域有明顯的淺薄黃色，估計是泥土或泥沙中的雜質滲入後造成的，也就是所謂的「土浸」現象。至於釉面表層的淺淺油光，已經不是釉面本來的光澤了。據推測，可能是因為保存環境中的某種成分水分充足，讓釉面被重新賦予了一層光澤。

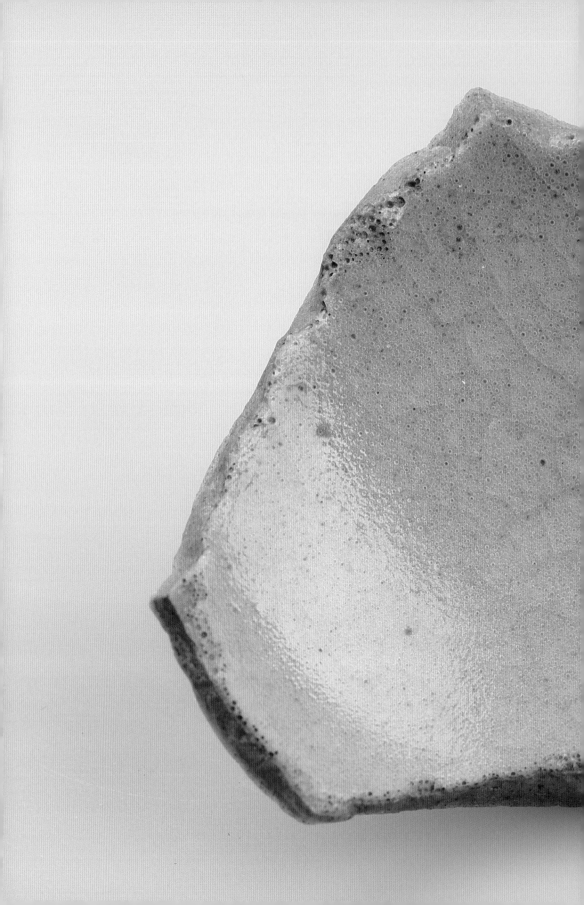

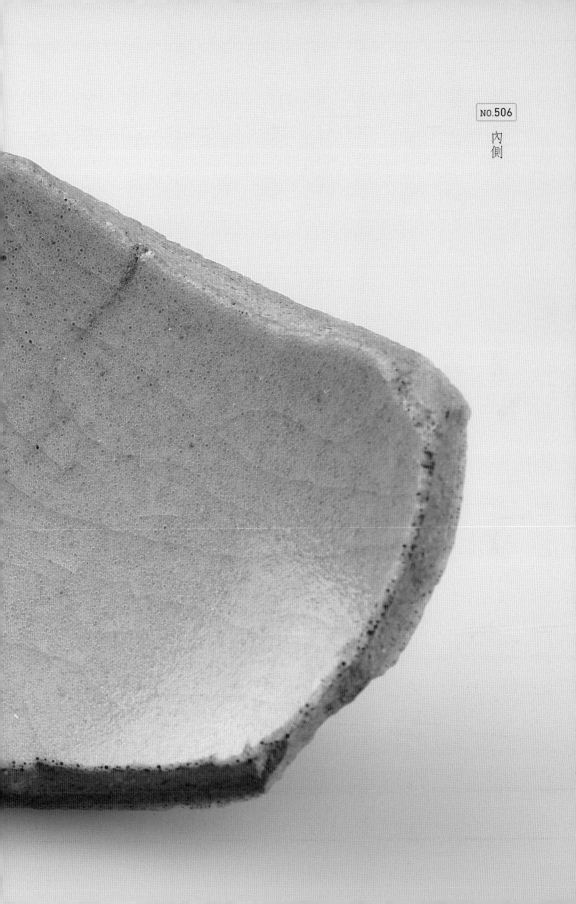

NO.506

内
側

類型
不明

產地
老虎洞

採集地點
不明

時代
南宋
1127—1279年

最寬處尺寸
49.5mm

另一種近似「月白」的釉面，由於釉面很薄，特徵並不明顯。

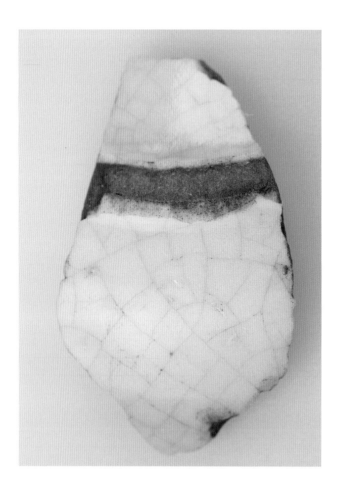

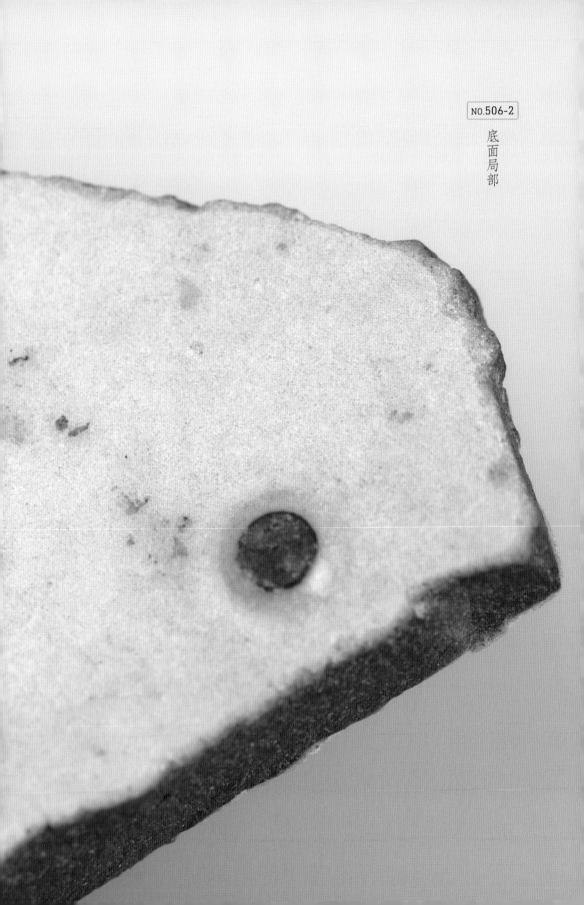

類型
官窯

產地
老虎洞

採集地點
南宋皇城遺址

時代
南宋
1127—1279年

最寬處尺寸
83.3mm

在漫長的時間和特殊的保存條件下，由粉青蛻變為冷白色的官窯釉面，擁有獨一無二的冷峻氣質和書法般的黑色開片紋。

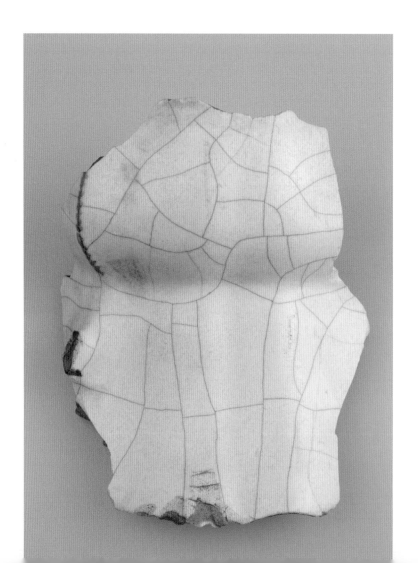

可以說，它展現的全是時間的痕跡，也最為耐看。它的白色很冷，寒氣逼人，還帶著一層淺淺的油光。黑色開片就像時間用小刀刻畫出來的一樣，幾乎是最好的現代抽象畫。不難看出，官窯的釉面給時間留下了充分發揮創造力的餘地，釉面變化的餘地很大，使得它們今天的樣子千差萬別。也許，官窯本來就不僅僅屬於南宋，而是屬於時間本身。

這一片剛好是出戟尊這種器物的腰身。這個片段的造型，讓不少人想起希臘雕塑的人體軀幹。總之，太好看了。看著它，再浮躁的心緒也能平靜下來。說句偏心的話，我最喜歡的就是這一片。它幾乎再現了某種涵蓋了一切精神與藝術的、高不可攀的境界本身。

NO.508 的米黃釉也被稱為「炒米黃釉」，多一個「炒」字，大概是為了突出黃色當中略有焦糊感的火氣。與之相反，米黃色的釉面往往並不是被燒糊，而是窯溫不足的產物。本來是打算燒成粉青釉的，溫度差了些，就變成了米黃色。所以，米黃釉下面的胎往往是黃色的。如果窯溫足夠，「燒熟」了的話，標準的官窯胎應該是黑色的。

大概也是溫度不足的關係，米黃釉面偏軟，很容易開片細碎，而且透及表面，雜質容易進入，導致許多米黃釉面都略偏棕色 —— 如果保存環境不好，甚至會偏棕紅色。

人們普遍認為，在宋代，米黃釉是典型的退而求其次的產物：本來是不合格品的，但是因為合格品太少，米黃釉的「正品」地位逐漸也就被承認了。然後，大概是管事的官員為了交差，還給這種顏色取了一個雅致的名字：「蒼莨色」，意為新長的竹子的顏色。這樣一來，它就「名正言順」了。相比較而言，米黃的釉面確實可愛有餘，典雅不足。但是，在一群冷艷的大人中間，有這麼一位可愛的小妹妹，又哪裏不好呢？

NO.508 在各方面都很具代表性，小小的一片拿在手上，就像一塊夾心餅乾。說起來，在對這一釉色的形容裏，又是「炒」，又是「竹了」，又是「餅乾」，也算另一種秀色可餐吧。

NO.509 代表了官窯中獨特的「灰青」釉面。有時候，它也被當作更加寬

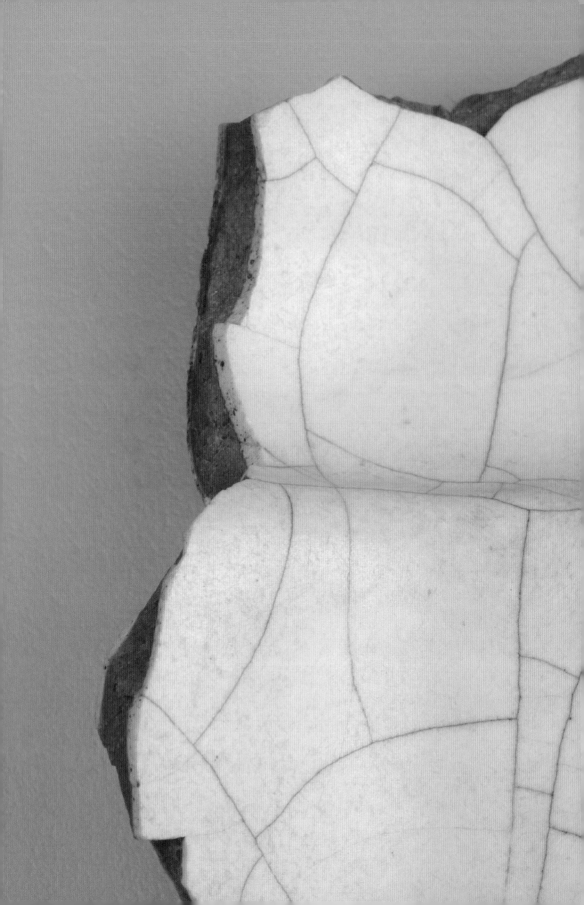

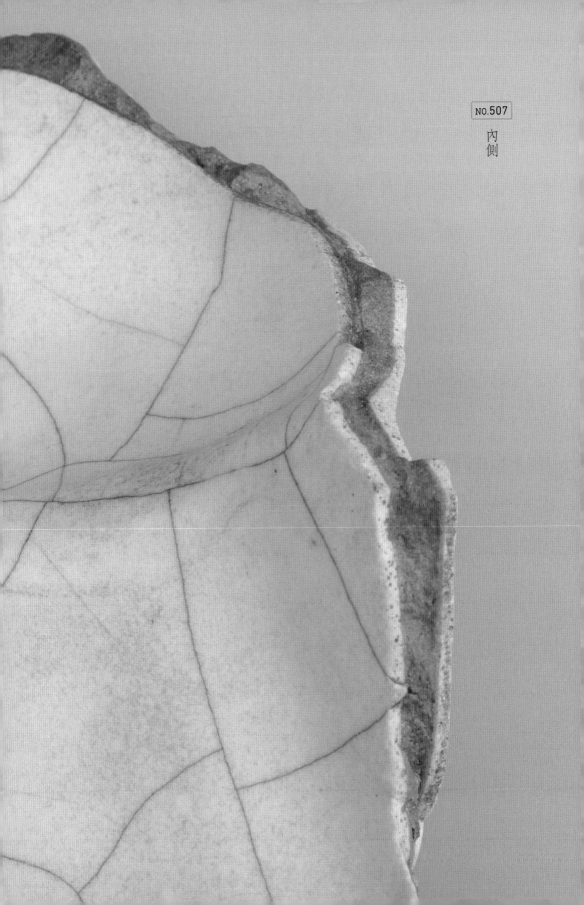

NO.507

内側

類型
官窯

產地
郊壇下

採集地點
官窯郊壇下窯場故址

時代
南宋
1127—1279年

最寬處尺寸
41.4mm

與前一片相比，白化程度較低的粉青釉面。

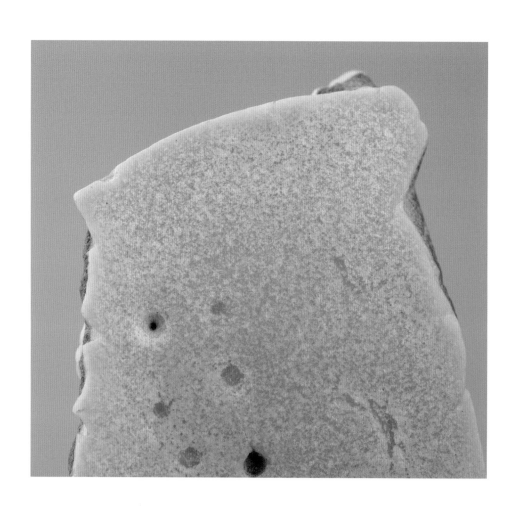

類型
官窯

產地
郊壇下

採集地點
官窯郊壇下窯場故址

時代
南宋
1127—1279年

最寬處尺寸
35.1mm

完全白化的釉面。

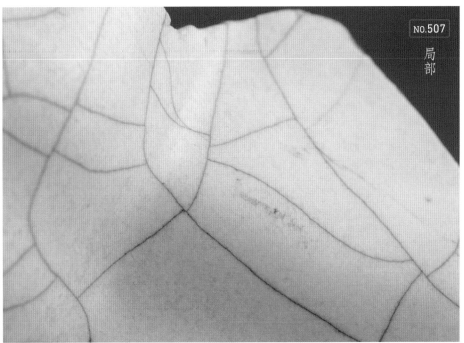

NO.507

局部

類型
官窯

產地
老虎洞

採集地點
南宋皇城遺址

時代
南宋
1127—1279年

最寬處尺寸
56.1mm

以黃色為最大特徵的「炒米黃釉」或者「米黃釉」，一般都擁有細碎的開片，氣質溫暖，比粉青或月白更具「人情味」。

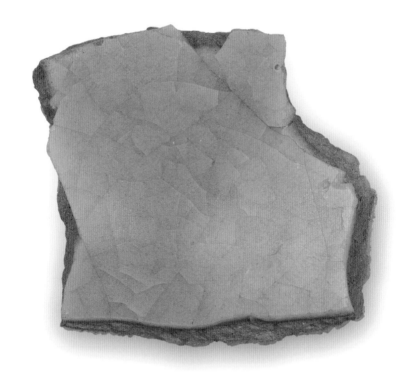

顏色更灰、有黑色開片紋的米黃釉面。

類型
官窯

產地
不明

採集地點
南宋皇城遺址

時代
南宋
1127—1279年

最寬處尺寸
46.0mm

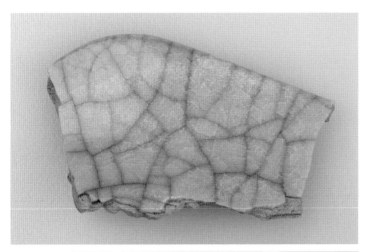

NO.508

局部

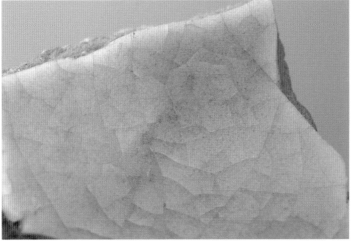

類型
官窯

產地
郊壇下

採集地點
官窯郊壇下窯場故址

時代
南宋
1127—1279年

最寬處尺寸
79.6mm

接近粉青的「灰青」色釉面，色彩較為暗淡，但是清冷而沉穩，是南宋官窯中最具憂鬱氣質的一類。

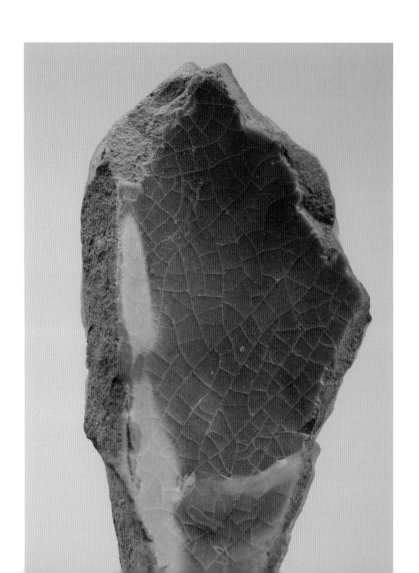

泛的粉青釉面的一種。這種釉面色彩暗淡，偏灰，有時也被形容為「油灰」。筆者更喜歡「灰青」這個名字。它多由官窯的郊壇下窯場生產。這座窯場似乎想用自己獨特的方式，模仿汝窯的清冷色調，卻形成了新的效果。

灰青釉與粉青釉色系相近，氣質卻很不同，有一種很特別的清冷與沉穩，讓人想起那些飽經滄桑，失去了很多活力，卻收穫了無法取代的內涵與力量的人們。

灰青那種黯淡卻又飽和的藍灰色，配上釉面的質感，似乎在用純粹的色與質，表現某種悲劇的本質。比起單純的粉青，這樣的色彩或許更直接地再現了某種深刻的「心痛感」，也像是「心痛」這種感覺逐漸消失在歷史的朦朧中的樣子。那麼，就讓它作為官窯章節的最後一節吧。

「官窯」是當時科技與工業生產能力的標杆。同時，它是典型的、不計成本的高檔宋瓷，它不以生產效率和利潤為追求，而是不惜代價追求美的高度。這一點，許多當代的職業藝術家也做不到。隨著現代文明對效率的追求，這種抵達人力所能為之的極限，還需要天意的幫助才能達成的美感，似乎已經被放棄了。「官窯」在那個特殊的時刻，成全了人對美的不惜代價的追求。

「靖康恥，猶未雪」，這六個字所折射的屈辱、悲傷與不甘，正像是自知永遠追不上「汝窯」的「官窯」。但是，也就是在不斷追求，不斷失敗，卻還是追求的過程裏，「官窯」逐漸變成了自己的樣子 —— 那是追求完美，竭盡所能，再日夜祈禱，而後失敗的樣子。其實，古往今來，所有最高境界的藝術品，不都在體會著同樣一種求完美而不得的失敗嗎？

這種祈禱後也沒有回應的失敗感，都凝聚在碎片的釉色與釉質中，只是看著它們，就足以化解人世間的許多無奈了。

一點補充

南宋官窯的兩處產地 —— 老虎洞窯場與郊壇下窯場 —— 製品的特徵並不總是涇渭分明。在兩處窯場故址發現的瓷片，自然可以代表各自產地的特點；但在皇城遺址或別處發現的瓷片，如果特徵並不完全清晰，就只能依靠經驗判

外
側

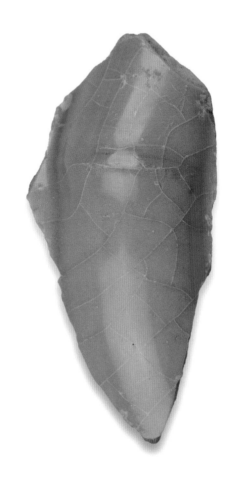

斷它們的產地了。對於第二類瓷片，我也盡量為它們標注了產地。這一標注僅代表個人的判斷，或者我認可的相對可靠的研究與討論的結果。產地問題更像是考古領域的類型式研究，與本書的美學主旨並無直接關係，所以就不詳述了。這些標注只是為對此類問題懷有興趣的讀者提供參考意見。

在宋代瓷器，尤其是南宋官窯的研究領域，很多深入的問題還沒有固定的結論。它們時刻提醒研究者要保持嚴謹，並對時間的魔力滿懷敬畏。從審美角度來看，各種懸而未決的問題，或許更能增加它們的魅力吧。

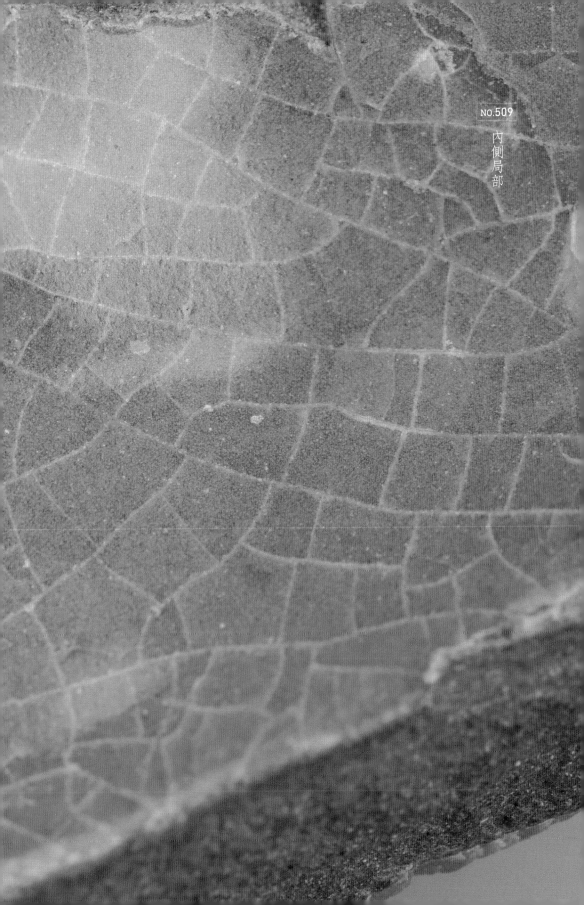

NO.509

内側局部

類型
官窯

產地
郊壇下

採集地點
官窯郊壇下窯場故址

時代
南宋
1127—1279年

最寬處尺寸
71.0mm

輕薄的灰青色釉面，在工藝上擁有明顯的仿汝窯特徵，但汝窯的「天青」變成了「烏雲密佈」，似乎暗合了南宋的結局。

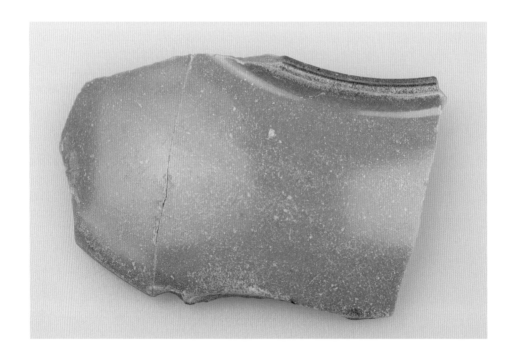

類型
官窯

產地
郊壇下

採集地點
官窯郊壇下窯場故址

時代
南宋
1127—1279年

最寬處尺寸
28.6mm

極為輕薄的灰青色釉面。胎
釉總厚度僅3毫米左右，卻
至少能看出兩次上釉的痕
跡，體現了官窯極其精微的
工藝。

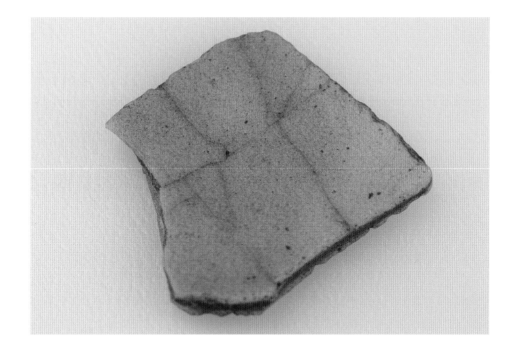

№.509-3

側面

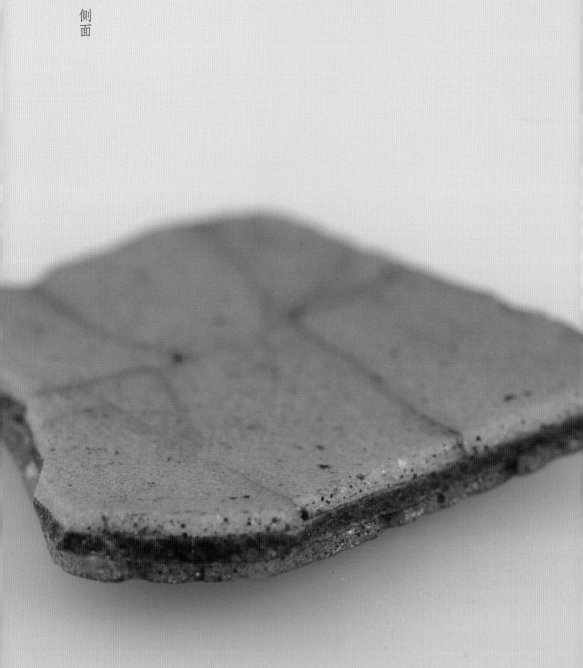

類型
官窯

產地
老虎洞

採集地點
官窯老虎洞窯場故址

時代
南宋
1127—1279年

最寬處尺寸
69.9mm

擁有內斂光澤的灰青色釉面，厚實的胎體帶來了獨特的厚重感，也讓釉面質感更加沉穩。

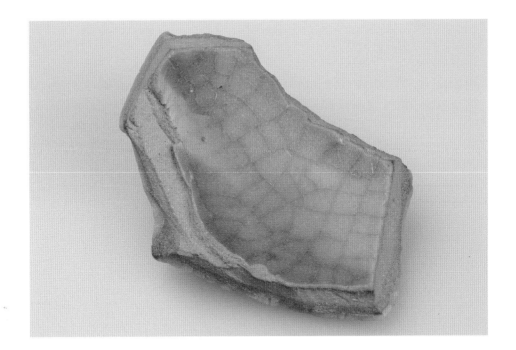

局
部

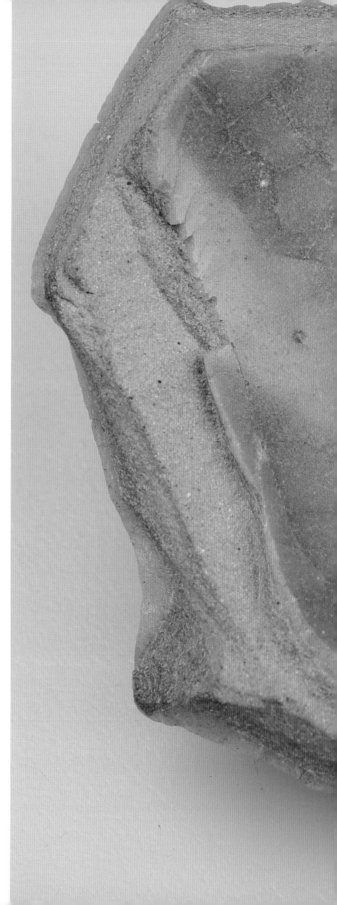

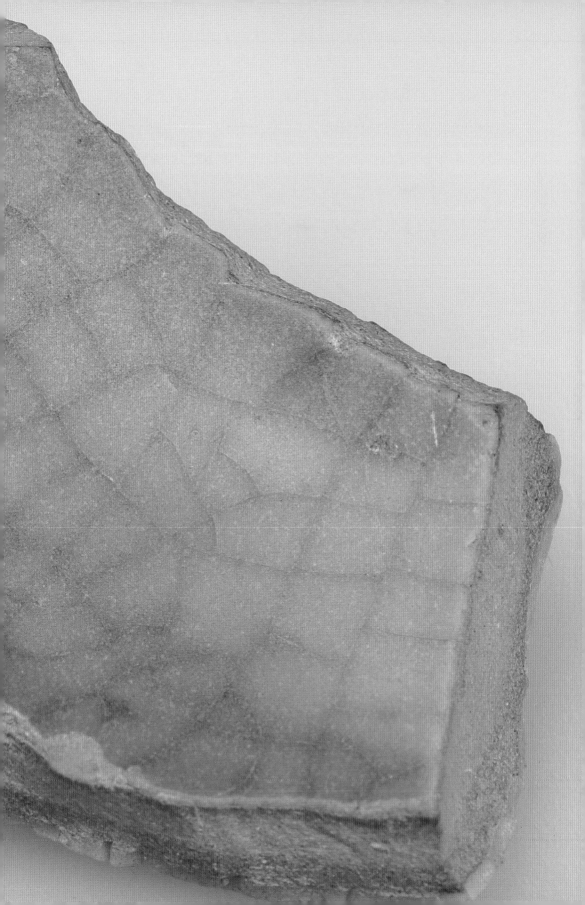

06

俗世的香氣——龍泉的脂粉

龍泉窯位於浙江省龍泉縣一帶，最早是學習越窯的翠綠色系青瓷。到了南宋中後期，龍泉窯學習南宋官窯的美學和工藝，燒製出粉青色系的青瓷，實際上促使了南宋官窯的美學走出宮廷，逐漸普及到市民層面。龍泉窯最著名的產品就出於這個階段，它實際上也形成了中國青瓷最後一個創造力的高峰。因此，本章展示的「龍泉窯」，就是產自南宋龍泉窯場的、以粉青色系為中心的高檔青瓷。

雖然官窯對自身工藝極盡保護，不願泄露，但畢竟「春色滿園關不住，一枝紅杏出牆來」，龍泉窯還是將官窯的美感帶給了宮牆外的更多人。就像一切「正品」與「仿品」的區別一樣，龍泉窯與官窯的差異是微妙的，但也是巨大的。無論龍泉窯自身的美感多麼禁得起考驗，與官窯相比，它都多了一些輕薄、世俗和脂粉氣。這個形容不一定是貶義的，因為基於極高標準之下的脂粉和煙火氣，也是這個世界上最美好的氣息之一。

官窯與龍泉窯都採用「石灰鹼釉」，這是一種略有乳濁質感的釉面。這種釉面一般會產生比較豐富的變化，難以控制，也是粉青之美的根基。

NO.601 是很能代表龍泉窯的粉青色釉面的瓷片。與官窯相比，龍泉窯的釉面更加平整，質感輕薄而剛挺。另外，龍泉窯的粉青偏向這種淡如煙的感覺。

由於原料和工藝各方面的微妙區別，官窯的質感一般是沉穩內斂的，而龍泉窯則偏向晶瑩輕薄一些。同時，由於瓷胎原料的不同，與官窯相比，龍泉窯的胎

類型
石灰鹼釉

產地
龍泉窯大窯區窯場

時代
南宋
1127—1279年

最寬處尺寸
78.5mm

標準的龍泉窯粉青釉釉面，
工藝簡化後比南宋官窯更加
穩定，出現不開片的完美釉
面的幾率更大。

質似乎要更加剛挺一些，加上釉面較薄，穩定性較高，也就顯得更加「骨感」一些。

　　造成這些區別的根本原因，是產量和成本控制的需要。龍泉窯在釉色和釉質方面作出了簡化，犧牲了官窯所追求的崇高美感，使工藝變得十分成熟和穩定，令高檔產品也實現了有限的量產。即便是難度最高的粉青釉面，龍泉窯也經常生產出至今沒有明顯開片的完美品。當然，品質上的完美是以美學上的瑕疵為代價的。

　　看過前面的章節就會發現，官窯在同一色系內的變化十分細膩，比如同樣是粉青色，有的偏深，有的偏淺，有的偏亮……而龍泉窯的釉色，基於工藝的簡化和控制效率的提高，除了很少的特殊情況以外，灰度方向的變化並沒有那麼多。同時，龍泉窯的釉色更容易跳躍，也就是說，在不同色系之間的變化反而更加豐富——除了粉青之外，還有偏向水綠色的「梅子青」，偏向翠綠的「豆青」，以及一些因為工藝偏差偶然產生的特殊釉面，等等。

　　NO.602 就是典型的「梅子青」釉色，顧名思義，它像青色的梅子。這樣的釉色，最初不知道是燒製粉青釉面時的誤差導致的還是有意為之，總之都被作為合格品推廣了，而且因為是更容易燒製的釉色，所以數量比粉青釉多很多。

　　NO.602-2 也算是梅子青，宋瓷色彩的名

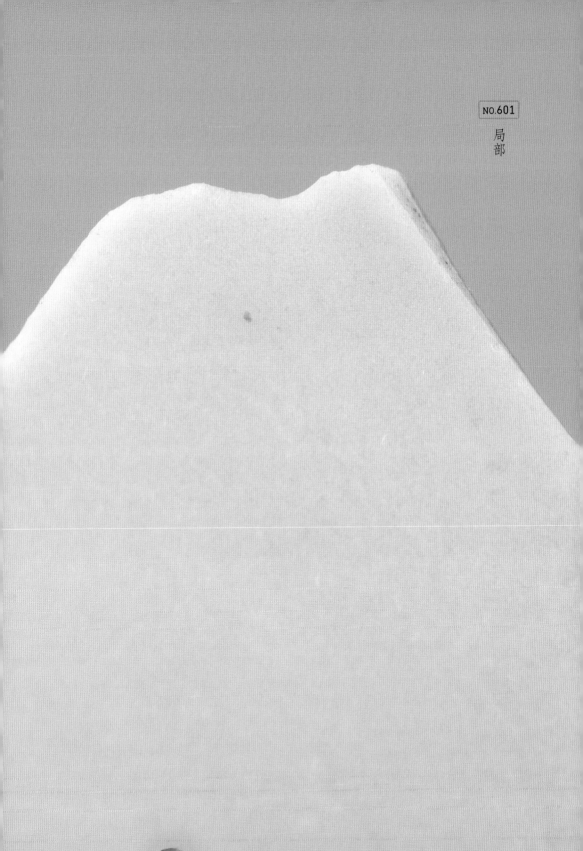

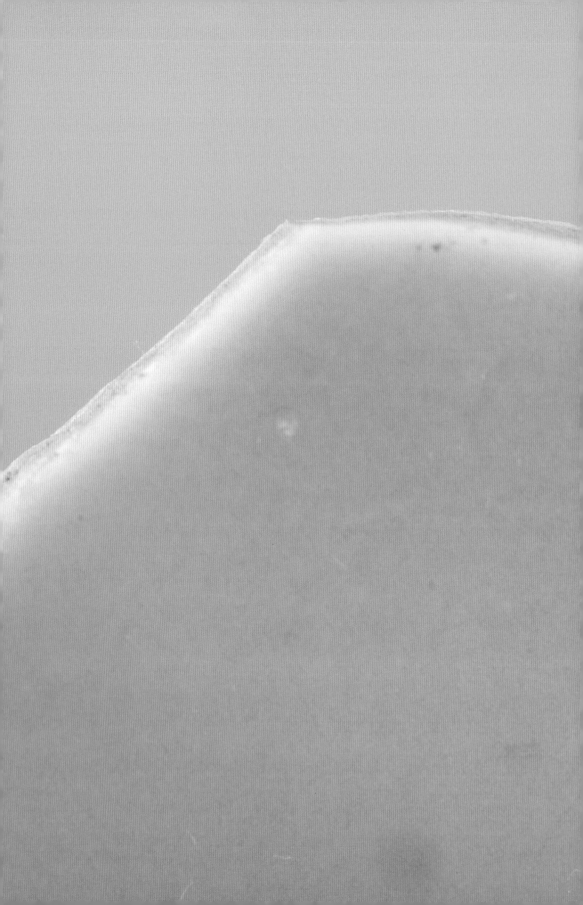

字並沒有嚴格標準，多是對一種印象的形容。細看的話，這一片的氣泡要更加明顯一些，也許這是它更具透明感的原因。龍泉窯和官窯一樣，表面的色彩常常受到釉質的透光與折射的影響。

NO.603是所謂的「豆青」色釉面，比較接近粉青產生之前的翠綠色系青瓷，屬於龍泉窯裏工藝較粗糙的品種。這一片基本可以斷定並非南宋時期製品，而是南宋滅亡以後生產的。龍泉窯在明代依然十分活躍，但其美學標準卻經歷了倒退，重新以這種省事的豆青色為主了。

以上就是普通龍泉窯最為標準的三種釉色。

NO.604則是由於工藝誤差導致的偶然跳色。就像官窯釉面會因為誤差產生灰度層面的變化一樣，龍泉窯的釉色也會因誤差而出現偶然的美感。但是，因為簡化工藝的緣故，這一片看上去就輕薄脆弱很多，不像官窯那樣，即便出現誤差，但依然能保持厚重的美感。

龍泉窯最精彩的作品是接下來的這些：

NO.605是做工更好、更加細膩的粉青色，接近官窯的凝重感。它反映出龍泉窯和南宋官窯的密切聯繫。由於官窯的成品率很低，經常無法滿足宮廷的需要，而龍泉窯的材料、工藝與官窯接近，所以官窯的督造和工匠們甚至會直接借用龍泉窯窯場的產地，生產出與官窯十分相似的器物，供宮廷使用。另外，龍泉窯也時常接受宮廷定製，生產的器物不僅釉色釉質與官窯十分相似，在形制、比例等方面也與官窯有一致的嚴格要求，這類器物一般被稱為「官製」。龍泉窯在這兩種情形下生產的器物，一般都被習慣性地稱為「龍泉官窯」。「官製」龍泉窯不是出自一個獨立的窯場，而是這種特定流程和標準下的產物。

NO.605就是符合「官製」特點的粉青釉面，與前一片相比，其做工更加考究，釉色也略有不同，更加接近官窯。如果說這兩片似乎都散發著脂粉氣，那麼它們的脂粉氣則略有不同。如何形容呢？前一片似乎是一種正在努力脫離俗世的脂粉，顯得冷傲但脆弱；這一片則是脫離了之後又回到俗世，沉穩而優雅。不過，兩片都缺乏官窯粉青的那種高貴。這些形容詞似乎太模糊了，把它們三片放在一起，區別也是很微妙的。然而，世界上所有重要的事情，都是在微妙的區別中被決定的，

類型
石灰鹼釉

產地
龍泉窯大窯區窯場

時代
南宋
1127—1279年

最寬處尺寸
99.7mm

典型的梅子青釉面，美學上更加偏向傳統的翠綠色青瓷，由於工藝的進步，經常有晶瑩透亮的質感。但過於玲瓏者絕非上品。

類型
石灰碱釉

產地
龍泉窯大窯區窯場

時代
南宋
1127—1279年

最寬處尺寸
78.1mm

另一種高品質的梅子青釉面。

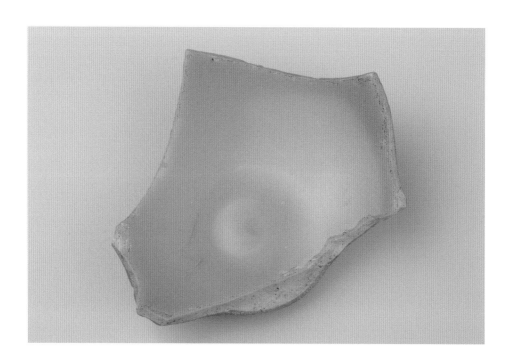

NO.602-2

局
部

類型
石灰釉

產地
龍泉窯

時代
13—14世紀

最寬處尺寸
75.2mm

比梅子青再差一等的豆青色,可作參照而已。

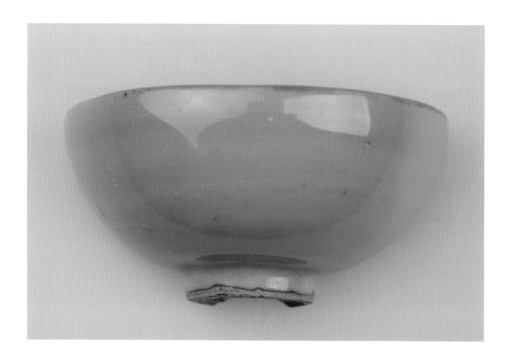

類型
石灰碱釉

產地
龍泉窯大窯區窯場

時代
南宋
1127—1279年

最寬處尺寸
63.7mm

由於工藝誤差而導致跳色的釉面，出現了不尋常的藍色，但質感輕薄，並非上品。

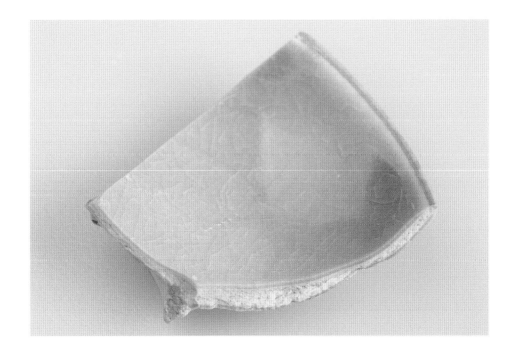

類型
石灰碱釉

產地
龍泉窯大窯區窯場

時代
南宋
1127—1279年

最寬處尺寸
106.6mm

「官製」的粉青色釉面，與NO.601相比，具有更加凝重而非輕佻的氣質。

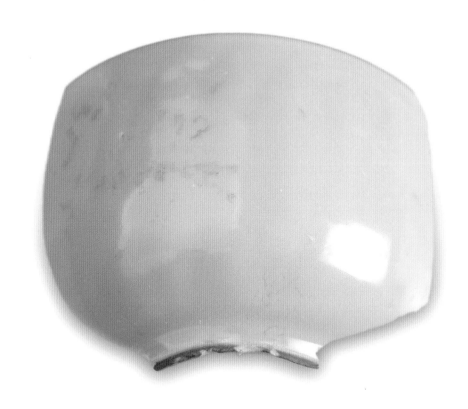

不是嗎？

　　另外，由於龍泉窯與官窯關係密切，龍泉窯時常會自作主張，生產一些模仿官窯造型風格的產品。這種產品並非為宮廷準備，由於工藝和標準的差異，甚至是為了避免僭越的刻意為之，它們在各方面都達不到官窯的標準。這類產品一般被稱為「官樣」──模仿官窯的樣子而已，與「官製」是天差地別的。

　　NO.606則達到了官製龍泉，或者說「龍泉官窯」的最高水準。釉色均勻而沉靜，釉面質感綜合了龍泉窯的挺拔以及官窯的深沉和寧靜。如果說「粉青」原本來自對汝窯天青色的追隨和不可及，那麼這一釉面則終於不再憂鬱，而是找到了「粉青」獨有的驕傲感，是可以被稱為「粉青之魂」的作品。

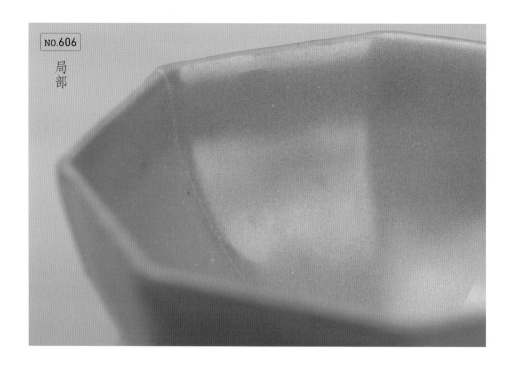

NO.606 局部

類型
石灰碱釉

產地
龍泉窯大窯區窯場

時代
南宋
1127—1279年

最寬處尺寸
91.6mm

「官製」粉青色釉面中的最上品，即便碎片也是寥若晨星，與最好的天青色汝窯一樣難得。

類型
石灰鹼釉

產地
龍泉窯

時代
南宋
1127—1279年

最寬處尺寸
68.9mm

「官製」龍泉窯由於工藝誤差而出現的灰色釉面，依然被作為合格品投入使用。

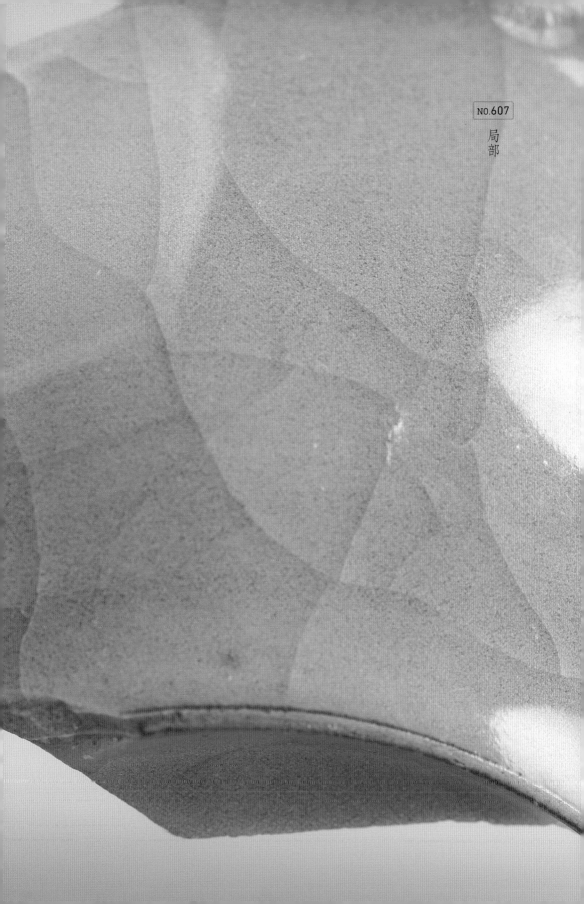

NO.607

局
部

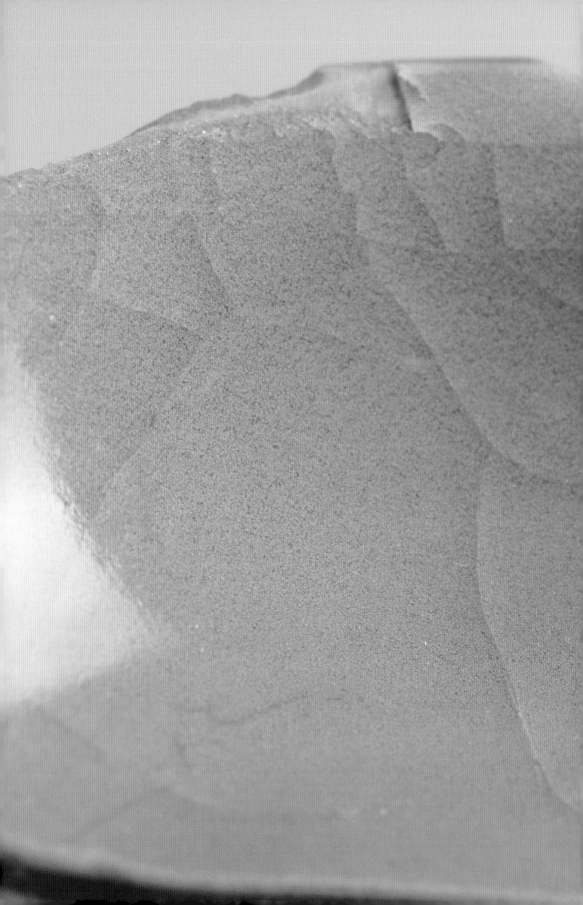

最好的官窯釉面也不過如此，可見官製龍泉窯的整體水準之高。如果說龍泉窯的氣質總體而言是偏陰性，或者說女性化的，那麼這一片就顯得很中性。如果要為這種中性找一個當下的例子，它就像蒂爾達‧斯文頓（Tilda Swinton）——那位在漫威電影《奇異博士》中飾演師父的演員。三島由紀夫有本小說叫《金閣寺》，講的是京都的金閣寺。書裏寫到，金閣寺是被一位僧人放火燒掉的，他之所以會放火，就是因為金閣寺太美了。他說，金閣寺到了夜晚，就像一艘在時間中航行的船。這樣的釉面，這樣的杯子，應該被放在金閣寺裏，跟著時間一起航行才對。

NO.607 也體現出龍泉官窯釉面的另一種變化。正如官窯有從粉青演變而來的、深淺不同的灰青色、月白色以及純灰色等，龍泉官窯由於工藝基本一致，所以也會出現這類變化，只是跳躍性更強，沒有那麼細膩豐富。

這一片就是純灰色的龍泉官窯。與 NO.601 相比，這一片的做工顯然精緻了很多，尤其底足那一圈，擁有肉眼可見的精密感覺，甚至好過一些早期的官窯。這就是龍泉官窯和普通龍泉窯的顯著區別之一。 對於不做宋瓷研究的讀者來說，這一片也有一種無需解釋的精緻感。它的灰色釉面來自工藝的誤差，幾乎全由均勻的氣泡構成，這些氣泡不足以掩蓋胎的黑色，所以就成了灰色。我更喜歡這樣的釉面，意外的色彩失控使它更能體現出工藝本身的力量。這種力量似乎能激發造物自身的意志，變成令人意想不到的模樣。

NO.608 跟官窯的「炒米黃釉」一樣，也是出自工藝誤差的黃色釉面。這一片仍然屬於「官製」類型，從視覺的質感來說，比官窯的黃釉要輕薄一些，但摸起來要比看上去溫潤。說到手感，源自精準的塑型和修胎工藝，官窯及官製龍泉的小型器物手感都很好。拿在手裏的時候，幾乎能感覺到輪廓的呼吸感，以及釉面之下的器物的「骨骼」。有種說法叫「胎骨」，就是指這種感覺。

NO.609 也是官製類型的龍泉窯，它的釉面是完全的乳白色，十分特別。關於這一釉面的成因，有觀點認為是由於保存條件的原因而完全「白化」了。NO.507 也是一片「白化」的瓷片，但這一片更像是在燒製過程中出現的釉面變異。至於具體是怎麼變異的，到底窯爐裏發生了什麼才出現這樣冷冷的白色，誰也不知道。

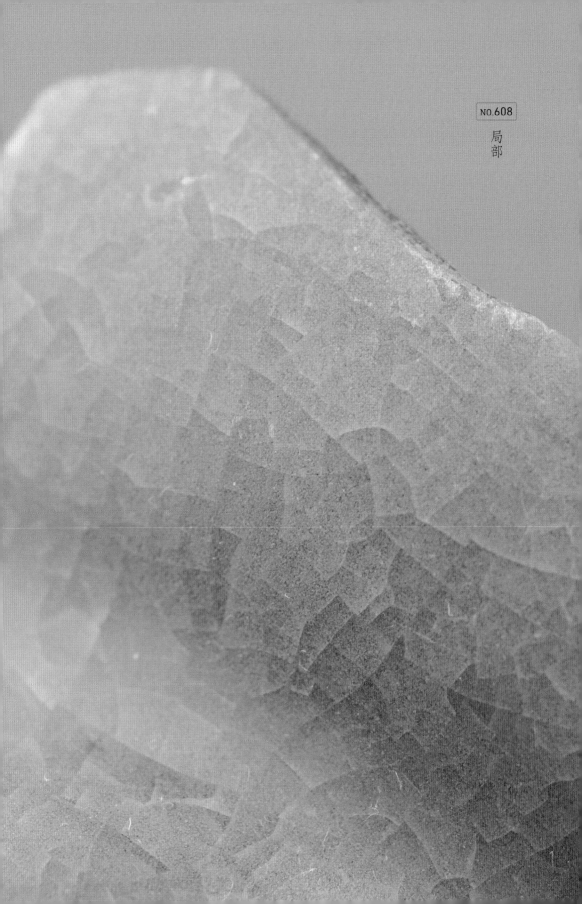

NO.608

局部

類型
石灰鹼釉

產地
龍泉窯

時代
南宋
1127—1279年

最寬處尺寸
83.3mm

「官製」龍泉窯中的炒米黃釉面，偏灰，與官窯的炒米黃釉成因一致，也是由於工藝誤差造成，質感略顯輕薄。

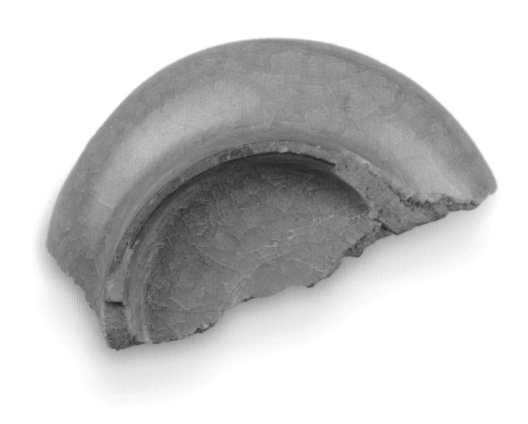

與其他窯場不同，龍泉窯規模龐大，分支窯場很多。前面看到的主要產品一般產自大窯片區。另外還有像溪口片區、小梅片區等等，為了找到自身特色，它們會加入一些特殊工藝，刻意追求更加特別的釉色，例如墨綠色、水藍色等等。

NO.610 就是龍泉窯溪口片區的作品。它一般使用與官窯材質相近的黑胎，釉面通常呈色調較暗的藍色。這一片色調偏亮，看上去完全沒有瓷器的樣子，倒像是用廉價塑料仿製的寶石。這是它可愛的地方。

NO.611 則是龍泉窯小梅片區的典型製品。釉面呈墨綠色，並伴有像哈密瓜皮一樣的開片紋。我喜歡小梅類型的龍泉窯，因為它看上去對粉青之類的高雅美感沒有任何興趣，它更希望自己成為哈密瓜。這讓人發現瓷器原來還有如此多的可能性，而這些可能性在今天並沒有發展下去。而且，「小梅」這個名字很好聽，真是龍泉窯裏的一枝獨秀。

一直拿龍泉窯與官窯相比似乎不太公平。其實，正因為它如此接近完美，才會顯露各種基於最高標準的瑕疵。另一方面，龍泉窯在接近完美的地方找到了新的平衡點，它並沒有像官窯那樣繼續向高處探索，而是接受了這些瑕疵，同時將工藝變得更加便捷和穩定，使得龍泉窯的成功率和產量獲得了質的提升。這是它能夠獲得相對普及的原因，它身上的世俗氣質也來源於此。所謂「世俗化」，無非是為了普及而作出的妥協；任何一種美學標準最後的歸宿，都是在創造經典之後走向世俗。龍泉窯就處於宋瓷從巔峰走向世俗的節點上。

從龍泉窯開始，高檔瓷器逐漸結束了對材質特性的探索，也結束了基於特定思潮的、對物質精神屬性的發掘。於是，也就沒有了將生產線能力考驗到極限的、追求單純的釉色與質感的藝術創造。充滿未知性的瓷器，終於成為我們所熟知的「瓷器」。它的質感和美學都成為固化的「傳統」，被歷代模仿。瓷器逐漸成為數碼打印的古代名畫，但它依然在提醒著那件名畫的誕生本身。

龍泉窯的誕生其實很早，它一路見證了翠綠色青瓷的衰落和粉青色系青瓷的崛起，並親自完成了粉青色青瓷的普及。那麼最後，再看兩件早期的龍泉窯（NO.612、NO.613），看看變成白天鵝之前的醜小鴨是什麼樣的吧。

類型
石灰碱釉

產地
龍泉窯

時代
南宋
1127—1279年

最寬處尺寸
132.5mm

「官製」龍泉窯中成因不明的白色釉面，橫截面依然顯示出精微的工藝。

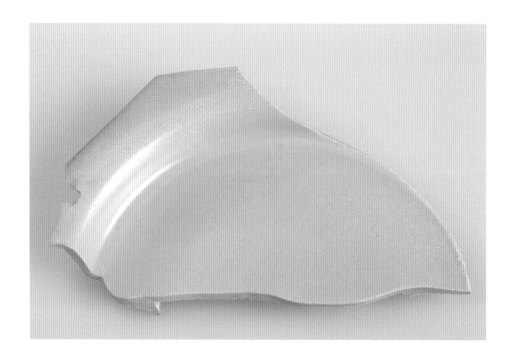

NO.609

局
部

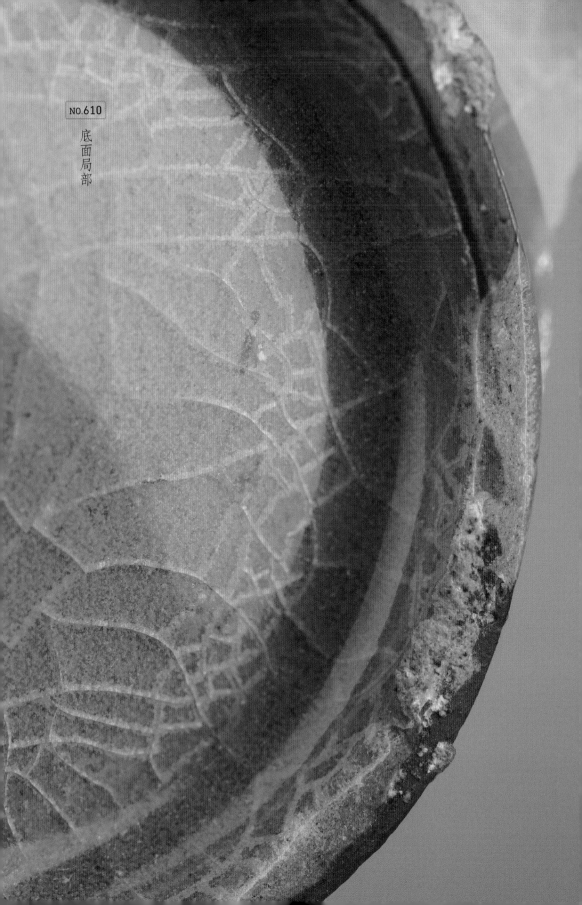

NO.610

底面局部

類型
石灰碱釉

產地
龍泉窯溪口區窯場

時代
南宋
1127—1279年

最寬處尺寸
81.0mm

龍泉窯溪口片區的釉面，更加突出了龍泉窯的輕佻質感，別具一格。

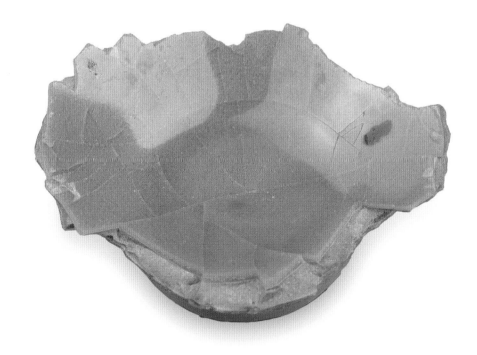

NO.610

局部

類型
石灰碱釉

產地
龍泉窯小梅區窯場

時代
南宋
1127—1279年

最寬處尺寸
72.9mm

龍泉窯小梅片區的典型釉面，與溪口片區一樣劍走偏鋒。

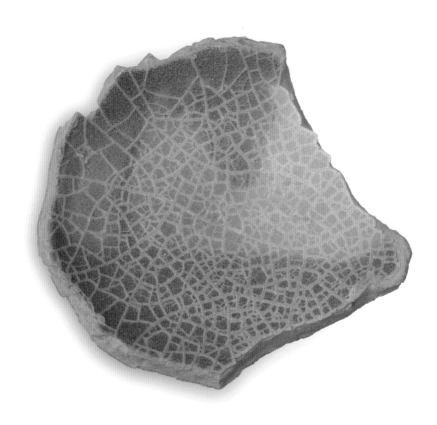

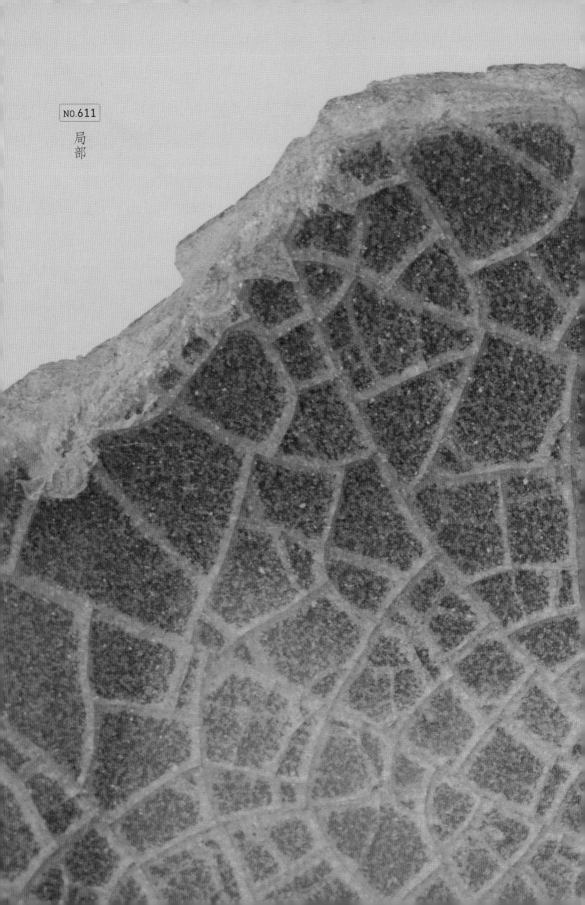

NO.611

局
部

類型
青瓷

產地
龍泉窯金村區窯場

時代
北宋
960—1127年

最寬處尺寸
99.2mm

北宋早期的龍泉窯，很明顯在模仿當時越窯的翠綠色系釉面，但工藝水平明顯滯後，連表現翠綠這一基本功都不扎實，再看後來的進步，真是令人唏噓。

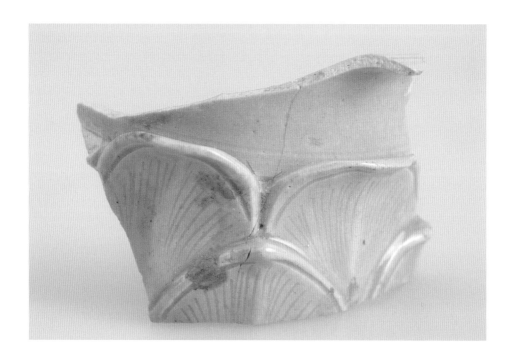

類型
石灰釉

產地
龍泉窯金村區窯場

時代
北宋
960—1127年

最寬處尺寸
160.3mm

北宋中期的龍泉窯，釉面呈玻璃質感，因為那時還沒有發展出以石灰鹼釉為基礎的乳濁釉面。釉面甚至加入了劃花紋飾，可以看出當時龍泉窯的不自信。

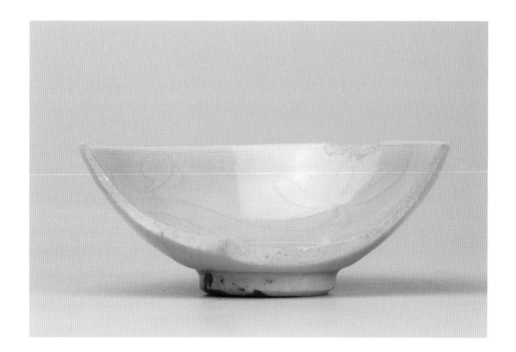

07

NO.701 ———— NO.708

宇宙的肌膚——

建窯的鐵火

建窯位於宋代建寧府建陽縣，今天福建省南平市轄區內。它是一座很特殊的窯場，因為幾乎只生產以「黑釉窯變」工藝為特徵的茶盞，也就是「建盞」。所以，「建盞」和「建窯」幾乎是同義詞：建窯生產的茶盞。有趣的是，由於近年來茶文化的興起，建盞幾乎是最先走進大眾視野的宋代瓷器。

在「無名窯場的孤獨」那一章，就能看出宋人對黑釉窯變茶盞的偏愛。宋人的茶主要是抹茶，普遍的說法是，黑釉盞可以凸顯抹茶的茶色。我試過用各種釉色的盞打抹茶，怎麼說呢，黑釉似乎並不那麼有效，看茶色主要還是取決於光線。但我發現，黑釉盞確實有一個好處，就是將茶盞捧在面前的時候，就像捧著一汪小小的宇宙，特別容易集中精神。每喝一口茶，都像在與手中的黑色交流，進行一種自省。結合宋代思想對自我提升的強調，茶盞的黑色似乎主要是一種精神層面的需要。

建盞便是所有黑釉盞中的翹楚。它的特別之處，在於將黑釉窯變工藝推到了極致，以至於直到今天，在無數研究和各種科技手段的幫助下，工匠們依舊以模仿出宋代建盞的釉面為榮。

所謂「窯變」，主要指釉料中以鐵元素為主的成分，在高溫燒製的過程中被激發出化學反應，呈現出人工很難控制和預料的紋理。在建窯的工藝裏，工匠只能觸發窯變的發生，卻無法控制窯變的結果。窯變釉並非建窯獨創，那麼

類型
黑釉窯變

產地
建窯

時代
南宋
1127—1279年

最寬處尺寸
79.0mm

較為典型的「金兔毫」窯變。嚴格來說，光澤更好的黃色兔毫才被稱為「金兔毫」，區別於光澤一般的「黃兔毫」。但這種區別非常微妙。

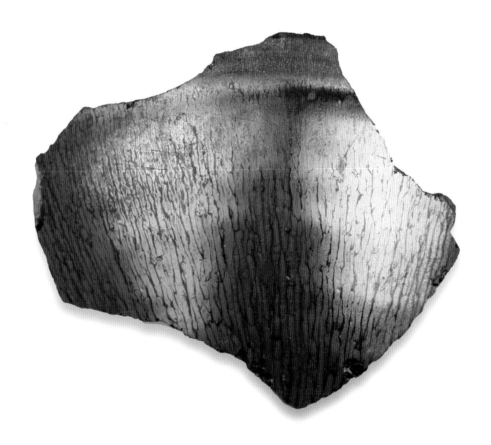

建窯的窯變究竟特別在哪裏？

首先，建盞的窯變是宋瓷裏最為豐富的，因為它的窯變不僅是釉質本身造成，還有胎中所含鐵元素的作用。這樣一來，它的窯變不僅有著由內而外的深邃的視覺效果，也呈現出極其多變的狀態。即便研究建窯多年的人，也會遇到從未見過的釉面狀態。有個名句稍加修改是這樣的：當我們談論建盞的時候，我們在談論哪一隻？

第二，由於胎中含有大量鐵元素，導致它在高溫中極易變形。按瓷器的發展過程，早在南北朝時期，塑造穩定而規整的圓形瓷器已經不是問題了，而直到南宋，瓷器還大量出現因胎質而在燒造後變形的次品。這不是技術的缺陷，而是為了審美的高度而犧牲成品率的做法。

在極端複雜的製作工藝之外仍然不可控的因素，是為建盞帶來幾乎非人力可以為之的美感的精髓 —— 這一基本思路也體現在南宋官窯的製作中：只有耗盡了人力的極致，才有資格尋求運氣的幫助。

可以說，當建窯給予了鐵元素最大的自由，鐵元素便在釉面留下了最瀟灑的舞步。建窯釉面那一汪深邃的宇宙，來自如火一般跳躍的鐵，和如鐵一般閃亮的火。雖然近年來建窯因為太有名，經歷了太多俗氣的宣傳，但是這不怪它。它的美絕不是那種「禪茶

一味」的「油膩」，而是狂放並令人顫栗的。不然，像蘇東坡這樣「搖滾」的文人，怎麼會寫詩讚美它呢？

NO.701 就是建窯最常見的窯變：「金兔毫」。窯變呈金色或黃色的絲狀，根根分明，從盞心由下至上向盞口延伸，就像兔子的毛一樣細長。

雖然金兔毫在窯變中最為常見，但建盞作為一個整體，在宋代地位顯赫，所以紋飾漂亮的金兔毫建盞也十分難得。黃庭堅曾寫過一首詩：「兔褐金絲寶碗，松風蟹眼新湯。」也許有抬舉朋友的成分，但至少說明金兔毫已經入他眼了。

NO.702 是略高一等的「藍兔毫」，絲線從金色變成了藍色。這種顏色的窯變，對窯內溫度的準確性和穩定性都有更高的要求，所以更加稀有。

NO.703 則是更難得的「銀兔毫」。銀色窯變意味著產生了持續而穩定的「還原焰」。所謂「還原焰」，簡單來說，就是窯內氧氣完全燃燒，火焰變成了高純度的青色。窯工會在窯邊開一個小口，觀察火焰的顏色，當火焰變成純青色，就意味著溫度合適了。這就是「爐火純青」的由來。

宋徽宗在《大觀茶論》裏寫過對建盞的要求：「盞色貴青黑，玉毫條達者為上。」意思是，底色是光澤亮麗的黑釉，窯變是通體

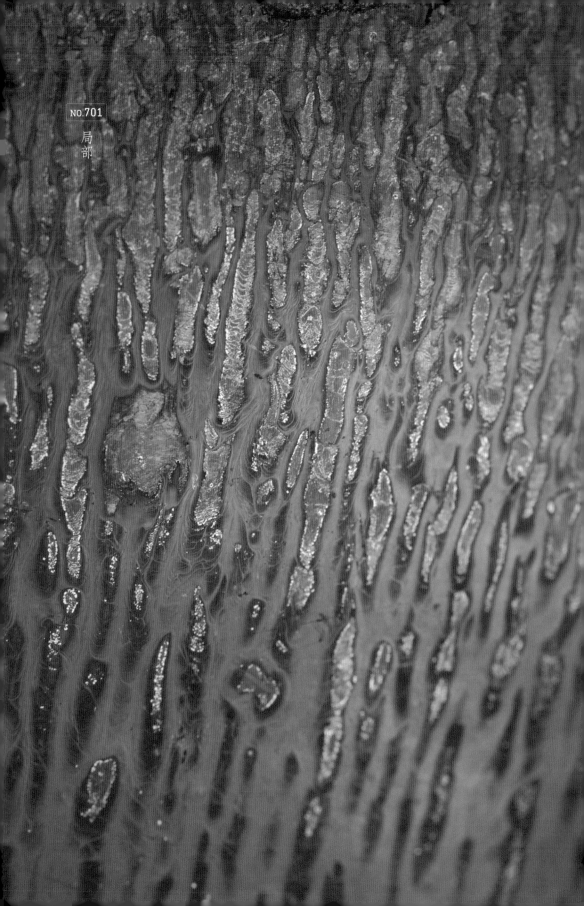

NO.701

局
部

類型
黑釉窯變

產地
建窯

時代
南宋
1127—1279年

最寬處尺寸
78.5mm

較為典型的「藍兔毫」窯變。藍兔毫與銀兔毫常常比較接近，尤其這一隻，因為底色的黑釉十分亮澤，使得兔毫也泛出銀光。

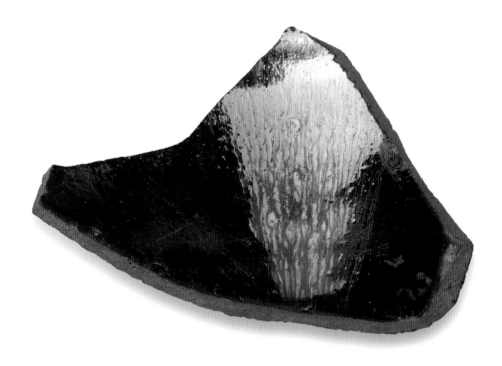

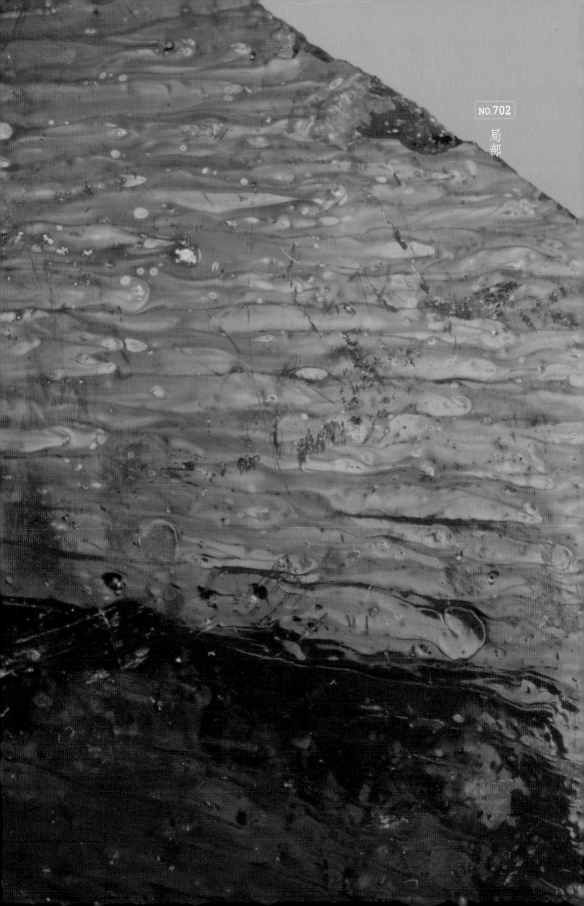

NO.702

局部

類型
黑釉窯變

產地
建窯

時代
南宋
1127—1279年

最寬處尺寸
98.7mm

較為典型的「銀兔毫」窯變。清晰細長的銀色兔毫狀窯變，從盞心直達口沿；但是，在接近口沿的地方，因為溫度等因素的影響，兔毫變成了黃色，顯得不那麼完美了，只能說十分接近「玉毫條達」的狀態。

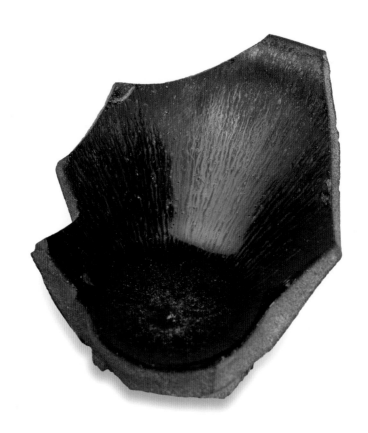

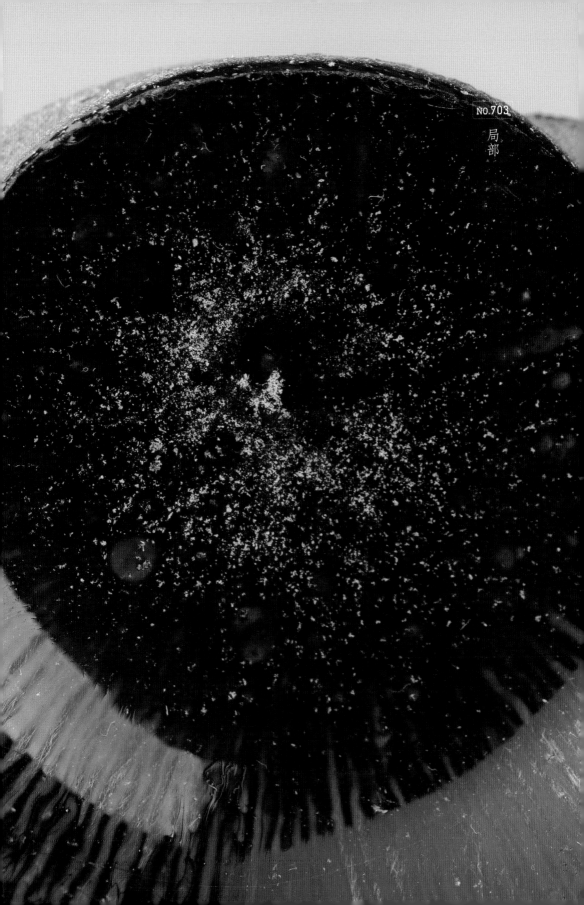

NO.703

局
部

NO.703

局
部

清晰而細長的銀兔毫，就是宮廷御用的上品。

與金色窯變相比，銀色窯變有一個很重要的不同：當茶盞內盛滿茶水的時候，銀色窯變幾乎就無法被看見了，只剩下幽深的釉面映襯著茶湯的顏色。用它泡現在的綠茶也很好 —— 銀毫會隱去，只剩下根根茶葉似乎漂浮在幽玄的虛空中。

這大概是宋徽宗最喜愛銀色窯變的原因：當茶盞自身被欣賞的時候，銀色兔毫是美感的一部分；當它作為茶具被使用的時候，銀色兔毫就退隱在茶湯當中，留出大片黑色。這是一種來自器物的謙遜品格。而且，從工藝角度來說，這恰恰也是最難做到的。這便是工藝與美學的完美契合。

比兔毫狀窯變更加難得的，是「油滴」狀的窯變：窯變並沒有連成絲線，而是像一顆顆獨立的油滴。為什麼「油滴」更加難得呢？可以這麼理解：釉面在窯爐內是液態的，隨著溫度的增加，鐵元素析出、融合，然後凝結，成了釉面的斑點，也就是「油滴」。此時，如果溫度控制不好，這些斑點就會「沸騰」，產生由下而上的流動，原本獨立的「油滴」向上湧動，連接在一起，也就成了「兔毫」。所以，「油滴」就要求火候更加精確。

NO.704 就是一種較為典型的「金油滴」窯變，可以看出，它的底色是較為黯淡的，說明並沒有達到很高的燒製溫度。一般來說，金色窯變會在比較低的溫度中發生。

NO.705 則是「藍油滴」，跟兔毫的原理一樣，溫度更高、更穩定的「還原焰」才能造成藍色的窯變。從稀有程度來說，這樣的藍色油滴窯變已經比萬裏挑一還要稀少了。前兩年日本出現了一隻金色和藍色混合的油滴建盞，創下了建盞拍賣紀錄。雖然拍賣價格向來不能作為美學價值的依據，但至少可見其難得程度。

類型
黑釉窯變

產地
建窯

時代
南宋
1127—1279年

最寬處尺寸
73.7mm

較為典型的「金油滴」窯變。在「油滴」形態的窯變中，油滴的大小和密度會有很多變化。同時，不同顏色的油滴可能會在同一釉面上混合，也有兔毫與油滴混合出現的情況。

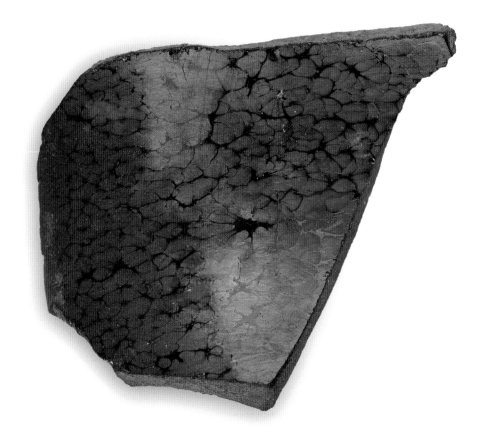

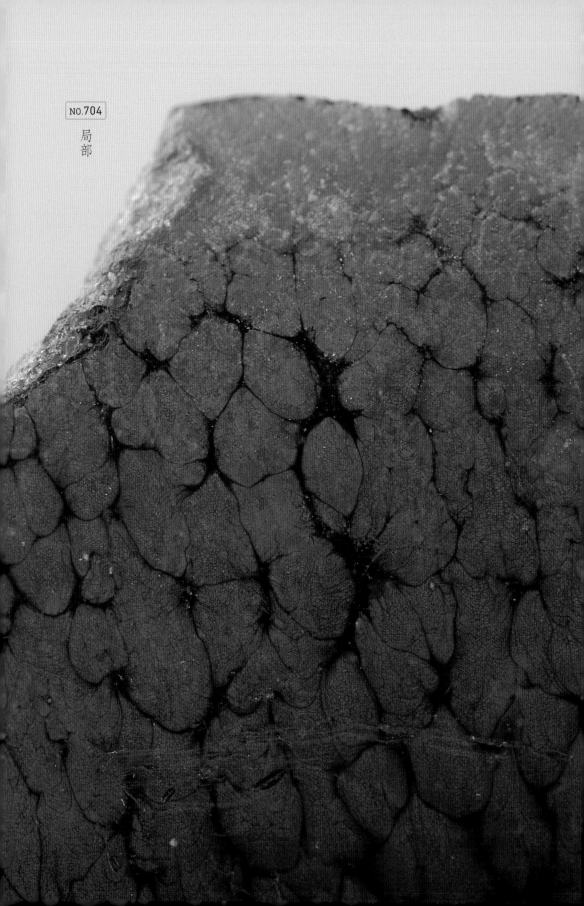

NO.704

局
部

類型
黑釉窯變

產地
建窯

時代
南宋
1127—1279年

最寬處尺寸
75.6mm

較為典型的「藍油滴」窯變。

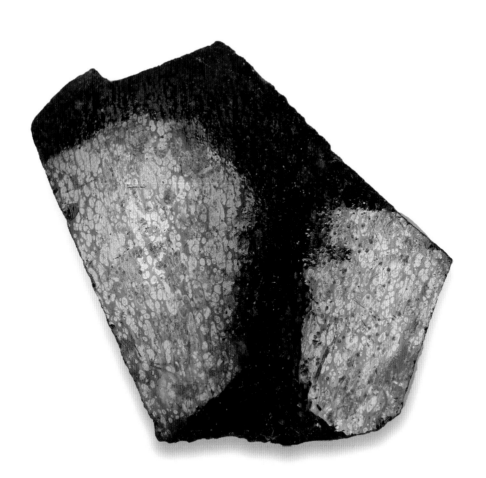

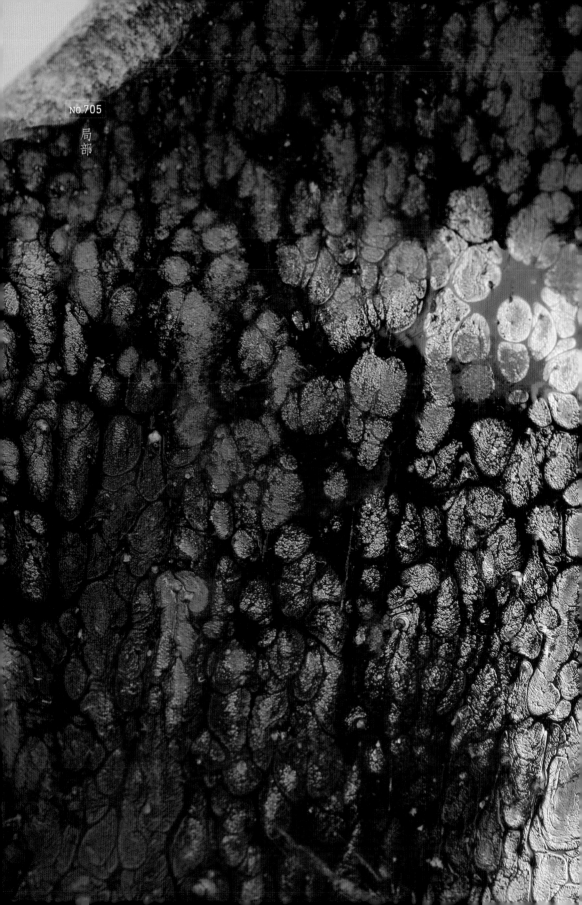

NO.705

局
部

類型
黑釉窯變

產地
建窯

時代
南宋
1127—1279年

最寬處尺寸
117.6mm

十分典型且飽滿的「銀油滴」窯變。

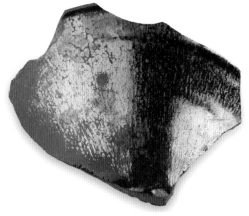

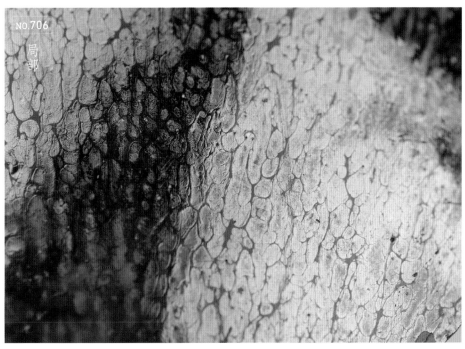

NO.706
局部

NO.706 則是極難得的通體銀色油滴釉面，至今未見擁有同樣釉面的較完整的建盞。雖然無法查證，但至少可以謹慎而合理地猜測，它或許比天青色的汝窯還要稀有。

它能讓人久久凝視，其魅力似乎來自某種奇妙的統一：物質的表面形態就是它最深處的秘密。人們看到的似乎不是任何釉面，而是各種基本元素在彼此間所達成的、暫時的共存方式，就像宇宙本身的動態。

比銀油滴還要難得的是「曜變」。因為太有名，所以我無法找到「曜變」的瓷片，只能麻煩讀者去網上搜搜看了。日本的博物館有三隻完整的曜變盞，都是當時來自中國的禮物。

NO.707 是烏黑鋥亮，卻沒有發生任何窯變的釉面，似乎裏面的鐵元素都變成了表面的那層銀光。這種挺拔而潤澤的黑色釉面被稱為「烏金釉」。它一般與「還原焰」的效果掛鉤：看前面幾片就會發現，一般藍色或銀色的窯變，也都是以這種「烏金」的黑釉為底色的，黃色窯變則不一定。

它本可以發生窯變，最終卻什麼也沒有發生，這似乎比窯變更有意思。它處在某種「將發而未發」的張力下，人們永遠不知道它本可以變成什麼樣子。

說起來，宋代許多思想家都討論過「將發而未發」的狀態。簡單來說，「發」的源頭

類型
黑釉

產地
建窯

時代
南宋
1127—1279年

最寬處尺寸
97.4mm

典型的「烏金」釉面。大概是朱子出現了，所以萬古長夜也跟著變漂亮了。

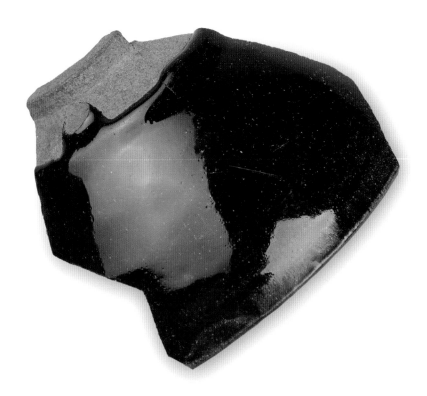

是人的「心」，「發出來」的，就是「情」── 包括各種各樣的心情和感情。「將發而未發」是最好的狀態，是不被眼下的情感和情緒所包裹，可以反觀心性的狀態。但是，王陽明認為，人的「情」是一定會發出來的，這是人的天性。重點在於，從自己的「情」出發，去體會萬物的「情」。這就是所謂「惻隱之心」。體會到了萬物的「情」，自然就會明白，每個人都與萬物有著同樣的「心」。這個「心」是天地的「造物之心」在它們的造物中的具體顯現。每個人以及每個物的「心」，都是天地之心的碎片。體會到了這樣的心，自然就變得博大了。像建窯這樣的宋瓷，或許也是懷著這樣的心去燒製的吧：它並沒有被看作任何人的作品，創作者只是天地之心的傳達者而已。

NO.708 這種釉面被稱為「蟒皮紋」。它的釉面有著比普通的開片更加深而寬的裂痕，縫隙往往填充著白色的堅硬雜質。這些雜質可以被清除乾淨，之後留下如龜裂的土地般的釉面。產生蟒皮紋的釉面，同時可以發生各種不同的窯變，與烏金底的釉面相比，它們的質感往往較為乾澀，但不一定是沒有光澤的。有的蟒皮紋釉面帶有幽深而黯淡的光，配合原有的窯變，顯出與眾不同的氣質。

這種裂紋的產生原因不明，有觀點認為，它是燒製時候就已經產生的，也有觀點認為它是在保存過程中產生的，還有觀點認為，產生蟒皮紋的釉面都被加入了某種特殊的配料 ── 這種配料的本意並非追求這種裂紋，但無意中造成了這種效果。

在我看來，這種紋理最能突出建盞的共同特質：它們已經不像「瓷器」了，而是像某種神秘的人工合成物。也可以說，它是渾然天成的產物 ── 這兩個似乎相悖的形容，在頂級的宋代瓷器上是能合而為一的。

上面介紹了幾種典型的建窯窯變，但在更多情況下，建窯經常是上述各種狀態的混合物。不僅如此，建盞的殘次品，比如溫度完全不夠、釉面乾澀的「灰背」品種，或者溫度過高、釉面燒得通紅的「柿紅釉」，也常常被人衷心地欣賞。但我是不欣賞的。宋瓷的美感是很嚴謹很理工的，不是隨隨便便就可以拿禪意之類的說辭敷衍過去的。

總之，建窯給了鐵元素太大的自由，所以只有在它們心情特別好的時候，才會顯得規矩一些。宋人呢，就那麼等著，等著看它們心情好的時候是什麼樣子，心情不好的時候又是什麼樣子。

　　建盞的美是一種由內而外的美，它的一切表象都源於內在材質和外在火候的統一。而那種對「運氣」的依賴，從更深層次來說，源自對物質本身特性的尊重：人性與物性是平等的，而對物性的發現，在許多時候能夠啟發人對自我的發現。

　　建盞的美感來自某種可以期盼的奇跡，它帶來的視覺如同對宇宙邊緣的凝視，而這種凝視，與人對眼前的、細微之處的發現，並無本質的區別。世界上的每件事物都是一個宇宙，都值得用心去觀看。建盞的存在只是在用美麗的方式提醒這簡單的道理而已。

類型
黑釉

產地
建窯

時代
南宋
1127—1279年

最寬處尺寸
92.2mm

典型的「蟒皮紋」釉面，是建窯各種奇怪窯變效果的代表。

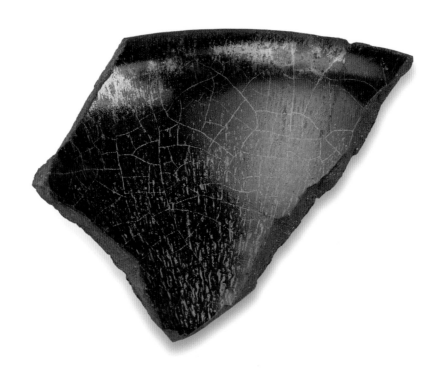

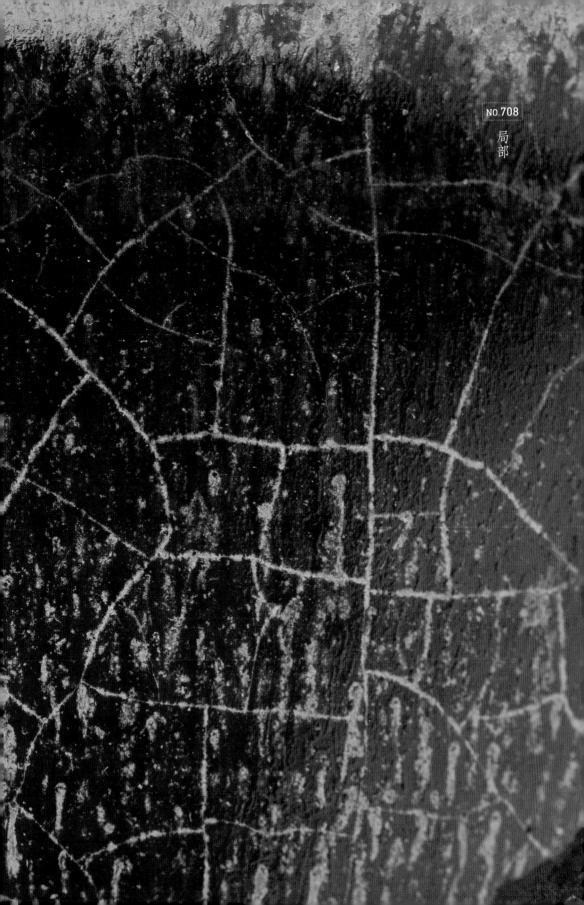

08

NO.801 ———— NO.803

大眾禪意——吉州的影子

吉州窯位於江西吉安的永和鎮境內，吉安在古代名為吉州。吉州窯最著名的產品都成熟於南宋中後期。那時，與建窯專注於燒製茶盞類似，吉州窯也幾乎只燒製茶盞和花瓶等文房用品。本章所談的「吉州窯」，就指這座窯場在南宋中後期生產的這些代表作。

　　如果說建盞從北宋到南宋的發展，反映了當時新文化和新審美的興起；那麼吉州窯的發展，則反映了這種新文化被逐漸定型為一種後世所謂「文人文化」以及這種文人文化的普及過程。在這個世界上，任何事物在被普及後，都不會像剛出現的時候那麼有銳氣，也會變得更容易被接受。

　　如果說，高檔建盞看起來像一位大儒高處不勝寒的內心世界，那麼高檔的吉州盞看起來就像這位大儒下班回家後的樣子。他有人味，有很多脆弱的地方，很多瑕疵，粗糙，接地氣，而且他希望用簡單的方式與鄰居打交道，但他看起來還是那麼與眾不同。或者，如果說建窯的美學與禪的本質有著或多或少的關聯，那麼吉州窯就是那種有故事的雜貨店老闆會聊起來的禪意。

　　NO.801是吉州窯最具代表性的「木葉盞」。其工藝是將真正的樹葉以類似拓印的方式印在釉面上。這一片比較特別的地方在於，一般木葉盞的葉子紋飾都在盞心，而它是在口沿的位置，而且葉子的尖角還翻到了另外一側，小小的細節頗令人心動。木葉紋最好的部分在於它使用了真的葉子，於是葉子的細

吉州窯最為著名的「木葉」紋飾，金色的葉脈紋與溫和的黑釉續寫著宋人與夜晚的故事。文人偏愛夜晚並非矯情，主要原因是白天太忙了，不是忙於朝政就是修橋補路，跟今天的上班族一樣。

類型
吉州窯

產地
吉州窯永和片區窯場

時代
南宋
1127—1279年

最寬處尺寸
66.9mm

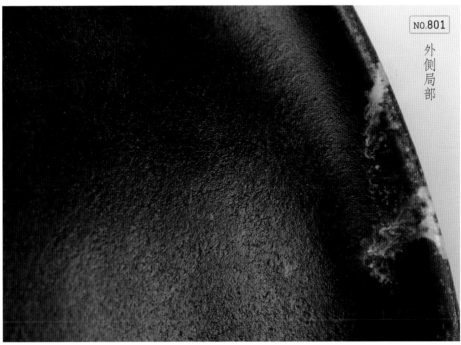

NO.801

外側局部

節纖毫畢現。如果只是為了講述某種與「一葉知秋」有關的禪意，那麼隨便畫一片葉子也說得過去，但吉州窯用了頗有難度的做法，就像實現了一個小小的奇跡。

如果說，北宋許多無名窯場的紋飾是追求簡潔而不得後的妥協，那麼南宋吉州窯，則從簡潔又回到了紋飾。為什麼會這樣呢？在吉州窯成熟的時候，中國北方已經被金王朝佔領，汝窯早已消失，北方許多無名窯場也開始燒製迎合金人品位的器物。只有定窯還在繼續燒製白瓷，並以「跨國貿易」的形式，將器物「出口」給南宋。在南方，建盞早已從北宋開始就奠定了自己的地位，龍泉窯也把官窯的粉青美學傳播開來，湖田窯的工藝越來越精湛……可以說，以汝窯、建窯、南宋官窯、龍泉窯為主線的簡潔美學，在此時已經發展到頂峰。吉州窯作為後起之秀，實在沒有進步空間了。

但是，吉州窯與其他高檔宋瓷一樣，明白形式的美感來自與其相稱的技術強度，這種強度不是為了彰顯或者炫耀技術本身，而是因為真正存在的而非僅僅被概念所形容的美感，必須由特定的、有難度的技術來實現。所以，吉州窯雖然無奈地回到了紋飾的路線，但與北宋時候相比，其技術有了肉眼可見的飛躍，這讓它能夠更準確地表達一種普及後的「文人氣質」。

這一片值得注意的還有作為底色的黑釉。那是一種很內斂的黑色，既不如建窯的黑釉厚重幽深，也不如當陽峪窯的黑釉銳利開闊。吉州窯的黑釉顯得有些遲鈍木訥又溫潤內斂，就像一位上了年紀的僧人，在別的器物裏絕無可見。黑能黑成這個樣子，真是難得。這種氣質，真不知這座窯場是怎麼得來的，難道真是因為距離寺廟很近，還要為寺廟燒製器物的緣故？另外，在這樣的黑色籠罩之下，無論何種裝飾（除了個別類型有泛藍或其他色彩之外），幾乎都以亮黃色釉為基本色彩，很像黑夜中浮現的影子。而且，這種「黑夜」始終帶著「僧敲月下門」的氣氛。

NO.802 是吉州窯另一種典型作品，被稱為「玳瑁紋」。它看起來像烏龜的殼或者珊瑚的剪影。據說「玳瑁」就是一種烏龜殼的名字，但我沒有考證過這名字的起源。玳瑁紋有兩種常見的風格，一種如圖所示，另一種是由黃色部分

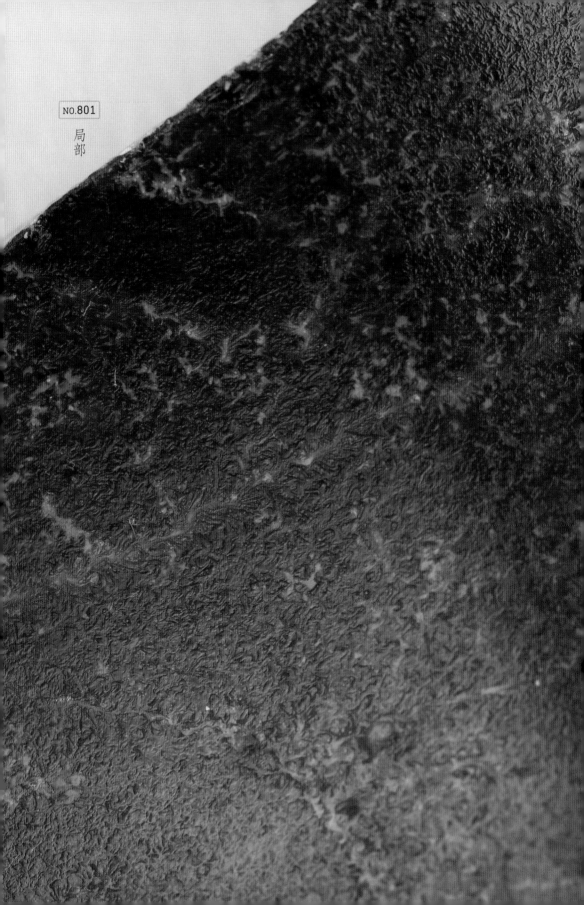

NO.801

局
部

構成更加接近龜殼的紋理。兩種釉面的基本特徵和物質組成是一致的。

這一片的釉面堅實而光潔，是比較難得的，因為吉州窯的釉面普遍比較脆弱，即便緊實，也是緊中帶薄。尤其是玳瑁釉的釉面很容易鬆軟，一旦鬆軟，表面的釉就會乾澀脫落（似乎釉面鬆軟大多是因為保存條件不好）。除非是當年質量極高的器物，否則很難敵得過時間的侵蝕；這或許是它獨特的工藝所致，也是它獨特的黑色質感的由來。細看這一片就會發現，上面有細細的開片，那種開片不能再變寬，一旦變寬，釉面就容易脫落了。所以玳瑁釉在繽紛潤澤的釉面下有著脆弱的基底，就像它的紋理所暗示的、某種轉瞬即逝的靈光一樣。那種黑色，也是來自這種轉瞬即逝吧。

NO.803 代表了吉州窯的「剪紙貼畫」工藝：以類似剪紙的工藝創造各種紋飾或文字，並把它轉移到釉面上。它的圖案部分是黑色的，周圍的釉面根據不同的燒製條件狀態會略有不同。這片的釉面看起來就像火焰，紋飾輪廓也呈現紅色，整體充滿了躍動感，似乎有熱氣冒出一樣。

紋飾的部分很難看出是梅花枝，這也是吉州窯的特點，有簡略而隨意的趨勢。我想，這大概是受到了南宋逐漸普及的文人畫風格的影響。在南宋，正統的院畫體系逐漸形成，這便是中國水墨風景傳統的根基。當時的文人畫則與之相對立，趨向個人化，技法更加隨意，筆觸與書法的關係也更加直接。

吉州窯還有一些以釉面繪畫為手段的裝飾技法，比如「月影梅」—— 用畫筆蘸上釉彩，再以瀟灑簡練的筆觸勾畫幾筆梅般的枝葉。這一圖案中並沒有月亮 —— 既然背景是黑色，枝葉是單色，自然就是月下的影子了。另外還有用撒釉技法勾勒的抽象圖畫，筆觸隨意奔放，頗像美國抽象畫家傑克遜·波洛克（Jackson Pollock）的作品局部。這些技法無法通過局部的碎片來展現，必須見到整體的圖案才行，所以就不在本書的討論範圍內了。

吉州窯無視宋瓷走向極簡的路徑，而選擇了文人畫的趣味，這就使它無法達到自身特性的極致，而是變成了另一張畫卷。如果說筆觸和繪畫的美感，自然還是文人畫本身更為高級，而吉州窯的繪畫工藝則成為這一美感的注腳。由於官窯和青瓷體系有著無法超越的高度，在南宋後期，吉州窯另闢蹊徑的選擇

類型
吉州窯

產地
吉州窯永和片區窯場

時代
南宋
1127—1279年

最寬處尺寸
76.0mm

吉州窯著名的「玳瑁釉」。這一片的黑釉十分亮澤，代表了吉州窯最好的釉面狀態，但與建窯對比一下就能發現它依然是剛中帶柔的。

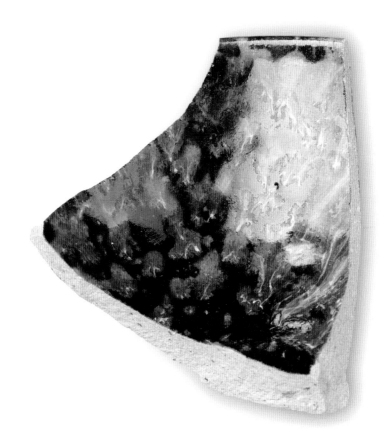

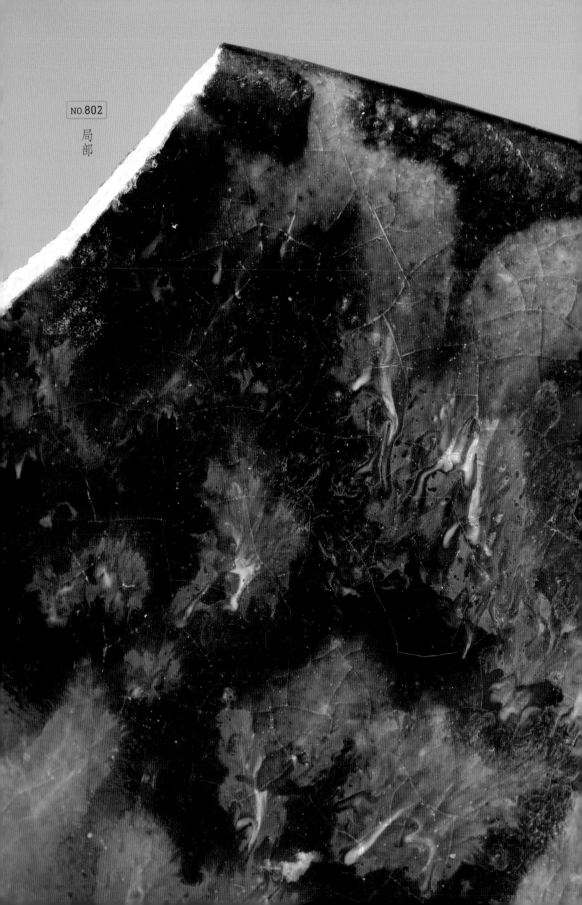

吉州窯著名的「剪紙梅花」
紋飾，在整個南宋的釉面裏
都算是躁動的，暗示了吉州
窯在寧靜的「木葉」之外，
對樸素的野生感的追求。

類型
吉州窯

產地
吉州窯永和片區窯場

時代
南宋
1127—1279年

最寬處尺寸
96.5mm

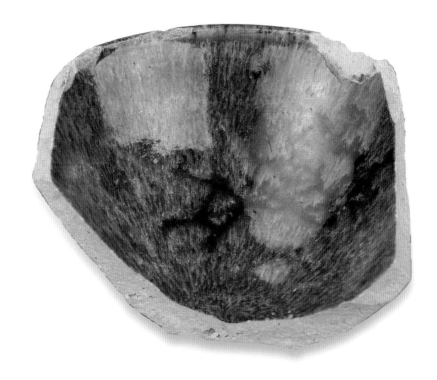

也就不難理解。它並沒有像北宋時期北方民窯的工匠那樣，選擇去正面挑戰極簡美學的難度。吉州窯的這一道路，也可以看作是宋瓷從經典走向洛可可式玩味風格的開始。這也像是禪意走向大眾的開始。

藝術品的氣質有兩種，一種是給予時代的，一種是時代給予的。前者不是每個時代都有，後者每個時代都有。汝窯當然是前者，建窯也是前者，吉州窯只是後者。如果要對比，就像達芬奇是前者，倫布朗只是後者。後者也足夠偉大了，只是與前者相比，多了那麼一點世俗氣，少了那麼一點特別。吉州窯的出現很晚，它並不像北宋的山水畫、稍晚出現的文人畫，或者汝窯、建窯那樣，直接以藝術形式映照了思想的發展。吉州窯所參照的，是建窯、文人畫等既有藝術創造的形式，並在其基礎上作了進一步的發揮。吉州窯的創造是針對風格的，而非針對思想的。在所有藝術的發展中，粗略一點來說，最初的風格來自思想和源於思想的直覺，後來的風格要麼來自新的思想或新的直覺，要麼來自既有風格的演變。吉州窯就是後者，因此略差一品，但還是很可貴。

無論如何，吉州窯將不那麼平易近人的禪宗思想，具體成為一片樹葉，一枝梅影，一舉瀟灑的塗鴉，或者一汪拙拙的黑色。這樣一眼就能看懂的風格，也是一種了不起的創造。「大眾禪意」講的就是這一點。只要別裝腔作勢，那麼大眾能夠理解的禪意，就是一種複雜之後的簡單，深奧之後的淺顯，或許這才是禪的本意。吉州窯能燒成那種特別的黑色，或許就來自這種情懷吧。

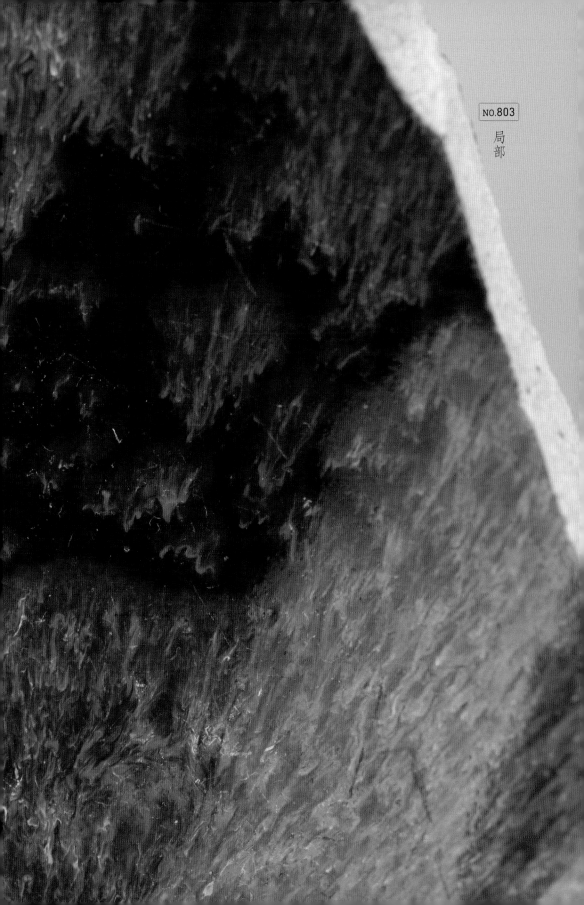

NO.803

局部

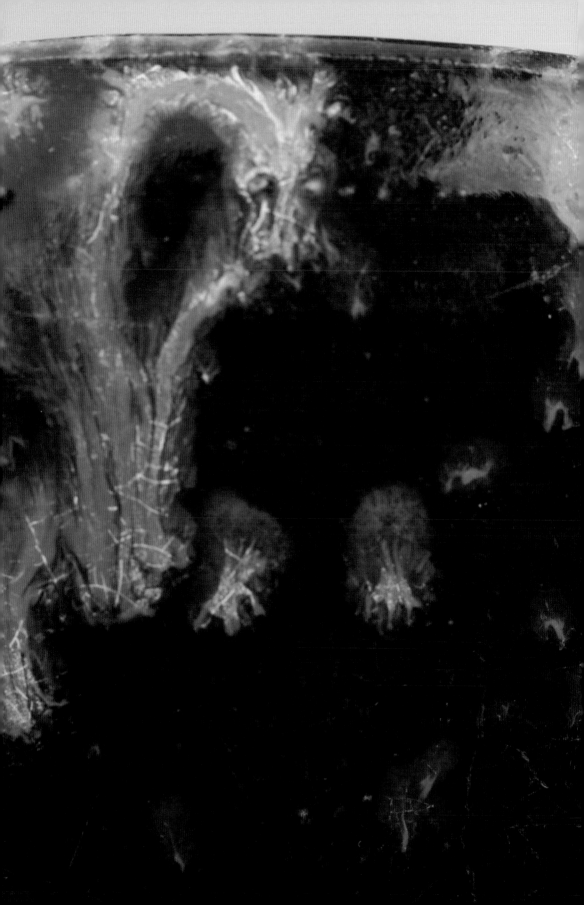

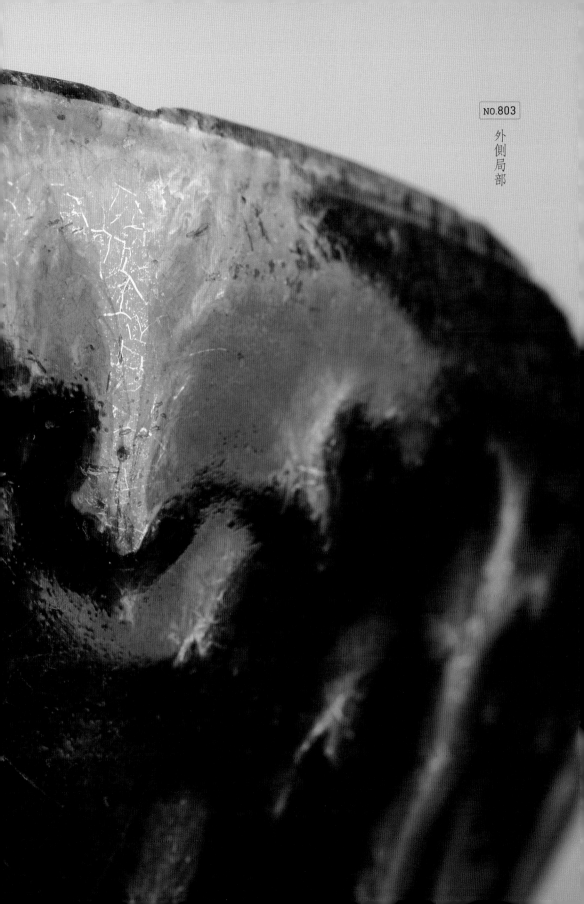

09

NO.901 ——— NO.914

彩色巧克力——

鈞窯的乳濁

作為一名嚴肅的藝術研究者，我必須承認，再好的藝術品，看久了也會疲憊，看瓷片也是如此。鈞窯呢，就是當我看累了其他瓷片，一看見它們就不會再累的品種。這有點像在美術館裏看到村上隆的作品：先是杜尚、梵高、卡拉瓦喬……突然間，誒，一個卡通女郎！

　　所以我把鈞窯放在了最後一章。它們就像巧克力或者冰淇淋，永遠不是正餐，但永遠比正餐好吃。它們與正餐比較之下的種種缺點，也都會成為優點。它永遠不是炸雞翅，因為炸雞翅是熱的，需要配可樂；它是涼涼的，可以配最好的茶。

　　鈞窯很難介紹，因為它的很多基本信息都存在疑問。首先，雖然它被明代文人列為宋代「五大名窯」之一，但目前可以確定生產時間的鈞窯產品，都是在宋王朝南遷後金王朝佔領的北方地區燒製的；有的甚至更晚，是在明代燒製的。越來越多文獻研究和考古物證的出現，證明了鈞窯並非始於北宋，始於金王朝的可能性越來越大。其次，鈞窯產品並不像其他高檔宋瓷，只在特定的窯場內生產，河南地區的許多窯場都發現了鈞窯，因此很難說清鈞窯究竟是哪座窯場或者哪個地區的發明。

　　綜上所述，「鈞窯」這個名字只能反映一種瓷器的類型。河南各窯場發現的這類瓷器都被稱為鈞窯。以天藍為基準色的乳濁釉面，是鈞窯最大的特點。

這種乳濁釉比龍泉窯的更早，也要粗糙很多。它有自己的脈絡，是從唐代的長沙窯和魯州花瓷演變而來的。

所以，鈞窯最早在哪裏生產，在哪個時代生產，依然是個謎。

NO.901 就是做工最為精良的鈞窯類型。清代的《禹州志》記載了河南神垕鎮生產鈞瓷，窯場設在城北的古鈞台，這是「鈞窯」名稱的來歷之一。考古學家在那裏也確實發現了生產鈞窯的窯場舊址，NO.901 就產自那裏。它的底部留下了支釘的痕跡，反映了受重視的程度，所以也有人認為，這樣的鈞窯是為宋代宮廷準備的。問題在於，作為一本明代文獻，《禹州志》並未說清神垕鎮鈞窯的年代。這種工藝精良的鈞窯器物，現在看來，更可能是明代的產品。即便可能產自明代，它作為宋瓷的形象也已經深入人心了。考古結論永遠無法打敗精彩的故事。

它的天藍色就像是大晴天的天空 ── 那種沒人會去欣賞的，最習以為常的，甚至還會嫌棄它刺眼的天空。與汝窯天青色所模仿的那種「雨過天青雲破處」相比，鈞窯似乎樸實而直接了許多，甚至有些傻乎乎的可愛，就像它粗糙而直白的釉面那樣。不過，誰又不喜歡大晴天呢？

做工最好的鈞窯釉面，都以這種天藍色為基準。這似乎印證了一種說法，就是鈞窯來自對汝窯的模仿。但是，鈞窯與汝窯的差別還是很明顯的。鈞窯明

類型
鈞窯

產地
神垕窯場

時代
不明

最寬處尺寸
168.5mm

天藍釉色的鈞窯，工藝精緻，但胎質與其他高檔宋瓷相比仍有差距。雖然這類釉面被看作鈞窯的代表作，但它更可能是明代產品。

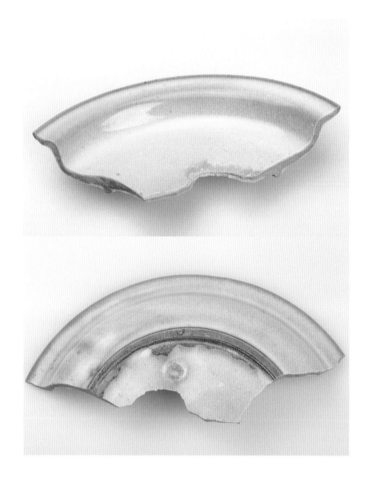

類型
鈞窯

產地
河南

時代
12—13世紀

最寬處尺寸
153.7mm

金王朝佔領北方時期的鈞窯，釉面溫潤雅致，可以看出宋代的單色釉美學對後世的影響。

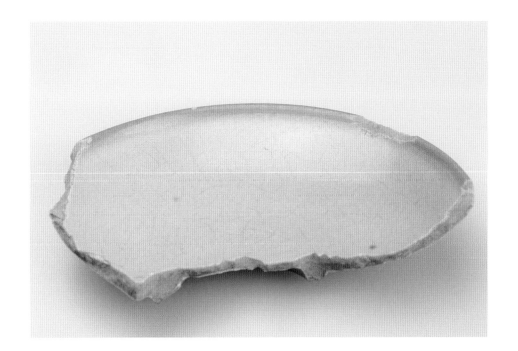

顯多了活潑，少了沉靜──用另一種說法叫
「火氣重」。它的美學特徵與其他宋瓷相比的
確有著突出的差別，這也支撐了它並非產自
北宋的論點。

　　NO.902 是另一種鈞窯釉面，發現於河南
的無名窯場。它的精緻程度不如前一片，屬
於典型的金王朝時期的產物，但它的沉靜和
穩健卻更接近宋代高檔瓷器的氣質。

　　它的釉色不一定是有意為之，但呈現出
寧靜與深遠之感。釉面沒有鈞窯常見的玻璃
質感，卻依然均勻，平滑，柔軟，光澤也是
內斂的。乳濁釉與生俱來的躍動感，在這裏
完全沉澱下來了。雖然它的顏色與天藍差距
很大，氣質卻與汝窯更加接近。有時候，內
在的一致性無需表面顏色來傳達。

　　它的做工並無過人之處，但恰好捕捉
到了某種稍縱即逝的、天地之間神秘而溫柔
的共鳴。在鈞窯裏，它就像一群學生裏不太
合群的那個，不是因為驕傲，而是具備了某
種超越年齡的德行，於是連自己都會感到不
安。只有在很久以後，它才會意識到這是無
來由的、只屬於自己的天賦，並心安理得地
接受之。

　　NO.903 帶有一抹紅斑，這常常被當作鈞
窯最具代表性的特點。這個特點又顯然與「鈞
窯仿汝」的結論相悖：以仿汝為目的的釉面，
怎麼會越來越花哨呢？可以看出，對鈞窯的

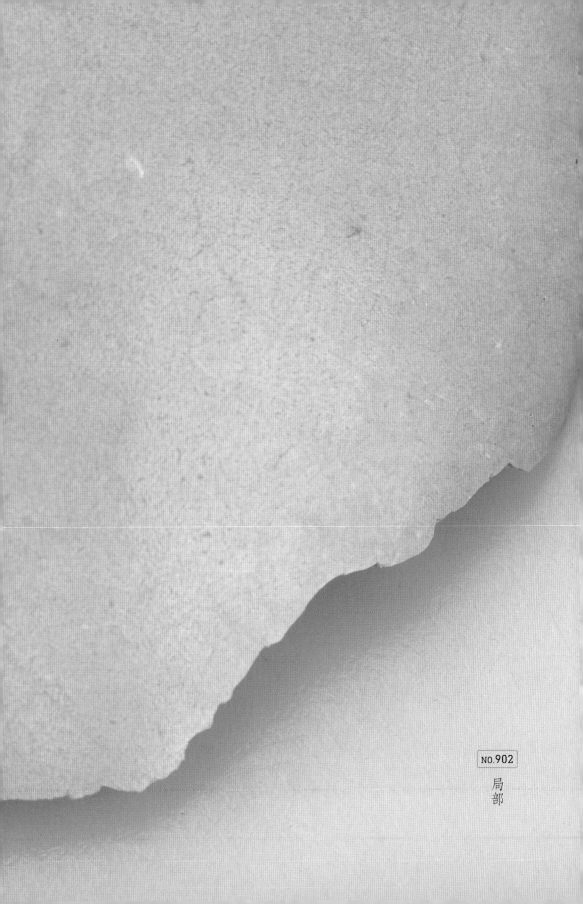

NO.902

局
部

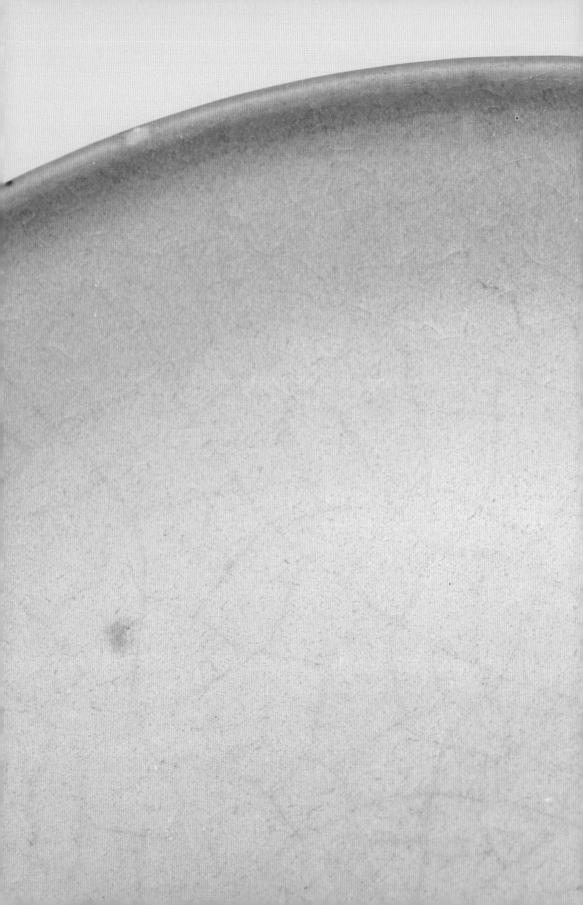

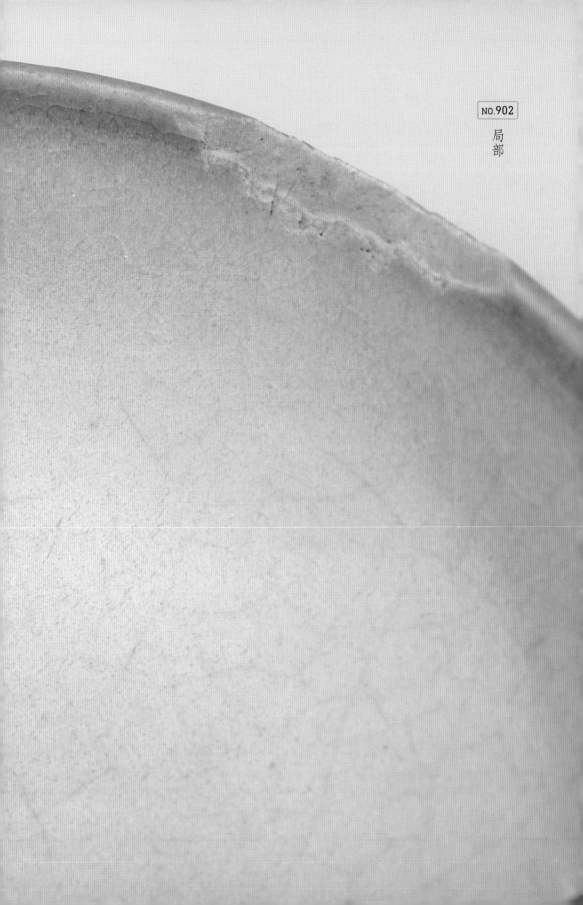

No.902

局
部

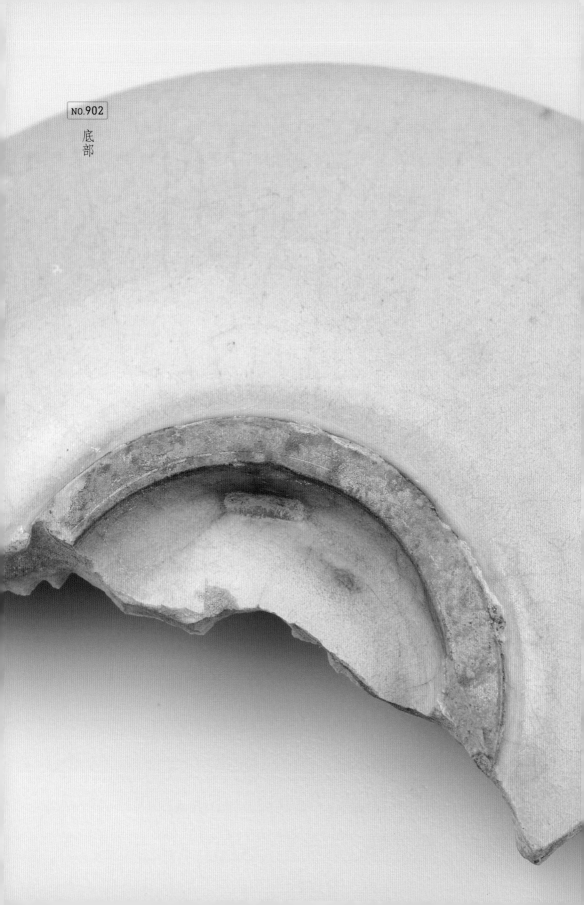

NO.902

底
部

類型
鈞窯

產地
河南

時代
12—13世紀

最寬處尺寸
52.4mm

以活潑的綠色為底、帶有紅斑的鈞窯釉面。紅斑被認為是鈞窯的典型紋飾，但鈞窯之美並不在此。

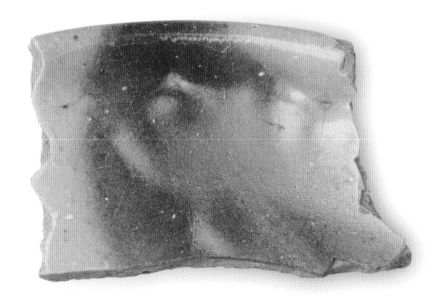

認知本身就有很多自相矛盾之處。我個人並不喜歡這種紅色的裝飾，它顯得粗糙，具有視覺上的強制性。我也不理解為何要用它來破壞本來單純的藍色系釉面。這種審美真的不像宋代人。

而且，對紅斑的過度強調，削弱了人們對鈞窯多樣性的認知。本章列舉的碎片不足以代表鈞窯的全部，卻能展示它的豐富變化。這些碎片來自河南各個窯場，大多產自金王朝的佔領區。它們雖然不是嚴格意義上的「宋瓷」，卻是北宋滅亡後單色釉在北方的回響。它們為「宋瓷」劃定了最後的美學邊界。

NO.904 是產自金代的鈞窯釉面，淡淡的藍色就像黃昏的天空。開片微微泛紫，十分特別，就像是蛋糕上的裝飾。它讓我想起一部動畫片，名字叫《你看起來很好吃》，講述一隻肉食性霸王龍收養了一隻草食性恐龍的故事。

這樣的鈞窯展示了金王朝在模仿宋人審美時的誤差。這種誤差常常表現為笨拙而不做作的優雅，以及粗糙卻又真誠的文氣，其實還蠻可愛的。

NO.905 可以算是「灰藍釉」的鈞窯吧。這名字是我自己取的，因為這一釉面並不典型，僅僅是工藝誤差的產物。看起來，只要是乳濁釉，就容易出現非典型的釉面。這一

片有種朦朧的，逐漸遠離的，讓心裏感到一陣冰涼的氣質。白色的斑點像雪花 —— 不是真正的雪花，而是心裏的雪花 —— 帶來了那種冰涼感。

　　NO.906 展示了鈞窯釉面很容易出現的「蚯蚓紋」。釉面有點乾澀，似乎是溫度不夠，又或者是溫度太高燒糊了？總之不太正常。但是，看起來依然好看，難道鈞窯最大的特點就在於怎麼燒都好看？

　　NO.907 的釉面相對輕薄而脆弱，加上這種明顯偏離天藍的、孔雀藍一般的藍色，一般被認為是金王朝之後的工藝特徵。這一片的特別之處在於它「非常」藍。在我見過的以「百公斤」計的鈞窯瓷片裏，這一片的藍色飽和度是最高的。它太藍了，以致有了一種類似藍寶石的質感。它又比寶石脆弱得多，這樣脆弱的東西發出這樣具有礦物質感的藍色，似乎違背了色彩的規律呢。

　　NO.908 上有一塊墨綠色的斑點。紅斑常見，墨綠斑反而特別，不知道是當時哪座窯場的發明。它看起來像某種糯米製作的軟糕，口感冰涼。墨綠的部分一定是甜的。鈞窯看起來就是這麼又可口又可愛。

　　後面還有各種各樣的鈞窯，就不一一介紹了。總之，鈞窯的美不像汝窯、官窯或建窯那樣，來自極盡精密之後的概率。鈞窯是簡單、豐富而又可愛的。它就像單純而善良的少男少女，無論做出怎樣的蠢事，都是值得欣賞的。偶爾，鈞窯也會變得深邃而憂鬱，就像少年們在夏天結束之時那樣……

類型
鈞窯

產地
河南

時代
12—13世紀

最寬處尺寸
58.9mm

由於工藝誤差而造成的特殊釉面，開片線是極罕見的紫色，十分可愛。

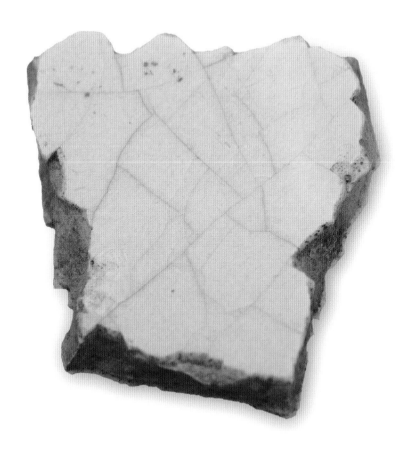

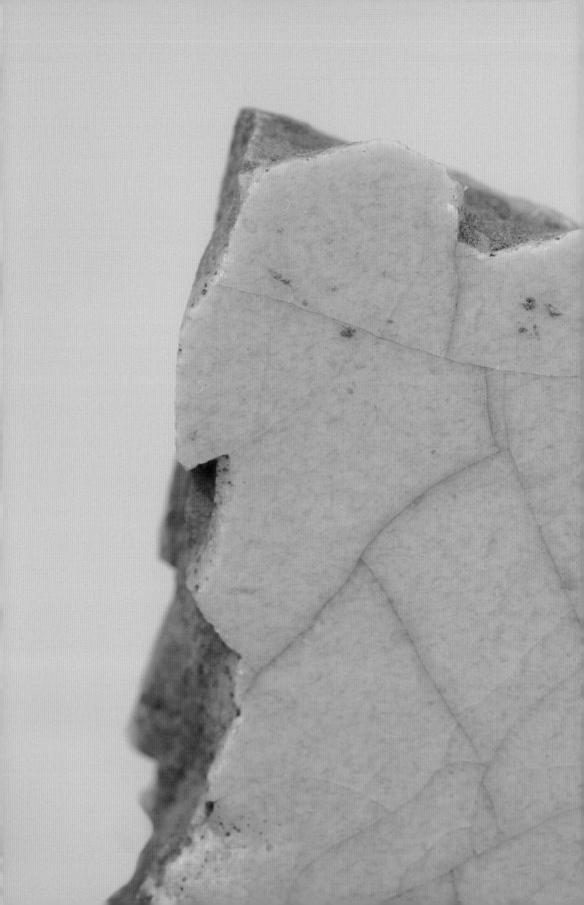

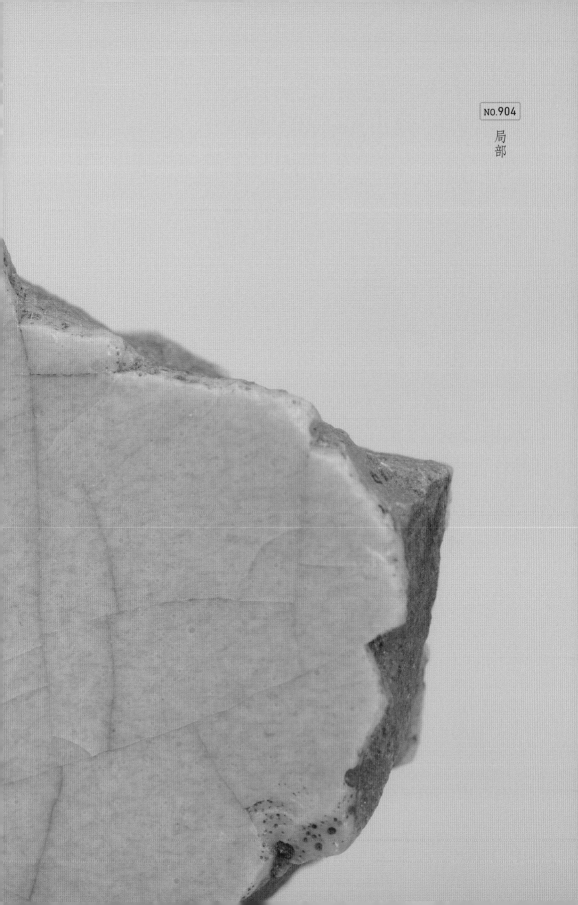

類型
鈞窯

產地
河南

時代
12—13世紀

最寬處尺寸
43.6mm

同樣出自工藝誤差的灰
藍色釉面。

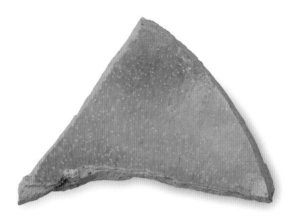

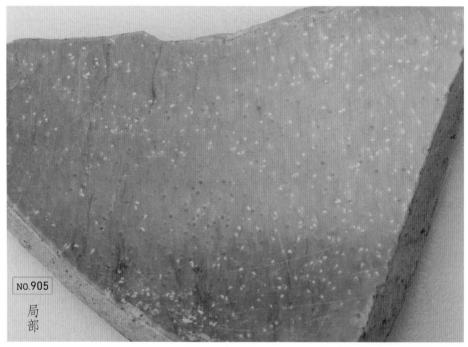

NO.905

局部

外側局部

類型
鈞窯

產地
河南

時代
12—13世紀

最寬處尺寸
78.0mm

展示了鈞窯釉面較常出現的「蚯蚓紋」，像蚯蚓在土裏穿行留下的線條。這是釉料密度不均造成的。

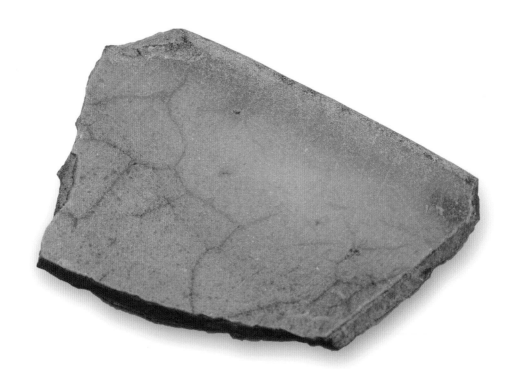

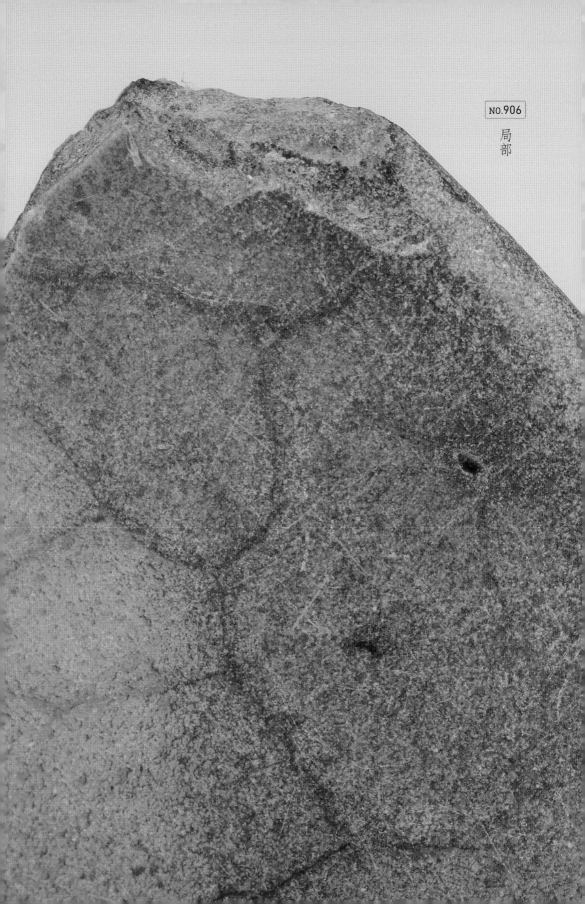

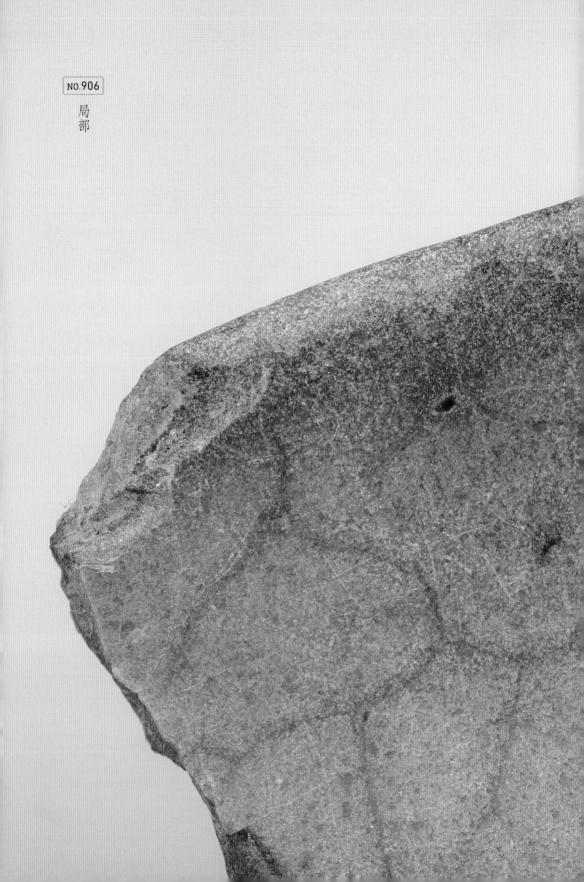

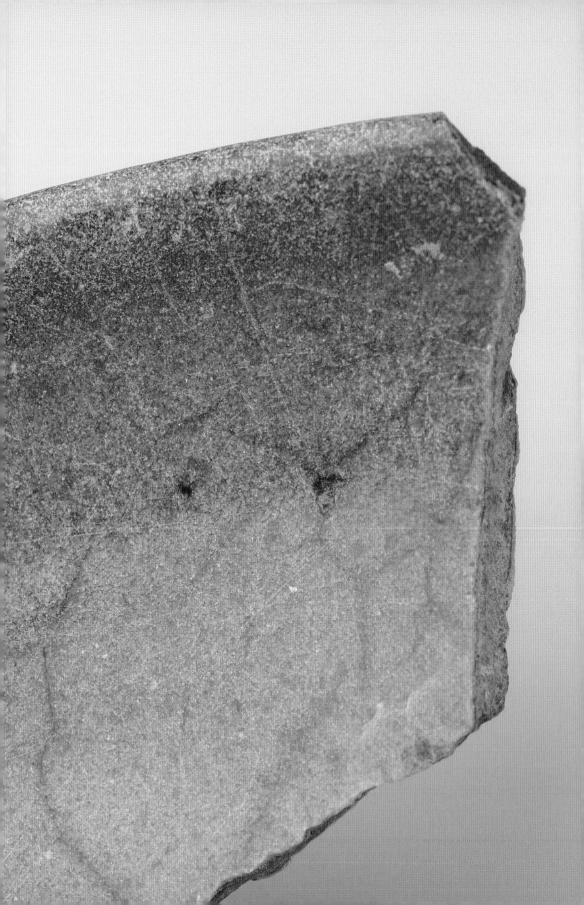

類型
鈞窯

產地
河南

時代
12—13世紀

最寬處尺寸
83.3mm

擁有寶石般藍色的鈞窯釉面。這種藍色調的鈞窯十分常見，成因不明，猜測也許和後來的青花瓷使用進口鈷料一樣，受到了阿拉伯美學的影響。

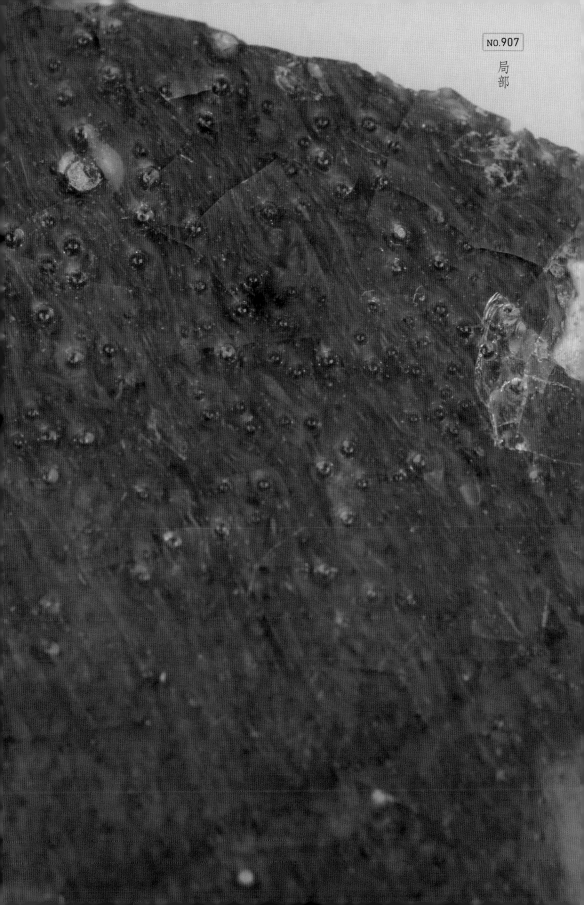

NO.908

外側局部

擁有墨綠色斑點的鈞窯釉
面，也屬於非典型釉面，但
凸顯了鈞窯的典型質感和俏
皮氣質。

類型
鈞窯

產地
河南

時代
12—13世紀

最寬處尺寸
51.1mm

類型
鈞窯

產地
河南

時代
12—13世紀

最寬處尺寸
49.6mm

釉面有墨綠色細紋，是釉面在窯內流動留下的痕跡。

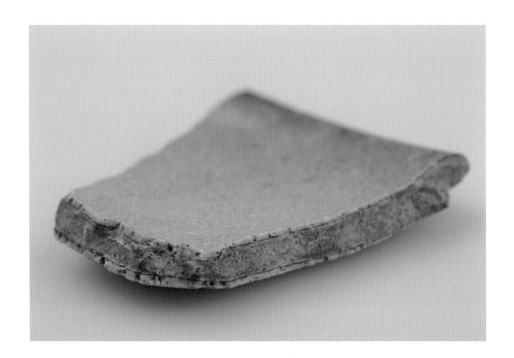

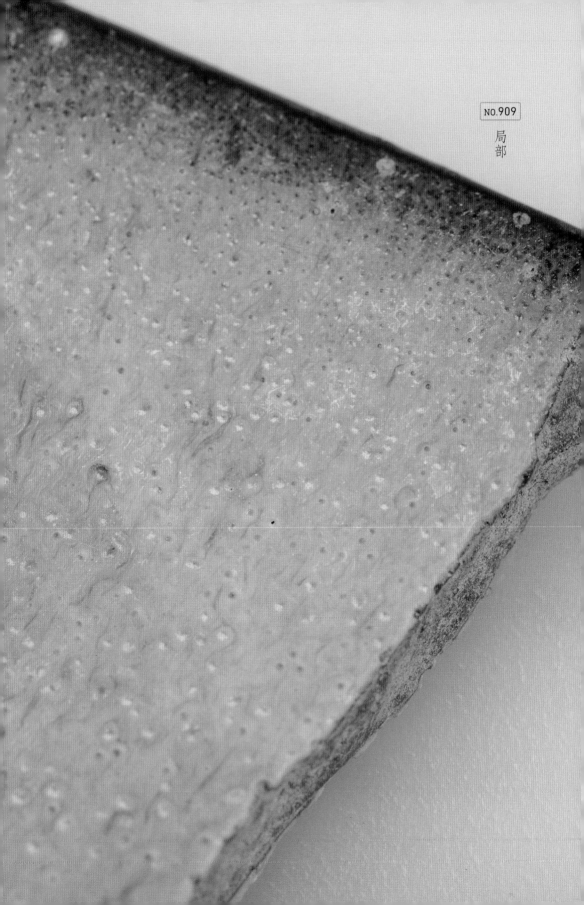

NO.909

局
部

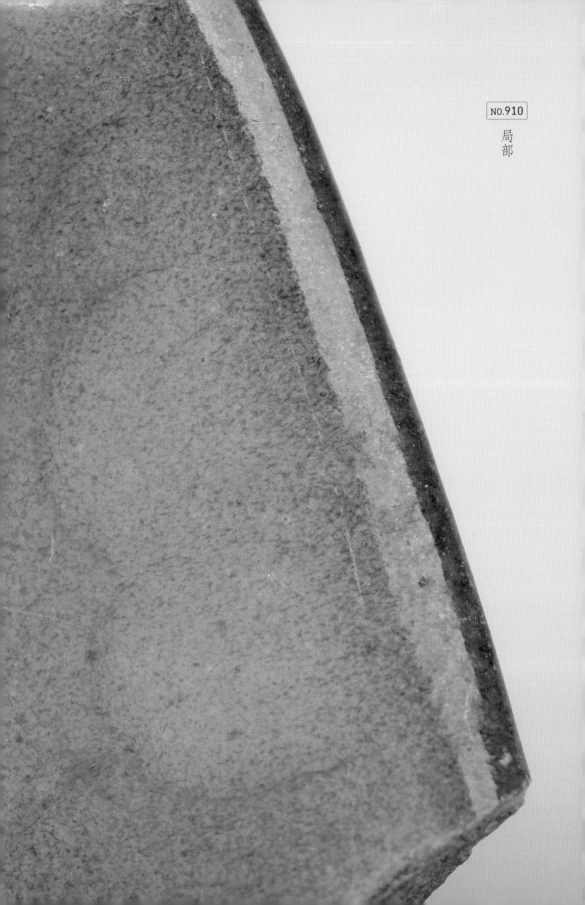

類型
鈞窯

產地
河南

時代
12—13世紀

最寬處尺寸
54.4mm

另一片灰藍色的鈞窯釉面，上面有釉面擴散不均勻留下的斑點。

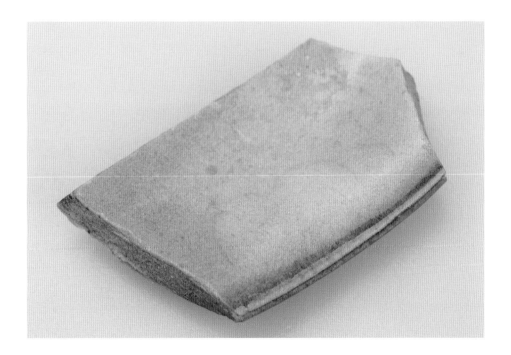

其他一些常見的金王朝或更晚期的鈞窯釉面

類型
鈞窯

產地
河南

時代
12—13世紀

最寬處尺寸
63.3mm

類型
鈞窯

產地
河南

時代
12—13世紀

最寬處尺寸
48.5mm

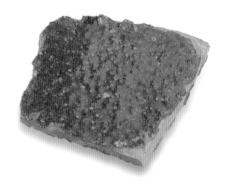

NO.913

類型
鈞窯

產地
河南

時代
12—13世紀

最寬處尺寸
58.3mm

NO.914

類型
鈞窯

產地
河南

時代
12—13世紀

最寬處尺寸
75.3mm

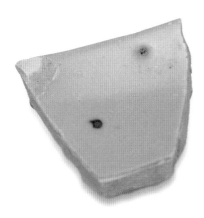

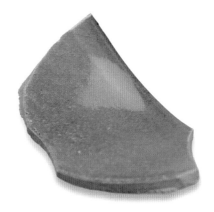

局部，與金王朝
時期的鈞窯釉面
有明顯不同。

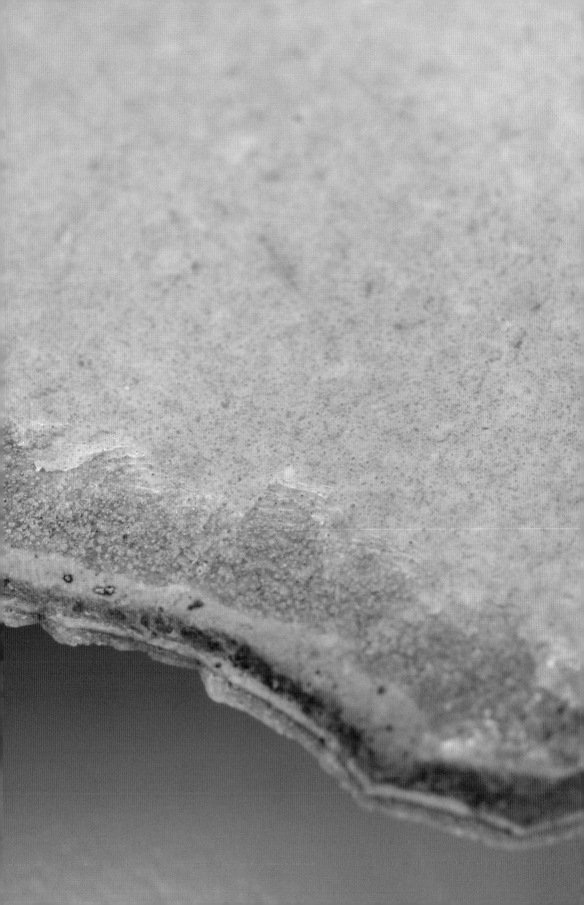

結語

宋瓷：優雅文明的物證

一、文明與歷史的真相

　　自然的造物之美，是不需要故事的，也是不變的，就像今日的陽光和人類出現之前的陽光並無二致。而人類的造物之美，都與人類的故事有關，這是它們被欣賞的基礎。而宋瓷的美連接著一整個文明。很多人知道，宋代是一個崇尚美的時代，有最好的文人和藝術家，但宋代絕不僅僅如此，它也是人類文明的一個黃金時代。這個時代應該有的故事，即便在許多熟知歷史之人那裏，也超出了想象。這是宋瓷在今天顯得落寞和孤單的原因。本文希望能簡述這個漫長的故事。

　　公元 614 年，隋煬帝楊廣接受了嬰陽王的請降，結束了對高麗的戰爭。雖然隋王朝的統治在不斷的征戰中接近尾聲，但南北朝以後，作為剛剛融入了眾多新民族團體的帝國，中國的統一局面得到了穩固，預示著唐宋大繁榮的開始。同年，穆罕默德在阿拉伯半島以先知的身份出現，宣講伊斯蘭教義，引領了伊斯蘭文明的崛起。

　　此前約兩百年，歐洲進入了黑暗時代。整個希臘羅馬文明已經跟隨東羅馬帝國（也就是拜占庭帝國）的人口遷徙被整體轉移、東遷到小亞細亞半島，並在那裏與其他文明交融發展。

　　在唐太宗統治的 24 年裏（公元 626—649 年），中國開始展現空前的強大

與繁榮，疆域向西擴張至阿爾泰山和中亞地區。同時期，奧馬爾一世的穆斯林軍隊先後佔領了大馬士革、耶路撒冷、兩河流域大部、北非東部以及巴勒斯坦和埃及。

在公元 600 年以後，隨著唐帝國的強盛、阿拉伯帝國的興起，以及拜占庭帝國的繁榮，世界文明的核心遷移到了歐亞大陸的東側。

民族間的融合早已變得紛繁複雜；和當時的中國人一樣，阿拉伯人也是由不同人種和民族構成的。擁有不同宗教背景和歷史淵源的成員，在伊斯蘭教和阿拉伯語的標示下統一起來，再以宗族為基本單位結合到一起。四大哈里發隨後開創了輝煌的阿拉伯帝國時代。

據記載，穆罕默德是一個商人，而伊斯蘭教義也是非常鼓勵經商的。《古蘭經》確定了投資的重要性，並規定了平等的契約責任，這實際上以更接近法理社會的觀念，促進了國際貿易的發展與完善。不僅如此，穆罕默德還確立了契約經營的條款，並將匯票、信貸、保險、銀行等金融制度系統化了。當然，這些並不都是他的發明，蘇美爾人和薩珊人在伊斯蘭教出現前已經在使用銀行、匯票還有支票。在中東、印度和中國，非常先進的會計技術也已經出現。它們暗示了當時國際貿易的發達程度，而這一系列金融技術在很長時間裏都被認為是意大利人在 11 世紀的發明。

不僅如此，穆斯林的哲學家還提出了「人是自由和理性的代表」這一思想，這直接影響了歐洲後來的宗教改革和人文主義理念。在吸收並發展了拜占庭帝國的希臘遺產後，穆斯林科學家確立了科學基於實驗的思想。這一思想過去被認為是歐洲人培根（Roger Bacon）在 13 世紀的發明，但在羅傑·培根的時代，「歐洲人實際上在推廣阿拉伯人的（科學）實證方法」。[注1] 因此，即便對伊斯蘭文明在數學、天文、醫療等方面無比巨大的貢獻視而不見，伊斯蘭國家也絕不是後世一些學者所形容的落後、暴虐、幽閉，甚至邪惡的國度；相

注 1： 見 Rober Briffault & Ziauddin Ahmad, *Muslim Contribution to Science*, Lahore: Kazi Publications, 1986, p.117。

反，它們的出現保證了歐亞大陸的繁榮和穩定，並以極低的關稅和各種優惠的對外政策，促進了以絲綢之路為代表的對外交往，將先進的思想和技術傳播到各處；同時以中間人的身份，將中國的先進技術傳播到拜占庭帝國和更遠的地方。

同時代的中國也扮演著文明與思想先驅者的角色。隨著「新儒家」思想的發展，尤其是其中「心學」和「理學」的發展，宋王朝成為了人類歷史上第一個具備脫離了宗教的現代性思想的文明。對這一問題的認知，也需要一點背景知識的追溯。

眾所周知，漢代是一個「罷黜百家，獨尊儒術」的時代，因為任何一個大一統的國家都需要一個統一的精神指向。在古代，這個精神指向往往是由宗教提供的，就像羅馬帝國需要基督教，後來的唐王朝需要佛教和道教一樣。在漢代中國，還沒有一種普遍流行的宗教思想，因此儒家思想出於大一統的需要被宗教化了，這也是儒家被稱為「儒教」的原因。孔子的形象和學說均被偶像化，已經和他的真實生平與個人想法沒有了直接的聯繫。在南北朝以後，隨著佛教的傳入和道教的興起，宗教領袖成為新的思想領袖，而「儒教」逐漸走向了思想和信仰領域的邊緣。到了唐代，禪宗的興起，弱化了佛教的信仰色彩，強調個人的思考與領悟，究其本質，是一種將宗教思想「去宗教化」的努力。在一個沒有系統化世俗思想的時代，這種「去宗教化」的努力也只能從佛教內部誕生：華嚴五祖圭峰宗密早在公元 9 世紀就提出了佛家、道家以及當時漢代遺留的儒家之間的相容性。而直到大約一百年後，他的這一思想才在淨土宗六祖永明延壽的推廣下得到了重視，並成為宋代「新儒家」思想的基礎。

「新儒家」包含了不同的學派，它們的共同點很鮮明：以早期的周敦頤為代表，思想家們對《周易》和先秦學說進行了重新闡釋，並建立了非宗教化的、世俗化的、以理性思辨為基礎的嶄新的世界觀和價值觀。這些思想裏面包含了許多佛學尤其是禪宗的思想。比如什麼是「追求真理的目的」，其答案就結合了大乘佛教中菩薩道的講述 —— 是為了普度眾生，關懷天下。這些思想不僅以追溯的方式，確立了「中華文明」之線脈，也讓全新的哲學體系由此誕

生。無論「心學」、「理學」，還是其他學派，當時的學者們都自稱繼承了「儒家」的思想，因此被後人統稱為「新儒家」。

為什麼要自稱「儒家」呢？縱觀所有哲學體系的發展，都是以對早期學說的注解和分析為基礎的，就像 18 世紀的歐洲現代哲學也是建立在古希臘早期哲學的基礎上，並以追溯的方式重塑了「西方文明」的線脈一樣。宋代的「新儒家」思想是以時代的發展為基礎，建立在個人理性思辨基礎上的哲學。這樣的思想，無疑與歐洲啟蒙時代的現代哲學一樣，具有劃時代的意義。關鍵的一點是，在當時的宋代，相對於「佛」和「道」，世俗化的哲學還沒有自己的名字 ——「哲學」一詞當時還未在中國出現。為了給這類思想找到足以與「佛」或「道」相提並論的合法性，並強調自身與過去的經典之間的關聯，「儒家」這個詞就被重新引入了。這時的所謂「儒家」，指的是世俗化的哲學體系，而不再是漢代那個被宗教化的「儒教」。因此，「儒家」在宋代，就是「哲學」、甚至「現代哲學」的代名詞。到明代以後，隨著皇權專制的加強，新儒家思想逐漸失去了活力，被壓縮為封建禮教的教條和控制思想的工具，宗教色彩也重新回歸。但是，不能就此認為，新儒家思想是為了封建禮教而生的 —— 就像柏拉圖的思想也曾被希特勒利用一樣。需要注意的是，對「新儒家」與哲學關係的理解，一直持續到五四運動時期「哲學」一詞剛剛傳入的時候：當時，如果有學者不明白「哲學」的含義，通常的解釋便是：「哲學就是西方的儒家」。現在，隨著概念和思維習慣的轉變，本文有必要重新闡明：「新儒家」就是東方的「哲學」。

這種哲學的產生，基於一個更深的背景：宋代的文明，無論從思想還是社會層面來看，都具備了「現代主義」的性質。當然，有學者會質疑此說，因為宋代的封建皇權統治並未發生根本的變化。這種觀點忽視了一點：宋代中國已經由唐代及更早的貴族社會進入了市民社會，整個國家的權力結構發生了根本性的變化。這種變化雖然沒有觸及皇權專制，但皇權的消失僅僅是狹義的歐洲現代主義變革中的標誌。作為一種現象，它並不能在還原了具體背景的歷史現實中，衡量變革本身的深刻與否。

「現代主義」這個概念，如果拋開在西方歷史中特定的背景和地域概念，究其本質，包含了以下四個因素：從思想、民族、宗教、文化身份等方面進行的，對國家現有的文明傳承的梳理和反思；對世俗化的世界觀以及對「真理」、「道德」、「良知」等價值觀的重新確立；對個人生命、思想等方面權利和價值的啟蒙與認可；對宏觀的歷史與社會層面的「進步」與「創造」的強調。宋代的文明與文化無疑是具備這些特徵的。

正因為如此，宋代的「新儒家」在許多方面深刻地影響甚至直接促成了歐洲 17 世紀的早期現代主義運動，也就是「啟蒙運動」。除了「自然與理性的關係」對啟蒙思想影響深遠之外，還有很多具體的案例，較為著名的一個便是亞當·斯密的自由市場理論實際上來自「無為而治」的思想——「自由放任」這一概念就是英文對「無為」一詞的直接翻譯。根據約翰·霍布森（John Atkinson Hobsen）的評價：在 17 世紀，如果一位歐洲思想家不談及中國，就像一位當代中國的思想家不談及歐洲一樣，是不可想象的。

宋代中國除了思想和文化藝術的高度發達之外，在航海、軍事、農業、稅收、印刷、商品經濟等方面也都取得了革命性的進展。最需要注意的是，羅伯特·哈特威爾 (Robert Hartwell) 在發表的《十一世紀中國鋼鐵工業的市場、技術及企業結構》一文中，論證了中國宋代鋼鐵革命的存在。他提供了詳細的分析數據—— 在宋神宗熙寧十一年，也就是公元 1078 年，中國的鐵產量達到 12.5 萬噸；而英國在 1788 年，也就是工業革命開始約 20 年之後，鐵產量也只有 7.6 萬噸。1080 年，中國的鐵與稻米的價格比率是 177：100，說明鐵的價格非常低。那時中國已經在使用煤炭，而英國直到工業革命後才開始使用。[注2] 宋代奠定的鋼鐵技術優勢一直保持到鴉片戰爭後：英國在 1852 年發明了「轉爐煉鋼法」，這一重要技術直接來自對到訪的中國煉鋼技師的學習。[注3] 這些情

注 2：見 Robert Hartwell, "Markets, Technology, and the Structure of Enter-prise in the Development of the Eleventh Century Chinese Iron and Steel Industries", *Journal of Economic History* 26 (1966), pp.29-58。

注 3：見 Robert K.G Temple, *The Genius of China*, Simon & Schuster, 1986, p.49。

形揭示了中國古代工業發展的冰山一角。如果回想英國的圈地運動，就不難理解鋼鐵工業所需要的大量基礎設施、技術以及人力保障。它足以提示人們重新想象宋代中國的基本面貌，那裏絕不僅僅有山水花鳥而已。

不難看出，13 世紀以前歐亞大陸上的國家已經發展出高度的文明，它們通過思想和物質的交流，而不是戰爭，緊密地聯繫在一起，並且在更深的程度上相互依賴。同時，各種貿易情況和數據表明，從公元 600 年開始，阿拉伯人、波斯人、猶太人、非洲人、爪哇人、印度人以及中國人，已經創立了由陸地與海上交通構成的全球化經濟模式。他們將自己的繁榮傳播到更遠的地方，並奠定了近現代文明的一切基礎。

在同一時期，直到公元 751 年加洛林王朝建立以及八九世紀意大利城邦國家的出現，歐洲才以極落後的身份和無足輕重的規模，加入全球化網絡。威尼斯的崛起就是這一情況的最真實寫照。13 世紀後，埃及控制了意大利城邦通往亞洲的海上航線，並由此控制著歐洲的貿易規則。直到這個時候，歐洲與外界的聯繫仍然是非常稀少的。威尼斯在 14 世紀與蘇丹簽訂條約，才得以在中東穆斯林制定的貿易規則下，藉助埃及的亞歷山大港，與東方的國家進行貿易。威尼斯唯一能夠獲利的對外交流方式，就是依靠埃及的貿易地位，進入一個由東方國家所主宰的世界體系。威尼斯一座城市幫助了整個歐洲的經濟復蘇，因為「歐洲貿易只是由於東方商品經過意大利傳入歐洲才最終成為可能」，[注4] 威尼斯也由此成為當時歐洲最重要和最繁華的城市。不僅如此，絲綢之路所傳遞的思想、制度以及各種科學技術，也通過威尼斯進入歐洲，「這些資源組合使得『意大利人』的各種經濟和航海革命成為可能，他們本來沒有理由以此而聞名」。[注5] 這些資源也是幫助意大利在 14 世紀開始文藝復興的關鍵因素。對於歐洲的落後情況，卡羅·奇波拉 (Carlo Cipolla) 曾說：「雖然地理知識在公元

注4：約翰·霍布森：《西方文明的東方起源》，孫建黨譯，山東畫報出版社，2009 年，第 106 頁。（約翰·霍布森的論述在很大程度上啟發了本章節的寫作。）

注5：同上，第 107 頁。

700 年至 1000 年間不斷豐富……但阿拉伯的地理學家對歐洲不感興趣，不是因為存在一種敵視的態度，而是因為那時的歐洲沒有任何能讓人產生興趣的地方。」[注6]

　　當然，尋找過去的歷史並不是為了某種虛無的優越感。必須正視的事實在於，歐洲在 13 世紀以後的發展，完全是以後來者的身份，依賴著一個東方國家所構建的成熟文明網絡。這些歷史提示人們，世界文明總是在一種相互依賴的體系中共同存在的，這種共存的深刻性超出了一般社會學或政治學的字面意義。可是，五四運動以來，中國學者常常根據近百年來中國衰落和西方崛起的事實，相信西方中心主義的觀點，認為西方具有一系列天然的先進性，例如理性、自由、進步、工業化等等；這些特性讓西方以一種神話英雄般的方式，獨立發展出一套先進的思想、科技以及經濟體系，完成了從希臘文明到文藝復興再到工業革命的進步。而東方則具有天然的落後性，例如專制、非理性、停滯、農業化等等；這些特性可以讓「東方」的落後成為一種「必然」，一切或大或小的成就都被忽視、甚至故意抹殺，讓它們僅僅成為「必然結果」之前的無足輕重的過程。如果這樣的邏輯成立，那麼一位身處 12 世紀的穆斯林或者中國學者，完全可以根據當時的事實，將所有這些「天然特性」在東西方之間對調，並給出無比充分的證據。但這是沒有意義的，每個文明的發展都有各自的起伏，如同四季變遷般自然；沒有人可以根據眼前的短暫經驗，去隨意總結延綿數千年的故事。

　　如果宋瓷值得被欣賞，它所提醒的首先是文明與歷史的真相本身。它所牽連的是一個真實而充滿生機的文明，而不是今天常見的書寫所渲染的，一個所有優點都只成了失敗的原因，一個僅僅為了落後與腐朽而生的，具有東方情調和可疑玄學與四大發明的糟糕國度。

　　更重要的是，「東方」與「西方」這對概念是在 17 世紀的「啟蒙運動」之後，歐洲學者在塑造歐洲身份的時候提出的。它生硬地把世界分成了兩半，由

注6：約翰・霍布森：《西方文明的東方起源》，孫建黨譯，山東畫報出版社，2009 年，第 89 頁。

此可以更加方便地總結各自的優劣，並塑造一個「西方」從希臘時代就開始崛起的神話，把「東方」變成一個與之反襯的「他者」。但 17 世紀之前，歐亞大陸上的文明交流已經超過一千五百年，那裏從沒有「東方」與「西方」，只有羅盤所指的方向，無數的高山、河流、草原、海洋所構成的風景，以及人在其中的足跡。如果「理性」是現代文明的重要元素，那麼它絕不意味著用概念去掩埋這個世界，而是看到它原本的樣子。

宋代的高度文明，它在當時世界所處的位置，及其現代化的狀態與意識形態，正是宋瓷美感的源頭。宋瓷所代表的不是「東方」，也不是「古代」，它是一個充滿朝氣的優雅文明所留下的物證。這些瓷片在破碎之後更加純粹的狀態以及它們所重現的細節，都提示著人類對美的追求所能達到的極致，以及背後驅動這一切的精神世界。它們是如此美好，以至於無法讓今天的人們停留在對往昔的追憶裏，而是從廣闊的時空圖景中重拾信心，並意識到今天的一切與天地宇宙之間的永恆聯繫。一切當代的焦慮和挑戰，無論看起來如何，都來自人對美好事物的天生熱愛。

二、審美與傳統

審美是非常個人化的行為，對美的判斷也是如此。但是，「美」仍然有自身的尺度。「尺度」不能決定個人的好惡，也不能判斷作品的「好壞」；但是，它可以展現被衡量的對象所揭示的內涵以及所跨越的時空。每個事物都可以用不同的尺度去看待，而宋瓷的特別之處在於，它可以存在於追問最深、跨度最廣的尺度當中。因此，即便對今天的當代藝術研究而言，宋瓷仍然是一個無法取代的參照。

從晚唐開始，歷經五代，直到北宋，中國社會完成了從貴族社會到市民社會的轉型，並逐漸誕生了具備現代主義性質的思想。正如 19 世紀的歐洲現代主義思潮催生了人們熟知的「印象派」、「表現主義」、「立體派」等許多現代主義藝術流派一樣，在宋代新儒家思潮的支撐下，藝術家們也脫離了藝術的宗教性，轉而進行個人化的表達。從五代開始逐漸成熟的山水風景畫就是這種表

達的代表。

在談論中國古代風景畫的時候，人們常常談及其中所表現的自然觀、世界觀、筆墨規範以及所蘊含的中國文化傳統。但是，在這樣的認知方式裏，山水畫僅僅被看作是固有的、「從來就存在於中國文化中」的整體。山水畫的誕生沒有被放置於它所處的真實時代背景中。最為關鍵且明顯的一個因素被忽視了：與它誕生之前的中國繪畫相比，山水畫家拒絕讓作品服務於宗教，拒絕在畫面中進行任何與宗教或個人有關的敘事；繪畫不再是講述神話傳說、佛教故事、民間傳說、帝王功績、傳統禮儀或畫作贊助人生平事跡的工具，而是成為藝術家表達個人世界觀和精神世界的手段。藝術由此脫離了宗教層面的功能性，變成個體化思想與存在狀態的載體。可以說，宋代的山水畫，本身就是現代主義性質的藝術。這種轉變所帶來的衝擊，不亞於抽象畫的誕生所帶來的衝擊 —— 第一次看到山水畫和抽象畫的人會問同一個簡單而意味深長的問題：「這畫是什麼意思？」最初的山水畫也會像最初的印象派繪畫那樣，被當時的大多數權威當作異端來排斥。

從今天的視角來看，山水畫的世界觀似乎是統一的，對它們的各種形容，都來自一個模糊的「儒家思想」或者「中國傳統」。實際上，正如現代主義藝術的各個流派展示了不同的世界觀與思想一樣，五代北宋以來的山水畫，也展示了新儒家不同學派以及不同的個人理解所帶來的、截然不同的世界觀，這是它們所謂不同「風格」的根本由來。關於這一點，岡田武彥等學者也曾經給出過詳細的分析。

與新儒家思想影響了歐洲啟蒙運動的現代哲學一樣，中國的山水畫也相應地影響了啟蒙運動時期歐洲藝術的發展。一個最直接的例子便是：在啟蒙運動之後，歐洲終於也出現了以純粹的自然風景為題材的繪畫 —— 其中或許也會出現人物的形象，但和中國山水畫中的人物一樣，處於非常次要的點綴性的位置。這些歐洲的山水畫常常連基本的主題都和中國山水畫一致：表達藝術家對作為個體的「自我」與「自然」之間獨特關係的認知。無論「浪漫主義」還是「新古典主義」，歐洲當時的重要藝術形態也都談及了對「自然」的認知方式。

這個話題是人類從宗教走向自由思想的必經之路。

宋代藝術之所以成為更為廣闊的世界文明與文化之流變中的一部分，就在於它為人類提供了審視自身與世界的契機。它不是基於任何既有的、封閉的文化線索或者審美趣味的一時之作，而是植根於宋代社會和文明形態的變革。它們的美感源於文明形態在變革時產生的活力。這種活力可以脫離自身的時代背景，讓人發現存在於自我與世界之間的，更為基礎、更為深刻的聯繫，並由此為後世提供了取之不盡的靈感。因此，宋代藝術雖然理所當然是「典型」的中國藝術，卻不是任何「規範」的中國藝術。

通過這樣的梳理，我希望讀者能在中國五代和北宋時期的山水畫中，看到那個時代某種形而上層面的真實。它們所展示的，並不是任何定型的「傳統」，而是新思想誕生之時所獨有的、文明與文化的無限生機。它們來自爆發式出現的無盡靈感，充滿力量的創造，以及爭先恐後的、個人英雄式的思想和藝術探險。

在歷史的書寫中，「文明」永遠是被追溯的。例如，在古希臘或者古羅馬帝國，沒有一位學者會說：「我們處於西方文明的開端」或者「我們需要為西方文明打下基礎」。這就像在中國抗日戰爭的開端，沒有人會說「八年抗戰開始了」一樣。在啟蒙運動時期，「西方文明」才成為一個概念，它過往的點滴流變才被連綴為一個整體，被書寫和固定；而「中華文明」作為一個整體被梳理和書寫，正是在宋代。可以說，當一個文明具備了自覺意識的時刻，也就是將自己「文而明之」的時刻，才算是迎來了屬於自己的世界和自己真正的開端。這樣的時刻是藝術與文化的黃金時刻。

宋瓷就誕生於這一時刻。它們的美不屬於任何既有的傳統。它們存在於令一個偉大的「傳統」得以形成的時空與活力的流轉中。它存在於這樣的尺度裏。

索 引

NO.101
15—17 頁

類型：越窯青瓷
產地：上林湖窯場
時代：五代（907—979 年）
最寬處尺寸：134.8mm

NO.102
19—20、22—23 頁

類型：越窯秘色瓷
產地：上林湖窯場
時代：五代（907—979 年）
最寬處尺寸：91.0mm

NO.201
27、29 頁

類型：汝窯
產地：清涼寺窯場
時代：北宋（960—1127 年）
最寬處尺寸：40.6mm

NO.202
31—35 頁

類型：汝窯
產地：清涼寺窯場
時代：北宋（960—1127 年）
最寬處尺寸：58.4mm

NO.203
38—41 頁

類型：青瓷
產地：河南某窯場
時代：北宋（960—1127 年）
最寬處尺寸：73.3mm

NO.301
45、47—49 頁

類型：細白胎
產地：當陽峪窯
時代：北宋（960—1127 年）
最寬處尺寸：128.1mm

NO.302
50 頁

類型：細白胎窯變
產地：當陽峪窯
時代：北宋（960—1127 年）
最寬處尺寸：94.4mm

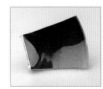

NO.303
51—53 頁

類型：細白胎窯變
產地：當陽峪窯
時代：北宋（960—1127 年）
最寬處尺寸：99.6mm

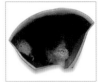

NO.304
54—55 頁

類型：窯變釉
產地：當陽峪窯
時代：北宋（960—1127 年）
最寬處尺寸：121.9mm

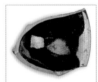

NO.304-2
56—57 頁

類型：窯變釉
產地：河南某處窯場
時代：北宋（960—1127 年）
最寬處尺寸：99.9mm

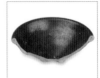

NO.305
58—59 頁

類型：窯變釉
產地：當陽峪窯
時代：北宋（960—1127 年）
最寬處尺寸：116.8mm

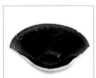

NO.306
60—63 頁

類型：黑釉
產地：河南某處窯場
時代：北宋（960—1127 年）
最寬處尺寸：145.2mm

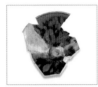

NO.306-2
64—65 頁

類型：黑釉窯變
產地：當陽峪窯
時代：北宋（960—1127 年）
最寬處尺寸：135.5mm

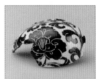

NO.307
66—67 頁

類型：白地黑釉剔花工藝
產地：當陽峪窯
時代：北宋（960—1127 年）
最寬處尺寸：108.3mm

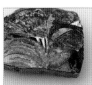

NO.307-2
68 頁

類型：不明
產地：不明
時代：11—13 世紀
最寬處尺寸：51.9mm

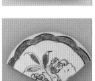

NO.307-3
69 頁

類型：紅綠彩
產地：當陽峪窯
時代：12—13 世紀初
最寬處尺寸：82.2mm

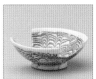

NO.308
70—71 頁

類型：絞胎工藝
產地：當陽峪窯
時代：北宋（960—1127 年）
最寬處尺寸：90.2mm

NO.308-2
72—75 頁

類型：絞胎工藝
產地：鞏縣窯
時代：唐（618—907 年）
最寬處尺寸：145.8mm

NO.309
77、80—81 頁

類型：青瓷
產地：不明
時代：五代—北宋（10—12 世紀
年）
最寬處尺寸：51.1mm

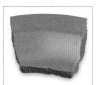

NO.309-2
82—83 頁

類型：青瓷
產地：不明
時代：五代—北宋（10—12 世紀
年）
最寬處尺寸：51.6mm

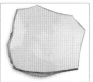

NO.401
89、91 頁

類型：白瓷
產地：定窯
時代：北宋（960—1127 年）
最寬處尺寸：74.8mm

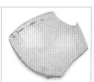

NO.402
92—93 頁

類型：白瓷
產地：定窯
時代：12—13 世紀
最寬處尺寸：96.0mm

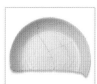

NO.403
94—95、97 頁

類型：白瓷
產地：定窯
時代：12—13 世紀
最寬處尺寸：139.9mm

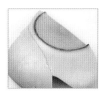

NO.501
101—103 頁

類型：官窯
產地：老虎洞
採集地點：南宋皇城遺址
時代：南宋（1127—1279 年）
最寬處尺寸：96.7mm

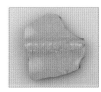

NO.501-2
104 頁

類型：官窯
產地：老虎洞
採集地點：南宋皇城遺址
時代：南宋（1127—1279 年）
最寬處尺寸：41.2mm

NO.501-3
105—106 頁

類型：官窯
產地：郊壇下
採集地點：南宋皇城遺址
時代：南宋（1127—1279 年）
最寬處尺寸：59.1mm

NO.501-4
107—109 頁

類型：官窯
產地：老虎洞
採集地點：南宋皇城遺址
時代：南宋（1127—1279 年）
最寬處尺寸：42.8mm

NO.502
111—113 頁

類型：官窯
產地：老虎洞
採集地點：南宋皇城遺址
時代：南宋（1127—1279 年）
最寬處尺寸：61.9mm

NO.503

115—117 頁

類型：官窯
產地：不明
採集地點：南宋皇城遺址
時代：南宋（1127—1279 年）
最寬處尺寸：61.2mm

NO.504

118—121 頁

類型：官窯
產地：老虎洞
採集地點：南宋皇城遺址
時代：南宋（1127—1279 年）
最寬處尺寸：80.5mm

NO.505

123—125 頁

類型：官窯
產地：不明
採集地點：南宋皇城遺址
時代：南宋（1127-1279 年）
最寬處尺寸：69.5mm

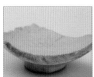

NO.506

126—127、130—131 頁

類型：官窯
產地：老虎洞
採集地點：南宋皇城遺址
時代：南宋（1127—1279 年）
最寬處尺寸：79.1mm

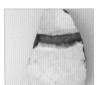

NO.506-2

132—133 頁

類型：不明
產地：老虎洞
採集地點：不明
時代：南宋（1127—1279 年）
最寬處尺寸：49.5mm

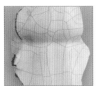

NO.507

134、136—137、139、280 頁

類型：官窯
產地：老虎洞
採集地點：南宋皇城遺址
時代：南宋（1127—1279 年）
最寬處尺寸：83.3mm

NO.507-2

138 頁

類型：官窯
產地：郊壇下
採集地點：官窯郊壇下窯場故址
時代：南宋（1127—1279 年）
最寬處尺寸：41.4mm

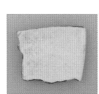

NO.507-3

139 頁

類型：官窯
產地：郊壇下
採集地點：官窯郊壇下窯場故址
時代：南宋（1127—1279 年）
最寬處尺寸：35.1mm

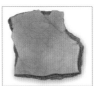

NO.508

140—141 頁

類型：官窯
產地：老虎洞
採集地點：南宋皇城遺址
時代：南宋（1127—1279 年）
最寬處尺寸：56.1mm

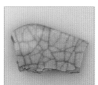

NO.508-2

141 頁

類型：官窯
產地：不明
採集地點：南宋皇城遺址
時代：南宋（1127—1279 年）
最寬處尺寸：46.0mm

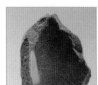

NO.509

142、144—145 頁

類型：官窯
產地：郊壇下
採集地點：官窯郊壇下窯場故址
時代：南宋（1127—1279 年）
最寬處尺寸：79.6mm

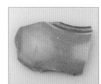

NO.509-2

146 頁

類型：官窯
產地：郊壇下
採集地點：官窯郊壇下窯場故址
時代：南宋（1127—1279 年）
最寬處尺寸：71.0mm

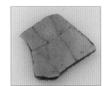

NO.509-3

147—148 頁

類型：官窯
產地：郊壇下
採集地點：官窯郊壇下窯場故址
時代：南宋（1127—1279 年）
最寬處尺寸：28.6mm

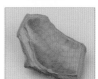

NO.509-4

149—151 頁

類型：官窯
產地：老虎洞
採集地點：官窯老虎洞窯場故址
時代：南宋（1127—1279 年）
最寬處尺寸：69.9mm

NO.601
155—159 頁

類型：石灰碱釉
產地：龍泉窯大窯區窯場
時代：南宋（1127—1279 年）
最寬處尺寸：78.5mm

NO.602
161 頁

類型：石灰碱釉
產地：龍泉窯大窯區窯場
時代：南宋（1127—1279 年）
最寬處尺寸：99.7mm

NO.602-2
162—163 頁

類型：石灰碱釉
產地：龍泉窯人窯區窯場
時代：南宋（1127—1279 年）
最寬處尺寸：78.1mm

NO.603
164 頁

類型：石灰釉
產地：龍泉窯
時代：13—14 世紀
最寬處尺寸：75.2mm

NO.604
165 頁

類型：石灰碱釉
產地：龍泉窯大窯區窯場
時代：南宋（1127—1279 年）
最寬處尺寸：63.7mm

NO.605
166—167 頁

類型：石灰碱釉
產地：龍泉窯大窯區窯場
時代：南宋（1127—1279 年）
最寬處尺寸：106.6mm

NO.606
168—169 頁

類型：石灰碱釉
產地：龍泉窯大窯區窯場
時代：南宋（1127—1279 年）
最寬處尺寸：91.6mm

NO.607
170—173 頁

類型：石灰碱釉
產地：龍泉窯
時代：南宋（1127—1279 年）
最寬處尺寸：68.9mm

NO.608
175—176 頁

類型：石灰碱釉
產地：龍泉窯
時代：南宋（1127—1279 年）
最寬處尺寸：83.3mm

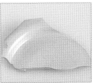

NO.609
178—179 頁

類型：石灰碱釉
產地：龍泉窯
時代：南宋（1127—1279 年）
最寬處尺寸：132.5mm

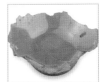

NO.610
180—183 頁

類型：石灰碱釉
產地：龍泉窯溪口區窯場
時代：南宋（1127—1279 年）
最寬處尺寸：81.0mm

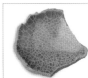

NO.611
184—185 頁

類型：石灰碱釉
產地：龍泉窯小梅區窯場
時代：南宋（1127—1279 年）
最寬處尺寸：72.9mm

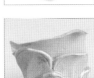

NO.612
186 頁

類型：青瓷
產地：龍泉窯金村區窯場
時代：北宋（960—1127 年）
最寬處尺寸：99.2mm

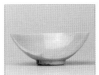

NO.613
187 頁

類型：石灰釉
產地：龍泉窯金村區窯場
時代：北宋（960—1127 年）
最寬處尺寸：160.3mm

NO.701

191、194 頁

類型：黑釉窯變
產地：建窯
時代：南宋（1127—1279 年）
最寬處尺寸：79.0mm

NO.702

195—197 頁

類型：黑釉窯變
產地：建窯
時代：南宋（1127—1279 年）
最寬處尺寸：78.5mm

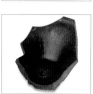

NO.703

198—201 頁

類型：黑釉窯變
產地：建窯
時代：南宋（1127—1279 年）
最寬處尺寸：98.7mm

NO.704

203—204 頁

類型：黑釉窯變
產地：建窯
時代：南宋（1127—1279 年）
最寬處尺寸：73.7mm

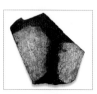

NO.705

205—206 頁

類型：黑釉窯變
產地：建窯
時代：南宋（1127—1279 年）
最寬處尺寸：75.6mm

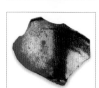

NO.706

207 頁

類型：黑釉窯變
產地：建窯
時代：南宋（1127—1279 年）
最寬處尺寸：117.6mm

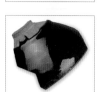

NO.707

209 頁

類型：黑釉
產地：建窯
時代：南宋（1127—1279 年）
最寬處尺寸：97.4mm

NO.708

212—213 頁

類型：黑釉
產地：建窯
時代：南宋（1127—1279 年）
最寬處尺寸：92.2mm

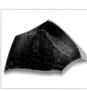

NO.801

217、219 頁

類型：吉州窯
產地：吉州窯 永和片區窯場
時代：南宋（1127—1279 年）
最寬處尺寸：66.9mm

NO.802

221—222 頁

類型：吉州窯
產地：吉州窯 永和片區窯場
時代：南宋（1127—1279 年）
最寬處尺寸：76.0mm

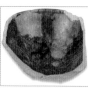

NO.803

223、225—227 頁

類型：吉州窯
產地：吉州窯 永和片區窯場
時代：南宋（1127—1279 年）
最寬處尺寸：96.5mm

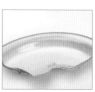

NO.901

232、262—263 頁

類型：鈞窯
產地：神垕窯場
時代：不明
最寬處尺寸：168.5mm

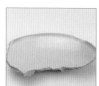

NO.902

233、235—238 頁

類型：鈞窯
產地：河南
時代：12—13 世紀
最寬處尺寸：153.7mm

NO.903

239、241 頁

類型：鈞窯
產地：河南
時代：12—13 世紀
最寬處尺寸：52.4mm

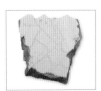

NO.904
243—245 頁

類型：鈞窯
產地：河南
時代：12—13 世紀
最寬處尺寸：58.9mm

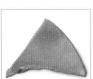

NO.905
246—247 頁

類型：鈞窯
產地：河南
時代：12—13 世紀
最寬處尺寸：43.6mm

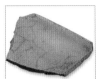

NO.906
248—251 頁

類型：鈞窯
產地：河南
時代：12—13 世紀
最寬處尺寸：78.0mm

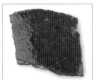

NO.907
252—253 頁

類型：鈞窯
產地：河南
時代：12—13 世紀
最寬處尺寸：83.3mm

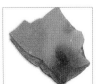

NO.908
254—255 頁

類型：鈞窯
產地：河南
時代：12—13 世紀
最寬處尺寸：51.1mm

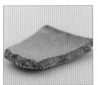

NO.909
256—257 頁

類型：鈞窯
產地：河南
時代：12—13 世紀
最寬處尺寸：51.1mm

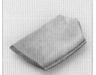

NO.910
258—259 頁

類型：鈞窯
產地：河南
時代：12—13 世紀
最寬處尺寸：54.4mm

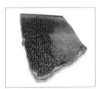

NO.911
260 頁

類型：鈞窯
產地：河南
時代：12—13 世紀
最寬處尺寸：63.3mm

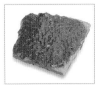

NO.912
260 頁

類型：鈞窯
產地：河南
時代：12—13 世紀
最寬處尺寸：48.5mm

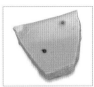

NO.913
261 頁

類型：鈞窯
產地：河南
時代：12—13 世紀
最寬處尺寸：58.3mm

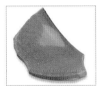

NO.914
261 頁

類型：鈞窯
產地：河南
時代：12—13 世紀
最寬處尺寸：75.3mm

致謝

　　我想在這裏感謝每一位幫助和支持過此書出版的人，按照這本書誕生的過程，首先是我的宋瓷啟蒙老師顏藝澄先生、無條件支持我的成都千高原藝術空間和深圳 ZL Art Studio 工作室，以及我的助手張思齊女士和黃汐女士，還有攝影師兼設計師郭海寧先生。沒有他們，這本書根本無從準備。然後，我要謝謝設計師吳曉兵先生，謝謝把我引薦給上海三聯書店的查常平先生，以及出版社的黃韜先生、匡志宏女士、李巧媚女士，還有裝幀設計師 Shin 先生，能和這麼棒的出版人一起準備這本書，真是令人興奮。我還想特別感謝我的忘年交，這本書的贊助人余亭先生，還有本書的推薦人仇國士先生、韋九谷先生、葉怡蘭女士，他們的認可更加堅定了我的信念：只要在做一件有益的事情，就一定不會孤獨。真心地感謝人家。

　　我還想謝謝每一位打開此書的讀者。小時候，語文老師說「開卷有益」是鼓勵我們讀書；現在我自己成了作者，則是抱著一定要有益於讀者的覺悟，希望沒有讓大家失望。

　　真心地想要謝謝大家，鞠躬。

<div align="right">

許　晟

2019 年 11 月

</div>

責任編輯　　王婉珠

書籍設計　　吳冠曼

書　　名　　遇見宋瓷

著　　者　　許晟

出　　版　　三聯書店（香港）有限公司

　　　　　　香港北角英皇道 499 號北角工業大廈 20 樓

　　　　　　Joint Publishing (H.K.) Co., Ltd.

　　　　　　20/F., North Point Industrial Building,

　　　　　　499 King's Road, North Point, Hong Kong

香港發行　　香港聯合書刊物流有限公司

　　　　　　香港新界荃灣德士古道 220-248 號 16 樓

印　　刷　　美雅印刷製本有限公司

　　　　　　香港九龍觀塘榮業街 6 號 4 樓 A 室

版　　次　　2021 年 6 月香港第一版第一次印刷

規　　格　　16 開（170 mm × 240 mm）288 面

國際書號　　ISBN 978-962-04-4795-2

　　　　　　© 2021 Joint Publishing (H.K.) Co., Ltd.

　　　　　　Published & Printed in Hong Kong